閱讀之美

書店與圖書館
迷人的
閱讀空間

顧曉光 著

旅行之閱

顧曉光攝影隨筆，
探索全球閱讀風景
跨越 50 國，展現多元文化下的閱讀魅力

・結合旅行與閱讀，呈現獨特的視覺敘事
・深入閱讀傳統，從古埃及文明到數位發展
・照片與文字並重，揭示閱讀的深層意義

目錄

CONTENTS

CONTENTS

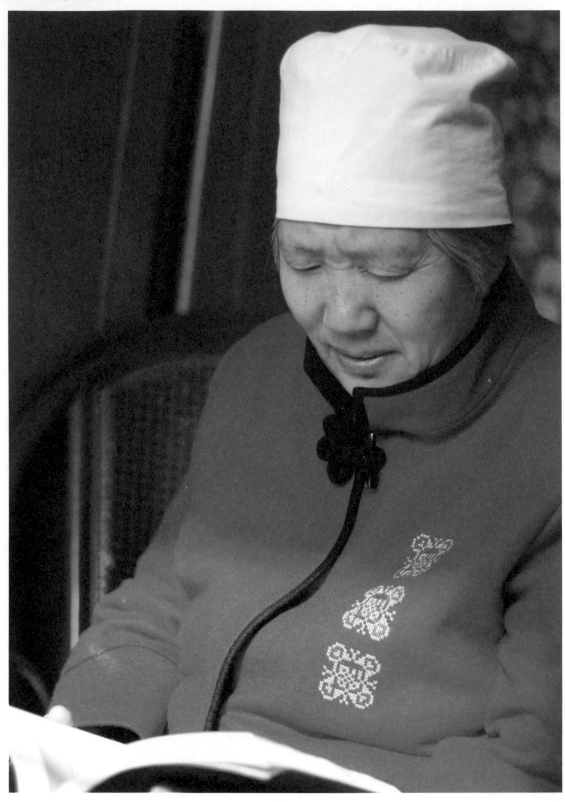

猶太諺語曰：

『上帝不能無處不在，

因此祂創造了母親。』

我感謝母親給予我的全部，

包括最初的閱讀感受。

▲ 北京大學靜園 · 2011 年

▲ 耶路撒冷街頭 - 以色列‧2016 年

這是一本關於閱讀的攝影集，還有我對閱讀和旅行的雜感。我從十年旅行過的四大洲多個國家所拍攝的照片中選出一百多張與閱讀有關的照片，照片中的閱讀者不分長幼、男女、階層，閱讀的地點也不局限在書店、圖書館和教室。凡目之所及處，我都拿起相機把它記錄下來。透過這些閱讀的狀態，可以看到閱讀的目的不僅是「朝為田舍郎，暮登天子堂」，而且讓我更多地體會到閱讀者在喧囂世界中的那份寧靜和深沉，那種上帝視角下的卑微和自我內心的謙遜。

閱讀、旅行與攝影

我尊崇美國戰地攝影師詹姆斯‧納赫特韋（James Nachtwey）評論法國攝影師布雷松對於攝影的理解：「透過他的眼睛，我們從特別中看到普遍，從小中見大，從司空見慣中看到神祕，從凡俗中看到詩意。我們在眨眼間看到無限。」我信奉古希臘哲人普羅達哥拉斯所說的「人是萬物的尺度」，透過旅途中偶遇的人來記錄閱讀美好的姿態和體驗多樣的人生。我認為閱讀的天空大不過內心的牢籠，而旅行則是透過牢籠喘息的最好方式。

閱讀是無聲的交談，旅行是想像的歸宿。「讀萬卷書，行萬里路」，在有限的生命中體驗無限的可能是很多人的哲學起點。古羅馬哲人聖‧奧古斯丁更是認為世界就像一本書，不去旅行的人只讀到了其中的一頁。作為現代藝術的攝影讓旅行生活更加豐富，但卻不僅是目的地原樣重現般的影像複製。美國攝影師安塞爾‧亞當斯（Ansel Adams）認為攝影不是舉起相機那麼簡單，一張照片裡投射出攝影師看過的影像（電影）、讀過的書、聽過的音樂、愛過的人。

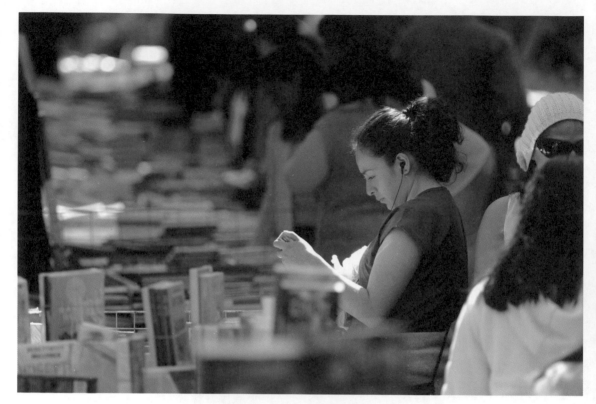

▲ 墨西哥城書攤 - 墨西哥·2016 年

　　我將這些照片歸入紀實攝影之類（絕大多數為即興拍攝），人文主義的紀實攝影包含了很多文字難以形容的事物，屬於「幸運的巧遇」。同時，此類攝影體裁的文字註解比其他類型的攝影作品更重要，文字的加入會使得影像更具表現力和影響力。一方面，「事實的力量永遠是最強有力的槓桿」（雅各·里斯）；另一方面，用文字來描述這些對於我所珍視的創造性的觀察，記錄他們所擁有的，發現他們未察覺的。

　　每個愛書人的頭腦中都有一幅關於閱讀的影像，它或許是現實中的存在，或許是夢想中的映射。已有五百多年歷史的藏書票文化正是對閱讀影像的直接體現，在攝影術誕生之前，關於閱讀

的素描和特寫已光明正大地躲藏在藏書家的書籍扉頁上了，它滿足了愛書人對於閱讀影像的想像和渴望。這印證了法國文化評論家羅蘭·巴特所說的：「有時候，我覺得想到的照片比看到的照片還清楚。」

旅行作者

美國學者伊迪絲·漢密爾頓（Edith Hamilton）在《希臘精神》中說：「一個人對知識要有如饑似渴般的追求，還要有探險家的激情，才能像希羅多德那樣去旅行，才能感受到真正的快樂。」他是世上第一個旅行者，而世上也再難找到第二個像他那樣快樂的旅行者。其實，公元前六世紀，古希臘人就開始了現代意義的旅行。梭倫出於「求知慾和好奇」，去了呂底亞的克羅伊斯王宮。那個時代，古希臘哲人的旅行就像現在的田野調查和比較研究一樣，為其哲學思想注入新的色彩。到公元前四世紀，離開希臘出遊就成為了人物傳記作品中不可缺少的部分。

自公元前五世紀希羅多德的遊記開始，希臘人對埃及產生了濃厚的興趣。埃及的古老文明和它的宗教信仰使希臘人心嚮往之。此後的柏拉圖藉一位埃及祭司之口，表達出對埃及古老文明的讚歎：「唉，梭倫，你們希臘人只不過是個孩子，你們當中沒有一個老年人。」旅行拓展了自己的生活和研究，從而影響了他人。法國人托克維爾在 1831 年來到美國，寫出了一部經久不衰的經典大作《民主在美國》，在某種程度上，這就是托氏在年輕時空檔年（Gap Year）之代表遊記，他看到了一個與法國完全不同的美國後，寫下了影響整個世界的不朽篇章。

對於中國人來說，徐霞客和義大利人馬可·波羅是我們最為熟知的旅行者。作為中國最有名的背包客，徐霞客不僅年少時博覽群書，更為後世的地理學研究者貢獻了無可比擬的專業攻略，以至於中國將《徐霞客遊記》開篇之日（5 月 19 日）定為中國旅遊日。遊歷各國的馬可·波羅至今在史學界還有爭議，但《馬可·波羅遊記》的歷史地位卻是實實在在的，它是歐洲人撰寫的第一部詳細描繪中國歷史、文化的遊記，對於中世紀的歐洲有著積極的作用，早期的世界地圖也參考此書。

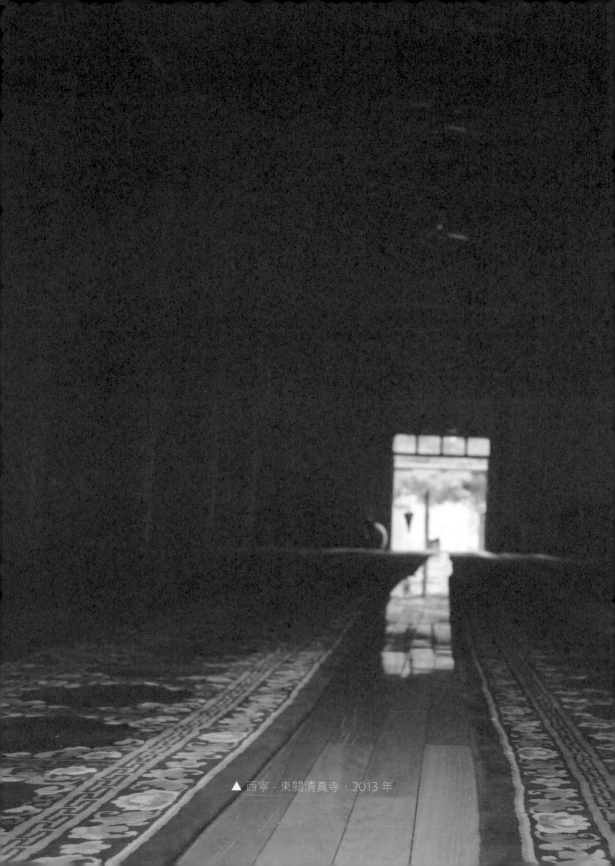
▲ 西寧 - 東關清真寺 · 2013 年

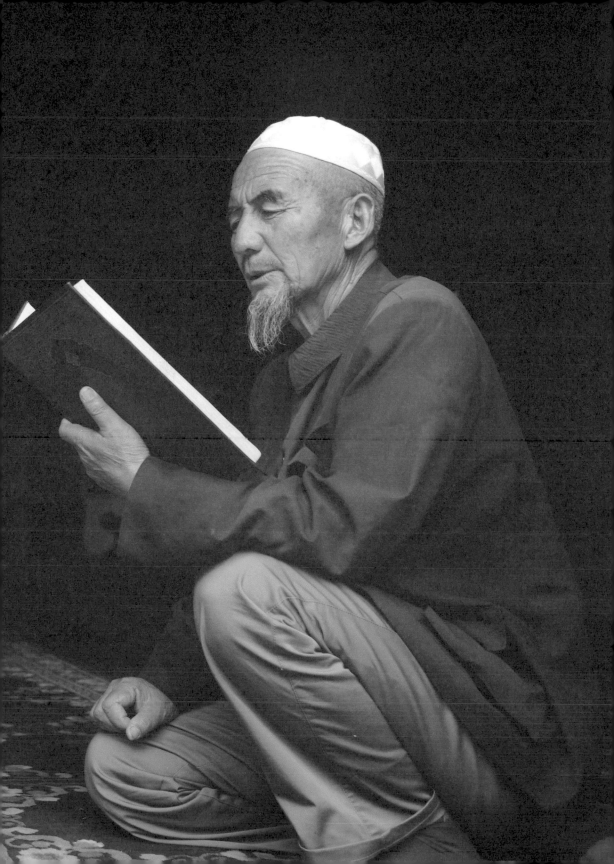

先人的知名旅行家豈止一二，對於大好河山的讚美和別愁聚歡的吟誦，唐詩宋詞是那個時代文人墨客的旅行日誌，「遊宦」、「遊學」出現在古代典籍中的事例更是常見。陸游感嘆「少年亦慕宦遊樂，投老方知行路難」，在晚年告別仕途還鄉後，他將寫過的作品集結成書，命名為《劍南詩稿》和《渭南文集》。這和美國旅行文學作家保羅·索魯（Paul Theroux）用《老巴塔哥尼亞快車》和《赫丘力士之柱》命名他的遊記沒有太大差別，都是用他們曾經遊歷的目的地作為作品的名稱。歐洲啟蒙時代的英國，旅行在啟蒙教育中占有重要地位，英國人像古希臘人去古埃及旅行一樣，文藝復興的義大利和啟蒙運動的法國成為了他們心目中首選的文化旅行目的地。

現代學者有目的的田野調查可以認為是一種學術旅行，對目的地的考察成為學術研究的重要方法之一。任務在先的旅行會讓人背負過多，還會不得不去某些無意到達的地方，做某些自己並不喜歡的事情。法國著名社會人類學家、結構主義人類學創始人克勞德·李維史陀（Claude Lévi-Strauss）在《憂鬱的熱帶》開篇第

一句話便是「我討厭旅行」。他在感嘆花費很長時間，在體會到寂寞和困難後，是否值得。當旅行和著書結合起來，箇中滋味真是只有當事人才會清楚。

中國當代學者比前人有了更多的旅行經歷，這依託於交通技術的進步和國力的增強。復旦大學教授葛劍雄先生是學者旅行中的翹楚，是我所知曉「讀萬卷書，行萬里路」最好的詮釋者。葛先生還以《讀萬卷書》（待出）和《行萬里路》（已出）為名出版自己讀書和旅行的感想，「『行萬里路』的收穫與『讀萬卷書』的成果交融，支撐著我的學術研究、教學教育和社會活動，豐富我的人生，滋養我的精神，不斷引發我回憶和思索。」40 歲才首次踏出國門，但葛先生在此後 30 年間卻遊走了五大洲 49 個國家，去過很多常人無法到達的地區，經歷過常人難以體驗的場景。如果說「沒有地理就沒有歷史」，那麼研究歷史地理學的葛教授的學者之「路」便是透過旅行將博爾赫斯「時間變成廣場」的願望成為了可能。

旅行和讀書都可用負笈來表達。

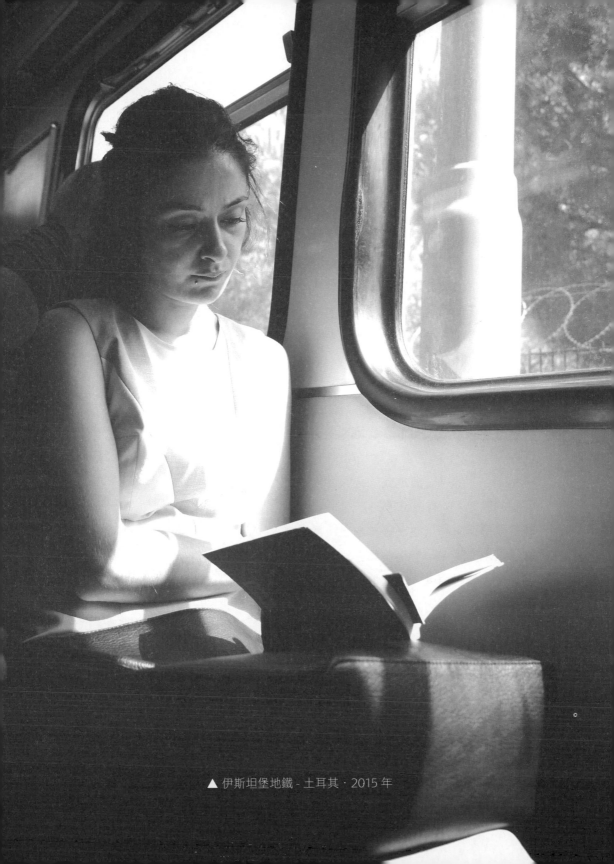

▲ 伊斯坦堡地鐵 - 土耳其 · 2015 年

我曾有幸得到白化文教授贈送的《負笈北京大學》，白先生於書中談到在北大讀書時的點點滴滴。作為旅行者，自要負笈，裡面裝有旅行中所需的物品。對我來說，相機必不可少，它是我在旅途中眼睛的延伸、頭腦的記憶體以及對於任何美好事物記錄的映刻。我的行囊中還有旅遊書、Kindle 和關於旅行地的文化書。現存日本國立博物館中有一幅《玄奘負笈圖》，途中的玄奘左手握經卷，右手執拂塵，身負滿載佛經的行笈，這可能是中國最著名的閱讀和旅行的圖片了。更為古老和類似現代攝影的畫面在加拿大作家曼古埃爾（Alberto Manguel）的《閱讀地圖：人類為書癡狂的歷史》中有過這樣的描述：「年輕的亞里斯多德坐在一張墊椅上，雙腳舒服地交叉，一隻手垂靠在側身，另一隻手抵在眉邊，疲倦地讀著一卷攤開在他膝蓋上的書。」

閱讀與旅行的意義

當我們每天有意無意地使用各種網路社交工具時，這個世界好似變成了熟悉的陌生人。很多人的資訊大多來自於方寸之間的手機螢幕，似乎感覺擁有了全世界。我也時常陷入這樣像吸食毒品一樣的生活，而旅行，可以讓我戒毒，讓我看看這個世界是否如文字所描述的那樣。在某種程度上，直接的經驗甚至高於那些既理性又有邏輯的思辨。在旅行和閱讀過程中，我們樂於也應該「以天下之美為盡在己」，在結束這段美好時光後，我們的收穫又須跳出「以天下之美為盡在己」的視野來反思自己，認識到有限的自我來自無限的宇宙。

叔本華認為，付諸紙上的思想不外乎是走在沙灘上的人所留下的足跡。我們看的是他所走過的路，但要瞭解沿途所見之物，那就必須用自己的眼睛才行。「那些把一生都花在閱讀並從書籍中汲取智慧的人，就好比熟讀各種遊記以細緻瞭解某一處地方。熟讀某一處地方遊記的人可以給我們提供很多關於這一處地方的情況，但歸根到底，他對於這一處地方的實質情況並沒有連貫、清晰和透徹的瞭解。」相機是眼睛的延伸，是看世界的記錄載體，拍攝照片的過程就是認識世界的過程。

葡萄牙作家佩索亞（Fernando Pessoa）則不同意叔本華的看法，他認為存在即是旅行，成年後便沒有

離開生活過的里斯本。「我對世界七大洲的任何地方既沒有興趣，也沒有真正去看過。我遊歷我自己的第八大洲。有些人航遊了每一個大洋，但很少航遊他自己的單調。我的航程比所有人的都要遙遠。我見過的高山多於地球上所有存在的高山。我走過的城市多於已經建立起來的城市。我渡過的大河在一個不可能的世界裡奔流不息，在我沉思的凝視下確鑿無疑地奔流。如果旅行的話，我只能找到一個模糊不清的複製品，它複製著我無須旅行就已經看見了的東西。」

佩索亞對旅行帶有極大的偏見，也啟發我們謹慎看待旅行中的第一觀感。英國作家毛姆 1920 年在中國旅行時，看到官員和一夥衣衫襤褸的苦力在一起愉快地交談，便發出這樣的慨嘆：「為什麼在專制的東方，人與人之間比自由民主的西方有更多的平等。」同為英國作家的奈波爾則對後殖民國家充滿著尖刻的批評，甚至稱印度為「黑暗地帶」。作為一名遊客

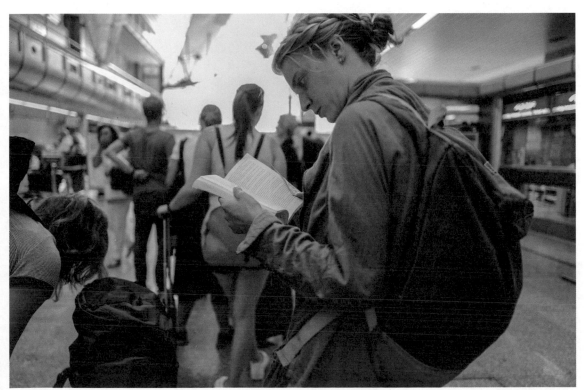

▲ 盧比安納機場 - 斯洛維尼亞 · 2019 年

和異鄉者，我們有太多類似的偏見和想像。「流落」在異域風情裡，可能會有兩種虛幻，一是這裡是一個失落的世界，充斥著無序和混亂，與現代文明格格不入，以至於激發出內心的種族主義情緒；二是這裡是一個天堂般的淨土，滿足了旅行者的獵奇和對於不同於自己生活的假想，甚至透過自己現實的諸多無奈而美化這裡不同的生活狀態。

偏見始於無知，最好的辦法是透過閱讀來完善。所以，旅行始於閱讀，同時旅行的終點又是閱讀的起點。旅行如同逛博物館，而閱讀則如同浸淫在圖書館。當紙上得來終覺淺時，我們去博物館這個「活思想之育種場」。如果對比旅行前後的閱讀，差之大矣。旅行前，我們可能會看一些諸如 *Lonely Planet* 的旅行書和上網查找攻略，最多或許是翻閱一本國家歷史書；可當旅行歸來時，我們便可有的放矢地根據旅行中感興趣或疑惑的部分按圖索驥，充實自己的旅行收穫。如果説旅行前的閱讀是朦朧地觀看大象的輪廓，那麼旅行後的閱讀卻能夠清晰地分解大象的部位，以瞭解細部。拓展一下笛卡爾的名句來表達自己對於閱讀和旅行的看法：我讀故我思，我思故我行，我行故我在，我在故我讀。

閱讀的目的就是行走，繼而透過行走後的閱讀去印證世間是否繁星閃耀，是否長河流淌；是否有宇宙的真理，是否有偉大光榮正確；是否有價值理性和工具理性之分，是否有悲憫和謙卑之痛；是否有外婆的澎湖灣，是否有鄉間的小路；是否需要尋章雕句，是否需要冥思苦想；是否有思考和智慧的痛苦，是否有無知無畏的幸福；是否 to be，是否 not to be。

閱讀之美

解海龍於 1991 年在安徽金寨拍攝了一張里程碑的照片《大眼睛》，這不是一張多麼「漂亮」的照片，但打動人心，引人深思。中國鄉村的教育現狀和孩子渴望讀書的願望透過這短暫的定格成為了永恆的象徵，並作為「希望工程」的影像代名詞。美國傑出的女性戰地攝影師瑪格麗特‧伯克-懷特（Margaret Bourke-White）「二戰」後來到尚處動盪時期的印度，拍下了聖雄甘地遇刺前六小時在紡車前閱讀的照片，照片中的甘地平靜、安詳，赤裸著上身打坐在

地上，沉浸在書的世界中。這張看似「平淡」的照片卻能讓觀者品味出甘地恭謙外表下的不屈強權的氣度。

　　本書所選的照片同樣是這種閱讀姿態的展現，雖不奢求成為眾人熟知的影像，卻是我三十歲到四十歲所記錄的歲月留痕和對於閱讀的執念。我想，時間是一個萬能的東西，它能夠使一個生命從無到有，從生到死，從堅守到放棄。時間又如同潘朵拉，是一切美好東西的承載，但打開魔盒後，世間所有的汙穢、骯髒、黑暗都充斥其中。閱讀和旅行就是這樣的潘朵拉，不僅有美好，也會有不安。叔本華曾言，閱讀的前提之一就是不要讀壞書，因為生命是短暫的，時間和精力都極其有限。而旅行時也要慎重地選擇目的地，畢竟世界太大，而我們的步伐卻太小。「觀於濁水而迷於清淵」的曠達也許就是閱讀和旅行之所終。

　　同樣，由於時間的跨度，本書的出版無意中表現了一系列資訊展現方式的變革。從文字的誕生開始，人

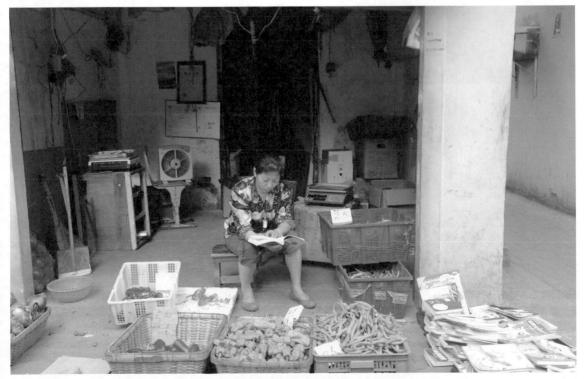

▲ 武漢街頭・2015 年

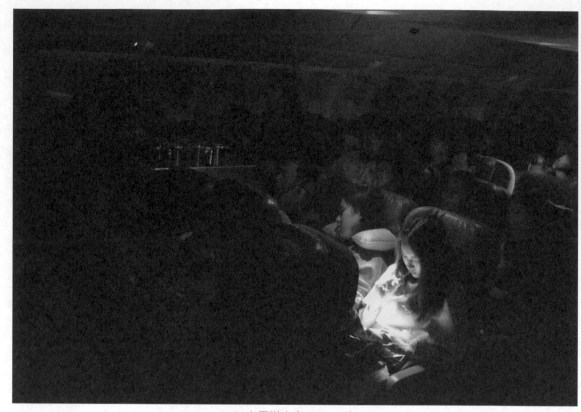

▲ 太平洋上空 · 2016 年

類對於資訊的獲取走過了漫長的道路，直到印刷術的誕生及普及，催生了文藝復興、工業革命以及啟蒙運動等歷史時刻的出現；十九世紀，照相術作為某種替代文字的符號，與電報的使用幾乎處於同時代，成就了第三次資訊變革，不僅記錄了我們認知的世界，又讓人們去聯想未知的領域，一張圖片勝過千言萬語並非妄言；二十世紀廣播的普及，讓民眾解放了雙眼，成為了獲取資訊的重要手段；亞馬遜 Kindle 的出現，電子書的時代真正粉墨登場，極大地影響了人們的閱讀方式和感受；在行動網路的現在，喜馬拉雅用戶端「單讀」音頻中許知遠的廣播是百年廣播的延續；電視創造出「沙發馬鈴薯」（Couch Potato）的詞彙，拓寬了大眾的眼界。以「看理想」為推廣和宣傳的品牌，用傳統的電視製作方式加以網路

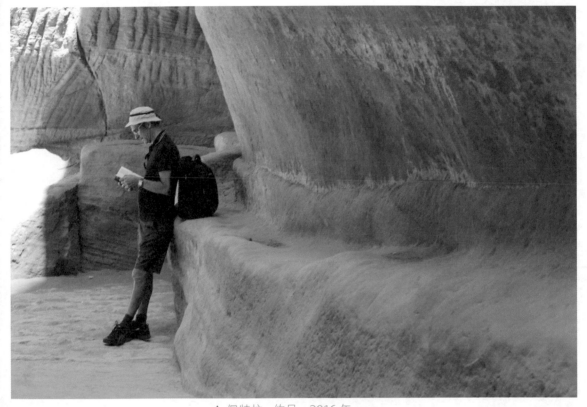

▲ 佩特拉 - 約旦 · 2016 年

的傳播，使梁文道能夠計劃用一千零一夜為讀者推薦好書。這是資訊傳播的進步，也是本書的立意之一。

胡適先生在 1932 年 6 月 27 日所作的《贈予今年的大學畢業生》一文中為畢業的大學生開了三個方子，其中第二個為「總得多發展一點非職業的興趣」。攝影就是我的「興趣點」。我的職業是圖書館員、學術期刊編輯，一直與文字和圖書打交道。

攝影是沒有文字的詩，它無法替代文字，卻能夠使人更好地運用文字，賦予更多的可能性。當攝影遇到文字，當圖片遇到圖書，便是一件美妙的事情。

我在擔任《數字圖書館論壇》執行主編時，曾經為《出版人 圖書館與閱讀》雜誌寫過一段時間的專欄，當時我的簡介是「一個看字為生、寫字為樂的人」。可是，現在卻越來越

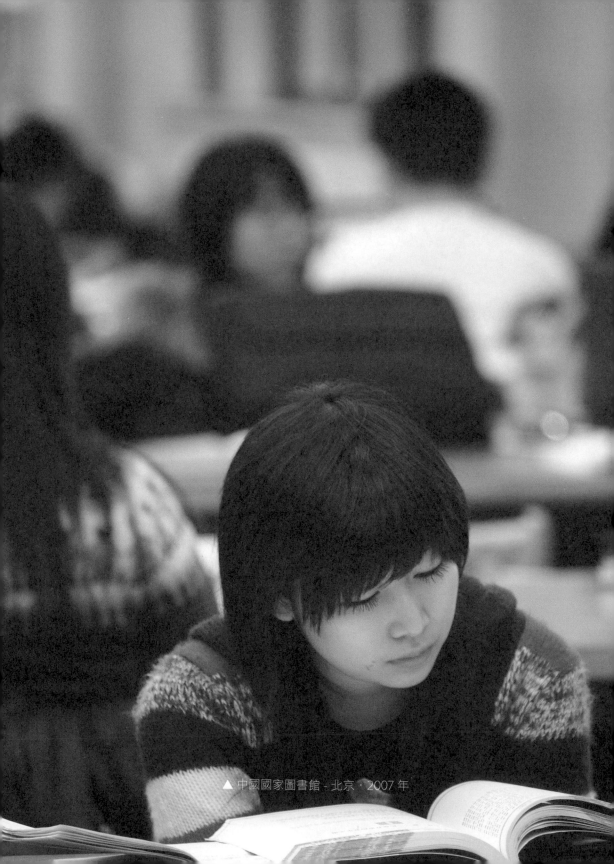

▲ 中國國家圖書館 - 北京 · 2007 年

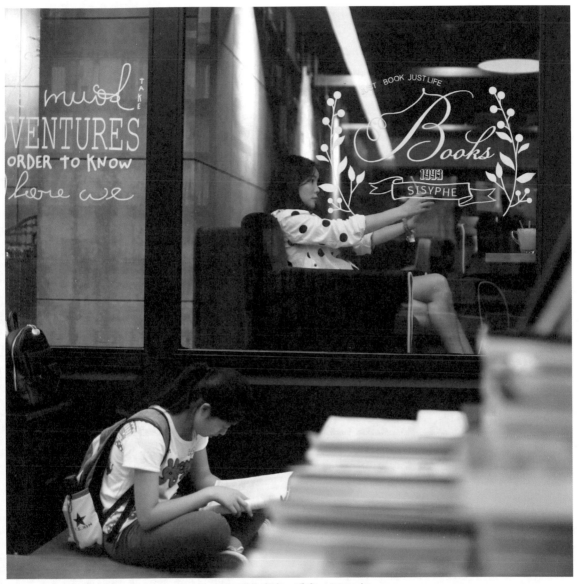

▲ 西西弗書店 - 重慶 · 2015 年

懶於動筆，以至於出版這些閱讀照片的初衷僅僅是攝影集，讓讀
者和書友自己去體會照片中的意味就夠了。感謝幾位老師，他們
希望我對畫面多一些文字的註解，或事實描述，或感性抒懷，因

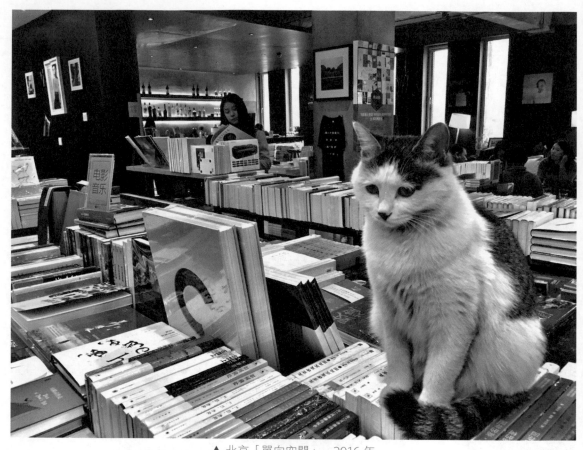

▲ 北京「單向空間」· 2016 年

為他們的建議才讓我留有更多的回想和記憶，也讓我重新旅行了一次。另外，本書關於古希臘、羅馬和希伯來閱讀文化的長篇幅部分來自於《圖書館雜誌》的專欄文章，民間圖書館部分則是我為《圖書館建設》作的封面文章。

十九世紀的法國詩人斯特凡·

馬拉美（Stéphane Mallarmé）説，世界上一切事物的存在，都是為了在一本書裡終結。我認為這是對書最美的禮讚。希望本書能夠透過影像終結這些真實的存在，延伸這些最美的姿態。

顧曉光
二零一七年二月十九日
於北京大學燕園

繁體版序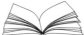

　　很高興《旅行之閱 閱讀之美》有了繁體版，當然首先要感謝黃榮華先生。簡體版出版已經有兩年的時間，且有了第二次印刷。此次繁體版對比簡體版最大的增補是加入了另外十幾個國家的照片，看似同一種文字卻有了不同的樣式。我已經行走過五十個國家和地區，卻從來沒有來過臺灣。從小最愛聽台灣流行歌曲，長大一些最愛看大陸赴台的作家作品和台灣電影，比如胡適的文字和楊德昌的影像，我的成長深受台灣文化的影響。台灣無疑是自己的另外一片精神家園，我甚至想像赴台「連見面時的呼吸都曾反覆練習」。這不得不說是弔詭的，好似人生的諸多不可解釋。

　　這本書又何嘗不是呢？！我在旅行中的隨拍怎麼會有朝一日給我帶來一點點虛名？在我對圖片的文字註解絞盡腦汁完成時的得意，現在看來也不過是牙牙學語而已。更造次的是，這本書的衍生產品「閱讀之美——顧曉光攝影展」兩年來已經在大陸展出五十餘次，我不經意間扮演了閱讀推廣人的角色。

　　那我推廣的是什麼？這些展覽中的主角既有武漢鬧市菜場大媽、北京街頭停車收費員，也有尼泊爾、墨西哥、美國、法國的底層民眾甚至流浪漢。這樣的畫面也許沒有多麼鮮豔的色彩和美顏工具助襯，甚至也無須賣弄攝影技巧，可他們和這些閱讀場景卻觸動了我，使我有足夠的衝動去捕捉這些瞬間。此時，閱讀超

越階層。這也許可以讓我心寬一些。

　　每張照片背後還都可能有一個可讀可誦的故事，比如給我較深印象之一的在北京大學東門外看到的閱讀情景。這位老先生衣衫老舊，未經修整的鬍子，一副流浪漢模樣。他在十字路口的冷風中讀書，非常專注，以至於我前後左右拍攝他時，他都毫無察覺。當我注意到他看的書名時竟有些意外，這本書竟然是周國平所著的《尼采：在世紀的轉捩點上》。

　　我無暇去探究這位「流浪漢」和尼采的關係，或者説去聽聽他對於尼采哲學思想的看法，我主觀地將這個場景與南朝宗少文「臥遊」等同起來。宗少文在室內看著地圖能雲遊名山大川，彈琴操鼓，眾山皆響。他們不用遵循「剛日讀經，柔日讀史」之律，以自己的方式感受世界。

　　我這兩年再也沒有見過這位愛書的老先生。因為城市規劃，北京已幾乎見不到此類人群。在全球化的今天，北京變得越來越特殊，少了些煙火氣，這已不僅是羅大佑在台灣戒嚴時期「眼看著高樓蓋得越來越高，我們的人情味卻越來越薄」所描寫得那般。現在也很難找到一位能夠代表北京的作家，就像近百年前老舍給予我們的京味兒文學。他筆下的北京人幾無達官貴人，大多是生活在社會底層的各色人物。芸芸眾生，百像群立，或可憐，或可鄙，亦可愛，亦可悲，用幽默的筆法化解悲涼，以批判的視角思考北京文化，借英國等異邦審視古老的中國。他筆下的北京沒有那麼詩意，卻處處飽含深情。值得一提的是，老舍大多數代表性的作品並不在北京所寫，內容卻無不深入到這座古城的肌理中。

　　城市就像人一樣，千姿百態，各有其美，唯有可愛最讓旅人著迷，而這其中便有它對於歷史的反思和敬畏。在這方面，柏林甚至是性感的。30年前的11月9日，橫亙在東德和西德之間28

▲ 北京大學東門外‧2017 年

▲ 舍夫沙萬街頭 - 摩洛哥 · 2017 年

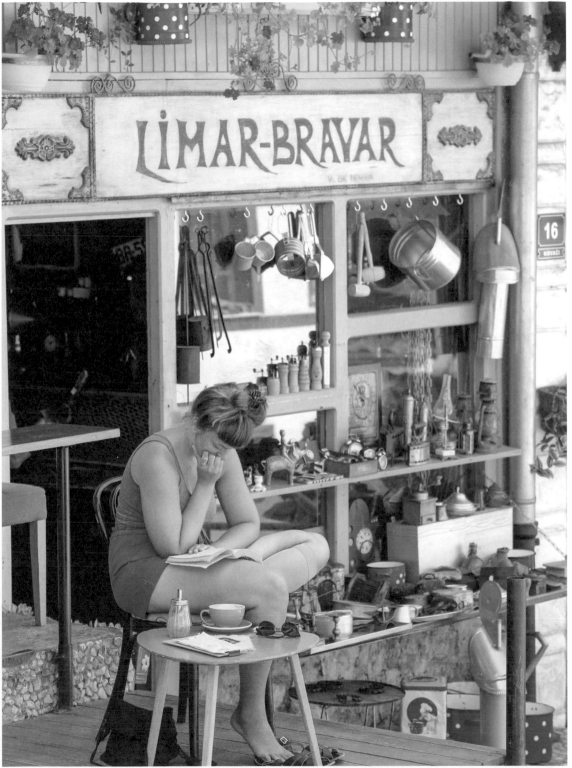

▲ 塞拉耶佛街頭 - 波士尼亞與赫塞哥維納・2019 年

年歷史的柏林牆開放，並於 1990 年 6 月正式拆除。柏林這座世界級城市飽經風霜，它曾是普魯士王國、德意志帝國、威瑪共和國和納粹德國的首都，「二戰」後，因為這段冷戰歷史愈顯獨特的魅力。它對於納粹和東德專制歷史的反思以藝術化的各種形式呈現。

　　1933 年 5 月 10 日，納粹在柏林倍倍爾廣場公開焚燒被他們稱為「非德國（un-German）」的書籍，其中有我們熟知的海明威、卡夫卡、茨威格等人的作品。這個活動繼而蔓延至全國很多城市，2017 年，德國卡塞爾文獻展的主展「書之派特農」設在弗里德里希廣場，因此地也是當年納粹焚書之所。今天，倍倍爾廣場中心的地下挖出一片空間擺放了可裝兩萬冊圖書的空書架，任何人透過地面的玻璃都可以看到。同時，旁邊一個標識牌，用海涅於 1820 年所寫的「焚書之地必將焚人」的警言以銘記此悲劇不再出現。

▲ 重慶大學圖書館閱讀之美攝影展的部分開幕嘉賓·2017 年

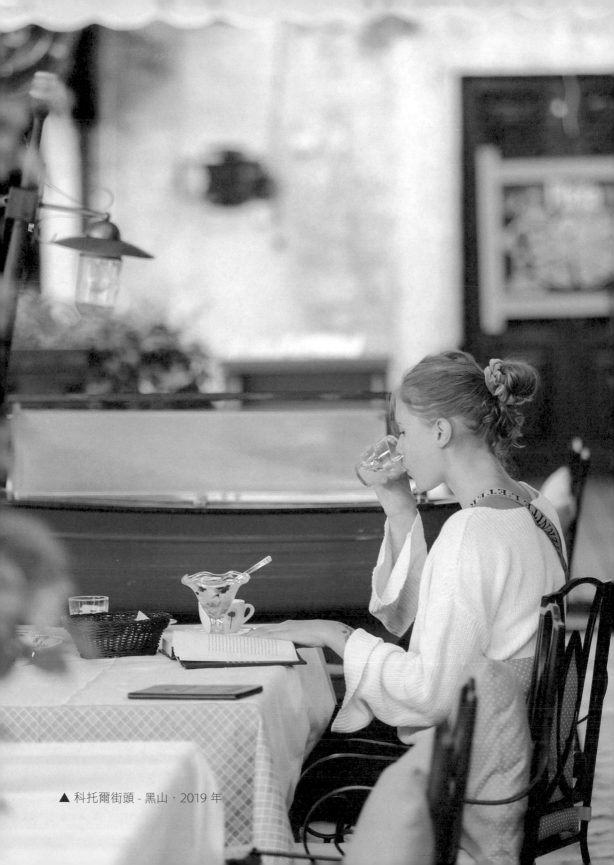

▲ 科托爾街頭 - 黑山・2019 年

▲ 柏林街頭 - 德國 · 2019 年

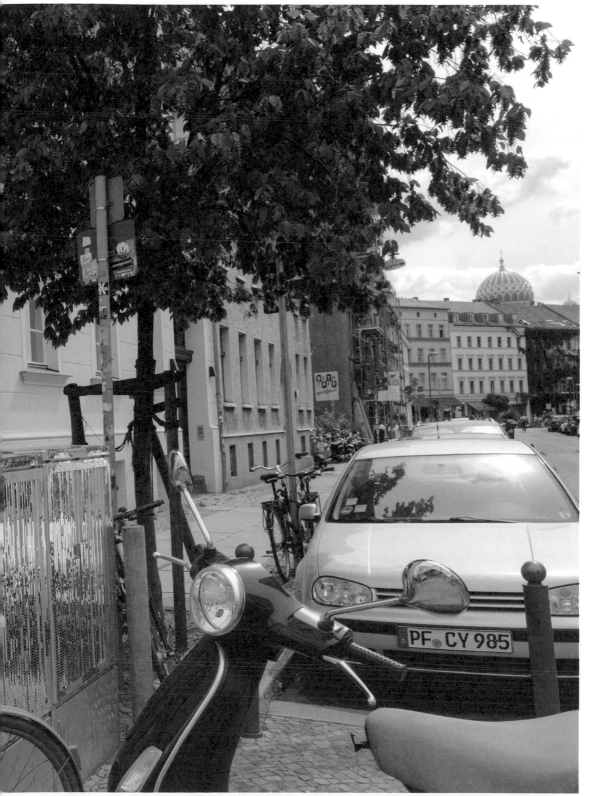

但即使在二十一世紀，這種焚書的事情並不鮮見，遠到土耳其政府，近至甘肅省鎮原縣圖書館。閱讀本可讓人突破成見，寬厚地理解這个世界，打破固有意識的壁壘，讓心中的牆慢慢瓦解，但現實並非如此。因 J.K. 羅琳公開反對川普，一位 17 年的哈迷表示很失望，焚燒了自己全套的《哈利·波特》，並在 Twitter 上 @ 了羅琳。羅琳回應說：「你可以給予一個姑娘介紹一本關於獨裁者興亡的書，卻依舊無法讓她思考」。

誠哉斯言！人們因好奇而閱讀，卻不見得因閱讀而思考。這不是簡單地用「一千個讀者就有一千個哈姆雷特」所能解釋的。比爾·蓋茲說：「我最喜歡通過閱讀來滿足自己的好奇心。雖然我很幸運能在工作中認識許多有趣的人，走訪很多迷人的地方。但我仍然認為閱讀是探索自己感興趣事物的最佳途徑。」蒙昧的好奇是否能夠通過閱讀帶來智識的思考？隨著閱讀越來越深入，在北京的我變得越來越難以回答這個問題了。

希望台灣的同仁惠示答案。

顧曉光
二零一九年十二月二十九日於北京大學燕園

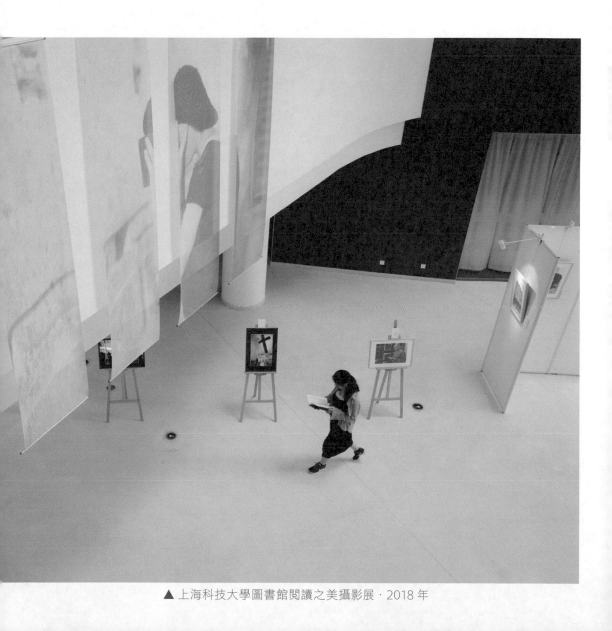

▲ 上海科技大學圖書館閱讀之美攝影展 · 2018 年

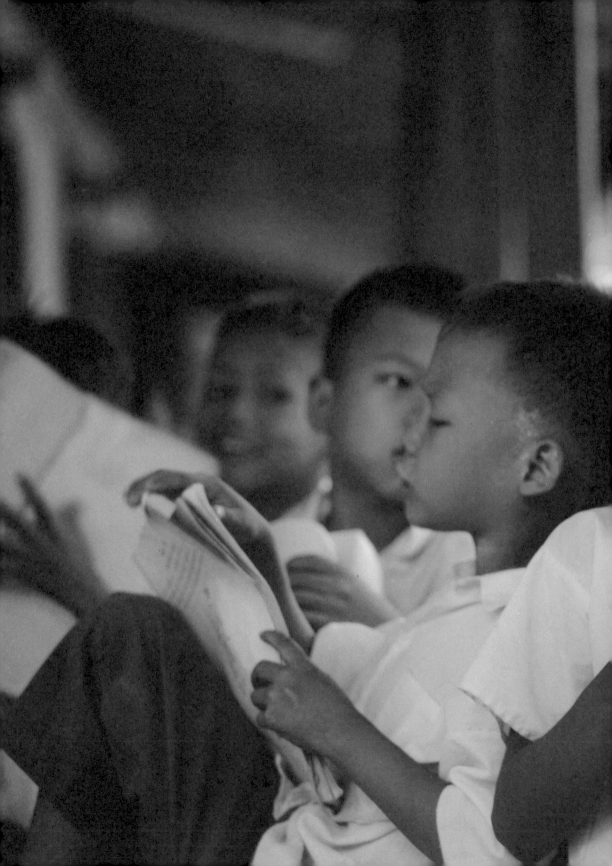

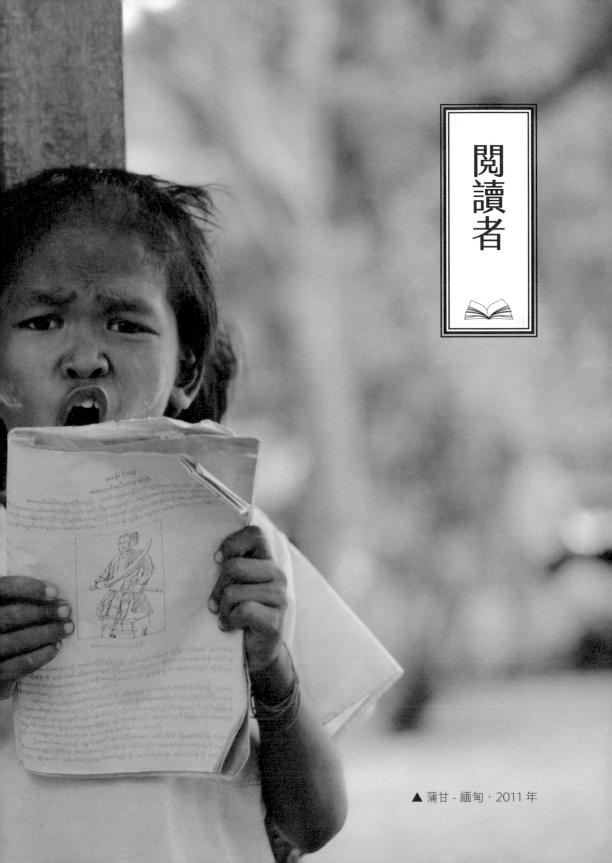

閱讀者

▲ 蒲甘 - 緬甸・2011 年

朗讀者

公元四世紀，奧古斯丁在《懺悔錄》中曾經描述過安布羅斯閱讀的情景：眼睛掃描著書頁，心忙著找出意義，但他不發出聲音，舌頭靜止不動。奧古斯丁覺得這種閱讀方式很奇怪，因為那個時代，閱讀是大聲地朗讀，而非我們現在習以為常的默讀。令我們現代人也覺奇怪的是，這種默讀的方式直到十世紀才在西方普及。

「書寫的文字留存，說話的聲音飛翔。」

「閱讀」一詞在中世紀的多數歐洲語言裡有「朗讀、背誦、播送、宣告」的意思，很多宗教法典的早期傳播都是透過口授來完成，甚至認為透過聆聽朗讀來學習比個人閱讀學習更有價值，比如整個伊斯蘭中世紀時代的教徒篤信只有此種「聽經」，文章才能透過心靈進入身體，而不僅僅透過眼睛。但是到了十三世紀，德國某修道院的院長則感嘆道，有種惡魔一直驅使著他朗讀，打破了他的默讀習慣，騙走了他的真知灼見和精神意識。

如今，如果有人在大街上朗讀，我們可能認為正上演行為藝術或來了個瘋子；如果在圖書館朗讀，圖書館員會將其請出閱覽室。朗讀更多的場景發生在孩童時代，父母為嬰幼兒朗讀，中小學生被要求「有感情地朗讀課文」。另外，為視力障礙的人士朗讀是一件值得鼓勵的事情，盲人更需要與書籍為伴。海倫‧凱勒曾說任何感官的障礙都不能禁止她聽見書籍朋友和藹可親的談話。

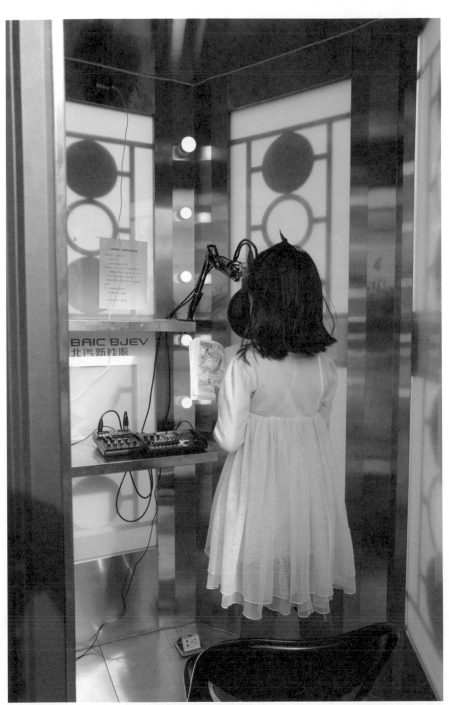

▲ 北京大學朗讀亭 · 2017 年

　　現在的朗讀更像是一種表演，你可以認為它是傳統的回歸，也可以把它看成某種意義上的致敬。中國中央電視台的閱讀推廣節目《朗讀者》，邀請名流朗讀經典篇章。近年來，4 月 23 日世界圖書與版權日被與閱讀相關的機構和讀書人貼上了標籤，他們在這一天透過某種活動來宣揚他們對於閱讀的態度，其中朗讀是一種常見的方式。

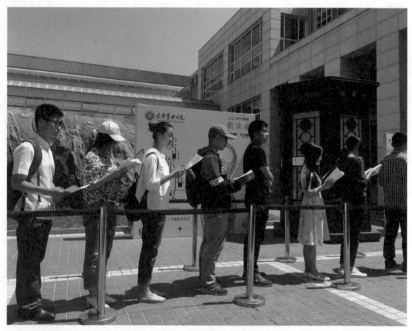

▲ 北京大學朗讀亭‧2017 年

　　2016 年的這一天，北京很具影響力的獨立書店「單向空間」聯合豆瓣網在全中國十個城市的十家書店進行「瘋狂朗讀夜」的讀書活動，騰訊全程網路直播。組織方借由約翰‧康納利在《失物之書》的話來表達對於朗讀的態度：「假如沒有被人類的聲音大聲朗讀過，沒有被一雙睜得大大的眼睛在毯子下面隨著手電筒的

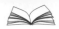

光追尋過，它們在我們這個世界就不算真正地活過。」

我在當天去了「單向空間」，活動從晚上八點一直持續到凌晨，書店的二樓聚滿了人，大家可以來到小小的舞台朗讀他們喜歡的書。就這樣，每人幾分鐘，他們用不同的朗讀方式借由他人的文字表達出自己對於世界的看法。書店的主人許知遠也參與了此次活動，他朗誦了俄國文學家赫爾岑的《往事與隨想》。赫爾岑也曾讚美過書籍：「書，這是這一代對另一代人精神上的遺言，這是將死的老人對剛剛開始生活的年輕人的忠告，這是準備去休息的哨兵向前來代替他的崗位的哨兵的命令。」

對於我來説，最值得一提的朗讀者是兩位國家圖書館的哲人館長。一位是中國國家圖書館前館長任繼愈先生，我曾有幸與先生同一層樓辦公，知道先生一隻眼睛失明，另一隻視力也弱。任公以前的助手王曦，在

▲ 北京「單向空間」的「瘋狂朗讀夜」·2016 年

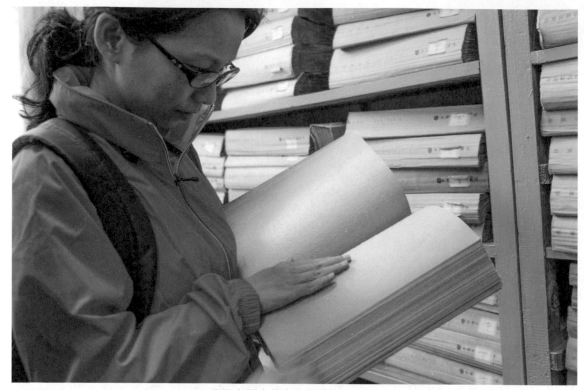

▲ 貴陽市圖書館盲文閱覽室·2011 年

先生仙逝一年後著文回憶曾給任館長朗讀的時刻：「我捧著書，端坐在先生對面，輕聲朗讀，語速緩慢；老先生坐在一把舊籐椅（這把椅子的年齡比我還大）上，瞇著眼睛，一邊聽，一邊思考。陽光透過窗戶，灑在一老一少的身上，溫暖而安詳。將近二十年過去了，此情此景，宛如昨日。」

　　另一位是阿根廷國家圖書館前館長博爾赫斯，「我心中一直暗暗在想，天堂就是圖書館的模樣」就是他留給圖書館最好的讚美之詞。博爾赫斯雙目失明，不得不藉助他人的幫助進行閱讀。加拿大作家阿爾維托·曼古埃爾曾像十六世紀專為法國國王唸書的「御讀常侍」一樣，為博爾赫斯朗讀過兩年時間，在《閱讀地圖：人類為書癡狂的歷史》中，他回憶道：「當我朗讀時，他會打斷，

評論那段文句，這是為了（我推想）將其銘記在心。」曼古埃爾在朗讀後認為這會修正先前自己孤單閱讀所得，使其感受到當時未察覺、卻因博爾赫斯的反應所激發出的東西。這種閱讀體驗被阿根廷作家艾斯特拉達稱為「一種最精緻的通姦方式」，並被博爾赫斯所鼓勵。

　　我在成年後有一次印象深刻的朗讀，那是幾年前給眼睛不好的母親讀書。當時翻開野夫的《江上的母親》，我慢慢讀，母親靜靜聽，經過幾十年的光陰歲月，朗讀角色顛倒恰如我對母親的反哺，沉澱我人生中美好片段。時間一分一秒，隨著我嘴唇的一張一合，母親進入作者描述的情景中，嘆氣聲時不時出現。我也被作者帶入書中的歲月與滄桑，讀到一處，我竟哽咽，想要大哭出來，可是我不想在母親面前失態，遂說：「我先喝杯水去，咱們接著讀。」

兒童閱讀

　　尼爾·波茲曼認為由於印刷和社會識字文化的出現，直到十六世紀才產生了真正童年或者兒童的概念：成年人指有閱讀能力的人，兒童則指沒有閱讀能力的人。在此之前，並沒有兒童教育的書籍，也談不上什麼兒童閱讀。也就是說，歐洲印刷術的誕生和普及誕生了「童年」這一概念。

　　現在，我們不僅有大量的育兒圖書，而且針對兒童閱讀的圖書更是細化到各個年齡層。學齡兒童不僅要在學校閱讀，而且還要透過大量的閱讀來豐富自己對未來世界的認知。在希臘語中，「學校」的意思是「閒暇」。可是，我們的學校更多是透過讓兒童識字閱讀、理性思考、自我管理等教育方式，將兒童特有的率真、好奇、感性、隨意等特點淡化，讓他們成為與教育者本身一樣的人。在某種程度上，進入學校意味著成人化的開始。

　　那麼，閱讀真是成人化的開始嗎？肯定不是。如何閱讀和閱讀什麼才是問題之所在。閱讀是人類啟智最好的方式，是兒童看待社會和自己的望遠鏡和顯微鏡。美國甚至有一個「在進入幼稚園前閱讀一千冊書項目」（1000 Books Before Kindergarten），這個項目意在透過親子閱讀培養幼兒的學習能力。有個四歲的小女孩阿瑞娜（Daliyah Marie Arana）在進入幼稚園前完成了這個項目，且還能夠自己閱讀一篇大學水平的演講，並被邀請進入美國國會圖書館參觀，得到了館長海登博士（Carla Hayden）的接待。如果盧梭看到這個新聞，他肯定非常憤怒和失望，這位法國啟蒙

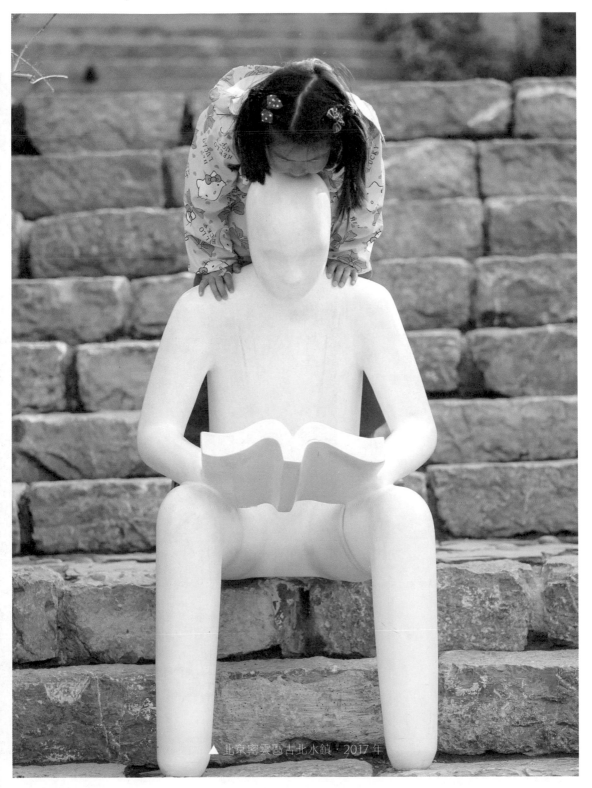

▲ 北京密雲區古北水鎮・2017 年

思想家認為閱讀是童年的禍
害，兒童更應該親近自然。
他不屑於所謂文明的價值，
而更信奉讓兒童順應自然的
狀態。

我已經度過了自己的童
年，同時我正在陪伴童年的
女兒，我堅信閱讀對於兒童
成長的巨大作用，但也不會
斷然否定盧梭的觀點。我的
體會是如何培養兒童在成年
後依然熱愛閱讀，將閱讀作
為生活的一部分才是最重要
的童年教育。

▲ 索夫昂 The Book Loft 書店 - 美國‧2016 年

▲ 北京 · 2014 年

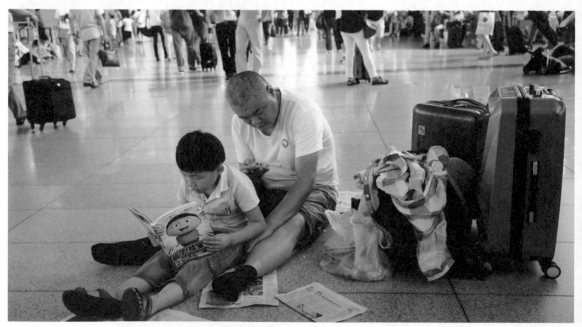

▲ 北京南站 · 2015 年

▲ 河北秦皇島 · 2013 年

▲ 杜布羅夫尼克 - 克羅埃西亞 · 2019 年

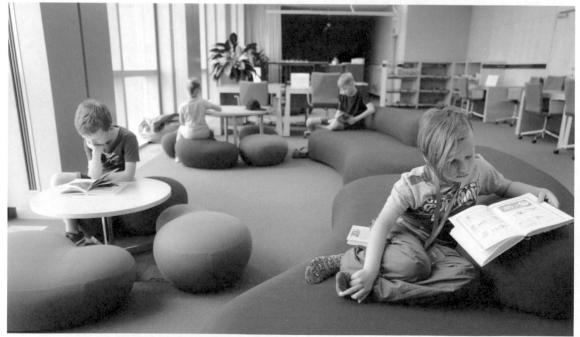

▲ 里加國家圖書館 - 拉脫維亞 · 2018 年

▲ 奧克蘭美術館 - 紐西蘭 · 2018 年

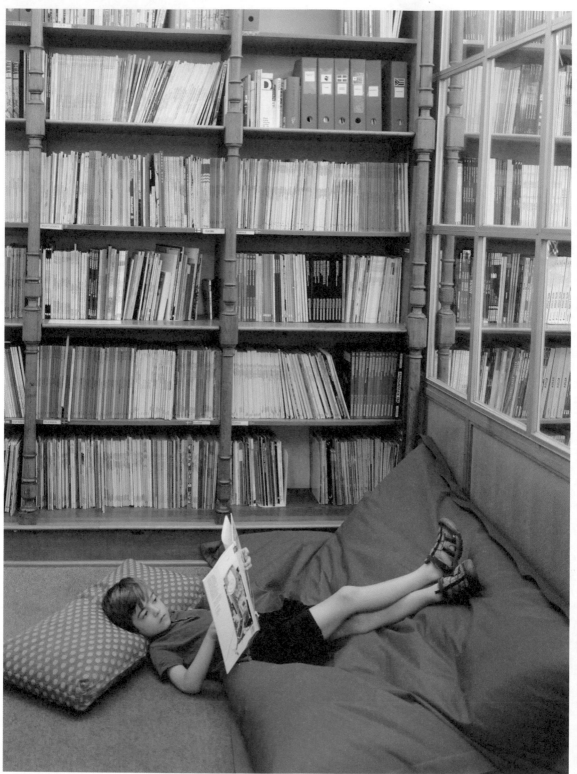

▲ 布魯塞爾漫畫博物館 - 比利時 · 2018 年

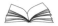

親子閱讀

　　我 2008 年前去加拿大旅行時發現，加拿大的圖書館已經不是我們傳統意義上的圖書館，它更像是一個當地居民的文化娛樂中心，讀者不僅可以借閱書籍，還可以看電影、聽音樂、參加很多為其設立的節目和課程。而這一切全部免費，且不設任何門檻。以溫哥華公共圖書館為例，2007 年每天平均有 26 個活動項

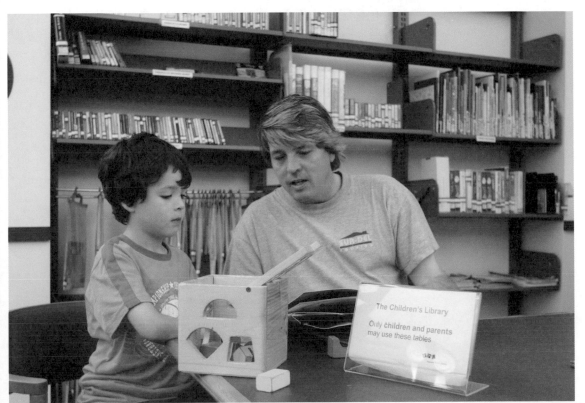

▲ 溫哥華公共圖書館 - 加拿大 · 2008 年

目，其中包括圖書館針對孩子的歡迎項目，該項目的理念是「孩子學會利用圖書館越早，那麼他們成為終生學習者的機會就越大」。它們鼓勵孩子盡早來到圖書館，辦理人生的第一張借書證，借閱人生的第一本書。如果說接受「洗禮」在教堂，那麼接受文化教育的「洗禮」應該在圖書館。由於孩子到圖書館需家長看護，所以圖書館又成為了家長之間溝通的橋樑，他們不僅在這裡為孩子傳授知識，還可以與其他孩子的家長交流育兒心得。

親子閱讀的重要性怎麼說也不為過，很多國家和地區都有「Book Start」（閱讀起步走）的活動。比如臺灣在每個嬰兒出生後，政府會送一個福袋，裡面會有兩三本書。上小學時，也會送三本書。

兒童時代是閱讀的黃金時期，家長的參與和有效的引導是初嘗璋瓦之喜的父母必須要認真考慮的問題。泰戈爾說：「嬰兒自有一堆金子和珍珠，然而他像個乞兒似的來到這個世界上。」我們成年人不要把金子的光芒和珍珠的閃亮遮住，將閱讀的美好變成了孩童的夢魘。

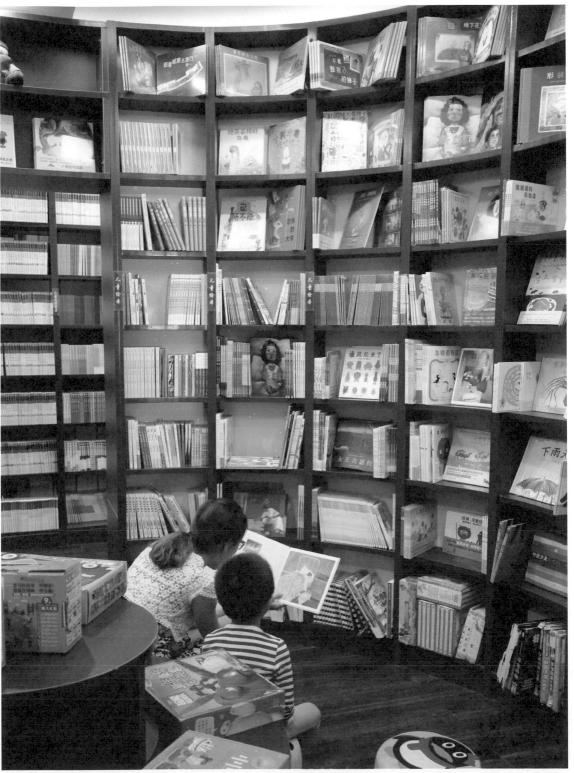

▲ 寧夏銀川市新華書店・2016 年

共同閱讀

　　Ride with Books 既是一次活動，也是一個組織。它致力於培養公眾讀書習慣、提高閱讀能力；以多種形式推廣讀書文化，透過營造集體參與的浸入式閱讀環境，在公共空間引發公眾思考，展示更多的可能性。標誌性的項目有地鐵中的集體乘車閱讀、胡同中的閱讀、圖書漂流等。

　　組織方用行為藝術的方式來詮釋他們的想法。2015 年 6 月，幾十位年輕人相約北京地鐵內，集中閱讀圖書；此後，他們又在地鐵裡進行圖書漂流。這些想法在西方並不鮮見，最近在全世界造成新聞效果的是英國演員艾瑪‧華森（Emma Watson）的圖書漂流，而後新世相組織國內的明星模仿，卻引來了不少吐槽。我想原因之一是這些明星本身就是娛樂明星，而不是閱讀推廣的讀書人形象，但華森卻不然，其 Instagram 上僅有的幾十張照片中有一半左右就與書有關，她是一個十足的愛書者。

　　2016 年我曾經參加過 Ride with Books 在歌華大廈的一個閱讀項目，互不相識的讀書人湊在一起安靜地閱讀了一個多小時，這個畫面看上去與北京大眾創業的喧囂氛圍格格不入，微小的個體聚合在一起，想像著北京這座具有中國文化象徵意義的都市應該有的樣子。

　　這有點像法國學者米歇爾‧德‧塞托（Michel de Certeau）眼中神祕主義色彩的閱讀：十六、十七世紀間，出現了一些孤獨

個體和團體，他們提倡和實踐一種閱讀方法，即所謂閱讀中的「天啟」、「神交」和「通靈」體驗。羅蘭‧巴特將此類群體稱之為文友社（Société des Amis du Texte）。

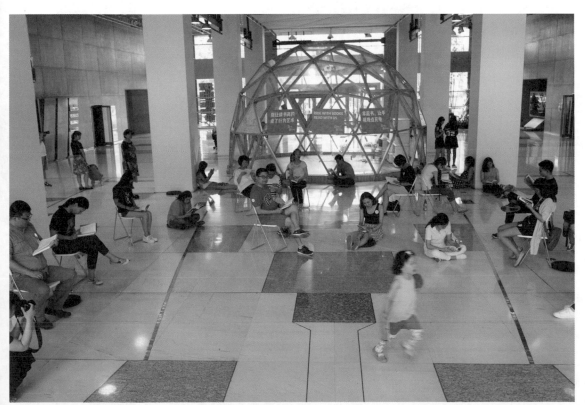

▲ 北京歌華大廈‧2016 年

乞丐入館

　　杭州圖書館館長褚樹青在面對乞丐、拾荒者、流浪漢入館被部分讀者不滿時所說的「我無權拒絕他們入內讀書，但您有權選擇離開」，得到大多好評，顯示了大眾對圖書館平等觀念的認同。經請教褚館長，這並非他的原話，但大體意思是這樣。爭議之處不在於此類群體能不能進入圖書館，而是他們的外在特徵和表現是否有悖於圖書館的讀者規範。如果僅是因為乞討為生，與我們這些普通上班族並未有什麼不同。但如果因為他們長期不洗澡而有明顯的體味或者衣不遮體，也被一視同仁，並不是什麼平等，即使是平等，也違背了公平的原則。在美國電影 *Wild*（那時候，我只剩下勇敢）中，女主角在荒野徒步的間歇走進了一家化妝品店，然後拿起一支口紅試用，服務人員非常善意地說了一句話：「The nicest lipstick in the world can't help a girl if she doesn't take care of her personal hygiene.」我們的圖書館員雖然可能不便對衣不得體或者體貌不潔的人說：「再好的書對你也沒有用，如果你不注重自己的衛生」，但也應遵循圖書館既有的普遍讀者規範和社會教育職能，如同禁止喧譁一樣。所以，褚館長還是希望他們將手洗乾淨。

　　我認為用「乞丐」一詞來描述此類人群稍顯不妥，因為這個詞有貶義成分。新聞中也有用拾荒者、流浪漢這樣的表述。美國人一般用「homeless」（流浪者、無家可歸者）來形容此類人群。當「乞丐入館」這樣的圖書館新聞成為中國

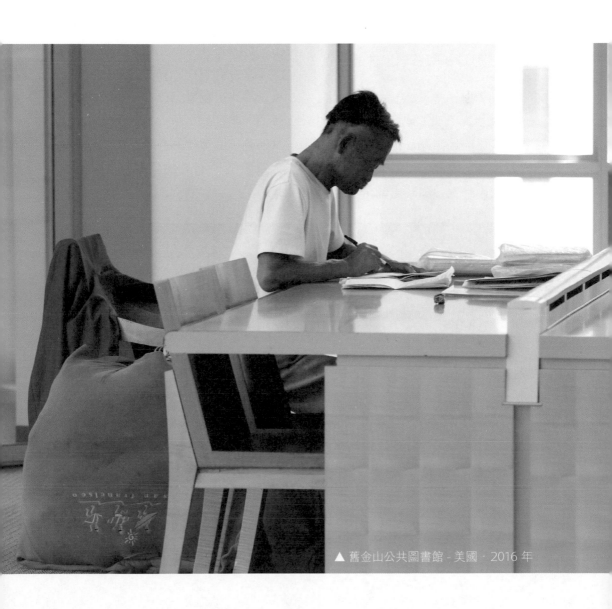

▲ 舊金山公共圖書館 - 美國‧2016 年

社會熱點新聞時，我在美國舊金山公共圖書館卻看到了大量的底層人士前來圖書館。在洗手間有洗頭的，刷牙的，如果僅透過洗手間這一角來看，我會以為是中國火車站那些剛剛睡了一夜的乘客在進行洗漱打扮；如果不是看到他們那稍顯寒酸的裝束，我還會臆想那是在知識朝聖前的常規洗禮呢。

我承認在此問題討論上有些搖擺，這可能是作為普羅米修斯般的圖書館員身分使然。普羅米修斯憐憫和傲慢的兩種情感同時出現在我這個圖書館員身上，憐憫在於圖書館應為任何需要幫助的弱勢群體服務，而傲慢不是妄自尊大，它來自圖書館作為人類文化遺產傳承不可或缺的優勢。

美國《國家地理》在 2015 年曾經推出過一個專題《加州流浪漢發現了一個寧靜處》，透過圖片來聚焦這些無家可歸者在圖書館的生活。從中可以看出，圖書館已從知識寶庫中給予了弱勢群體更多人文關懷的空間，讓他們視圖書館為避難所，這也許是大眾對於他們心底的那份包容和關愛吧。

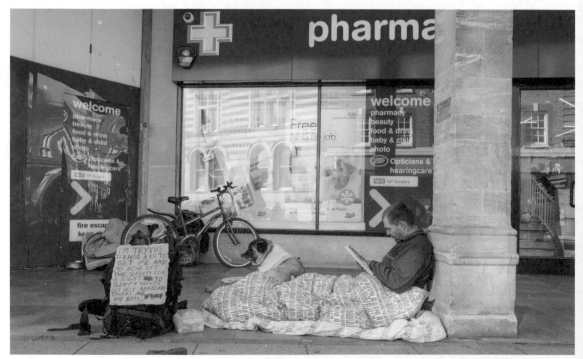

▲ 劍橋街頭 - 倫敦 · 2019 年

▲ 亞維農街頭 - 法國 · 2018 年

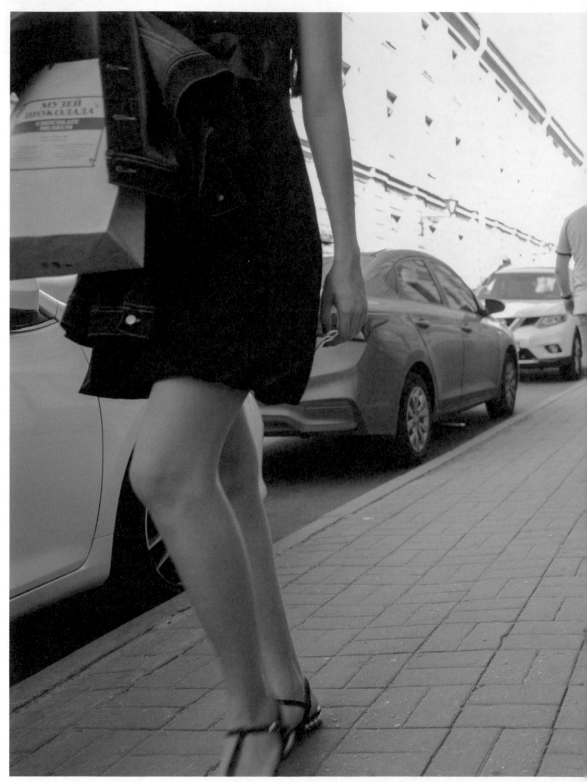

▲ 聖彼德堡街頭 - 俄羅斯 · 2018 年

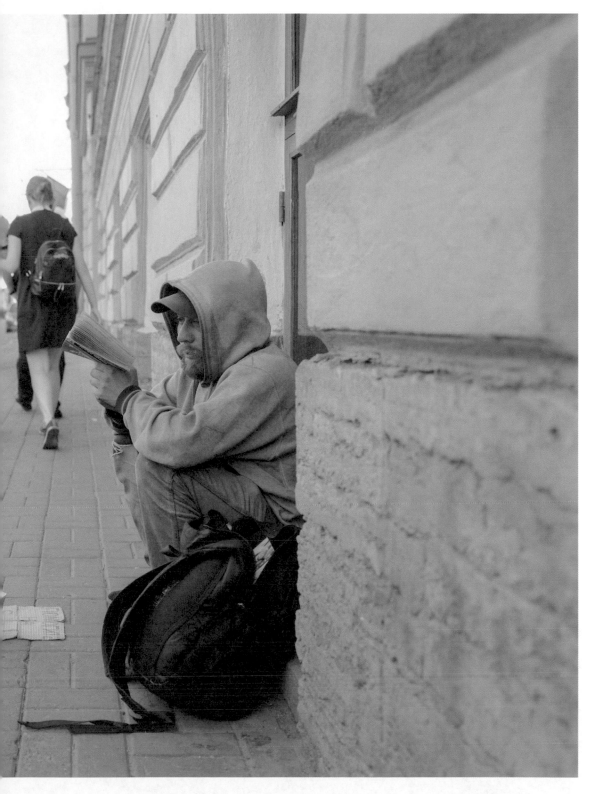

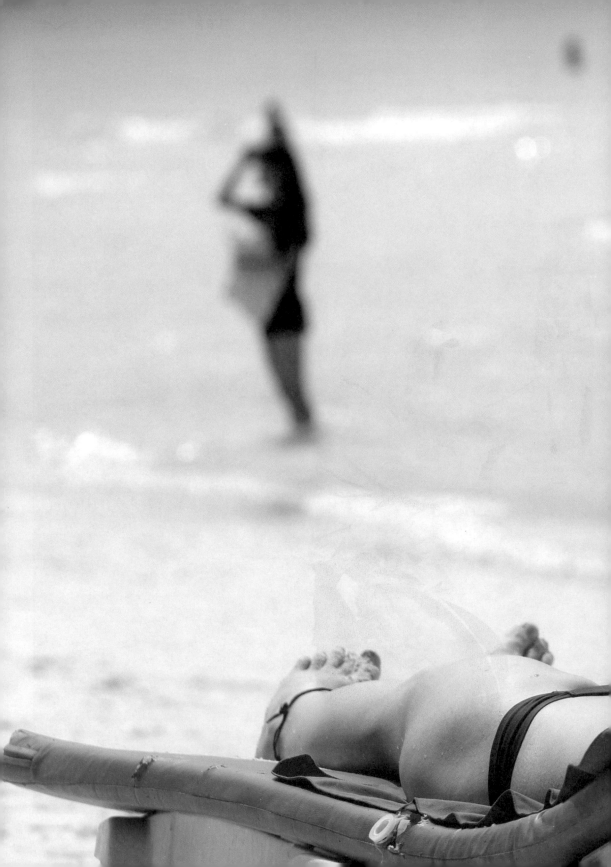

場 景

▲ 長灘島 - 菲律賓 · 2015 年

樹下

　　蘇格拉底和斐德羅兩位智者在談話時，斐德羅提議就坐在「那棵最高的梧桐樹下面，那兒有林蔭和清風，還有草地可以隨意坐臥」，蘇格拉底對這個年輕人說：「好的，那兒是個休息的好地方，那兒瀰漫著夏天的聲音和氣息，腳下流淌著清涼的泉水，草地緩緩的小坡好像枕頭一樣。我正好可以躺下來，你也隨意選個能最方便閱讀的姿勢，我們開始吧。」

　　莊子與惠子也常在樹下立鴻儒之言，卻無古希臘同儕之雅趣。爭論處，莊子譏諷惠子「倚樹而吟，據梧而瞑」，還妄言堅白之論。莊子曾用一棵巨大櫟樹因為「不材之木」而得以保全來比喻「無用之用」，這與我們要多讀「無用之書」有異曲同工之意。

　　樹下讀書既能避免強光的刺激，還可以倚靠樹幹，最重要的是它能讓讀者安靜下來，融入自然界，蔭蔚之中，品智者之言，獲先人之想，得哲人之思，好生美好。

　　「十年樹木，百年樹人」、「終身之計，莫如樹人」。樹的象徵意義不少，伊甸園「分別善惡的樹」和牛頓休息的蘋果樹影響了人類發展進程，古希臘的橄欖樹枝作為和平的象徵，《聖經》中挪亞用鴿子銜來橄欖樹枝測試洪水退卻，作家三毛那「為了夢中的橄欖樹」以追求遙遠的理想，抒懷自己當時的惆悵與悲傷。

▲ 北京大學靜園・2013 年

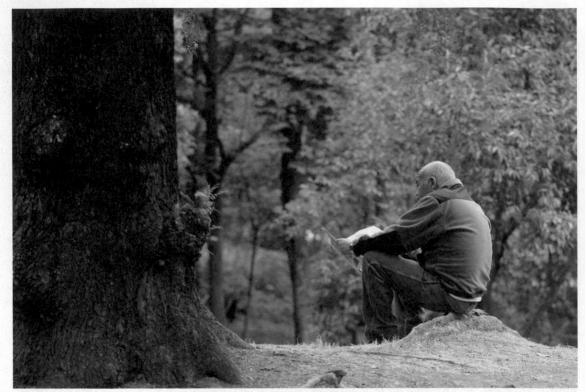

▲ 墨西哥城郊外 - 墨西哥・2016 年

　　作為電子書的執牛耳者，亞馬遜的 Kindle 用了大樹底下好讀
書作為品牌標識圖案，全世界最有影響力的科技醫學文獻出版社
愛思唯爾（Elsevier）的品牌標識圖案是一位長者站在一棵藤蔓纏
繞的大樹下，上寫拉丁文 Non Solus（not alone，不孤單），預示
科學研究成果和學者的關係，正好符合公司的定位。

　　「數樹新開翠影齊，倚風情態被春迷。」拿本書，趁著好天
氣，倚樹情態被書迷吧。

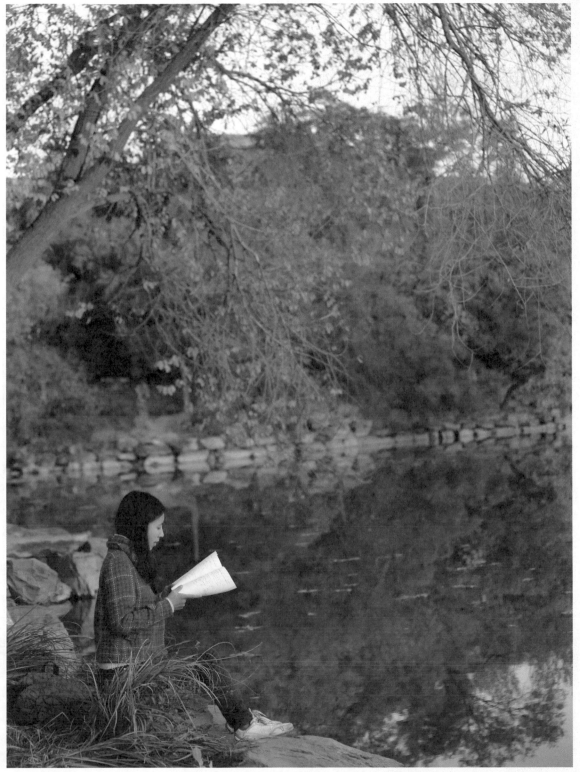

▲ 北京大學未名湖畔・2011 年

海邊

　　關於對圖書館的讚美，有兩篇文章值得推薦，一是
阿根廷作家博爾赫斯的《通天塔圖書館》；二是印度詩人
泰戈爾的《圖書館》。兩篇風格迥異，卻都具有異想天開
的詩情。他們希望的圖書館是能夠使思想縱橫捭闔的角
鬥場，又是文字無形消解的流散地。圖書館在兩位哲人
的眼裡既是一個實體，又是一種隱喻。博爾赫斯總結「圖
書館是無限的，周而復始的」，泰戈爾則認為「寧靜的海
洋是圖書館最恰當的比喻」。

　　泰翁寫道：「奔湧千年的滾滾波濤被緊緊鎖閉，變
得像酣睡的嬰兒一般悄聲無息。在圖書館裡，語言靜寂
無聲，水流凝滯止息，人類靈魂的不朽光芒，為文字黑
黝黝的鏈條所捆縛，幽禁於書頁的囚室。沒有能夠預料
它將何時暴動，衝破寂靜，焚燬文字的藩籬，衝向廣闊
的世界。這好比喜馬拉雅山頭的皚皚白雪鎖閉著洶湧洪
水，圖書館也圍攔著隨時會一瀉千里的思想的江河。」

　　當我們去海邊渡假，有種逃脫幽禁於囚室的放鬆和
愜意，在海邊，捧起一本書，或讓內心站在通天塔上，
或作頭腦中的西西弗。此時，我們就像外表寧靜的海
水，實則奔流不滯，時而暗潮洶湧，時而驚濤駭浪。這
是在渡假嗎？當然，回歸內心的自我是最難得的放鬆方
式。敘利亞詩人阿多尼斯詩化為：「大海沒有時間和沙子
交談，他永遠忙於譜寫浪濤。」

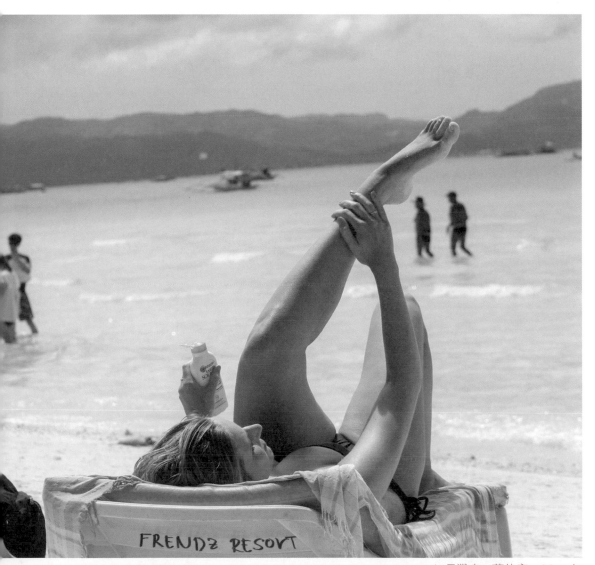

▲ 長灘島 - 菲律賓・2015 年

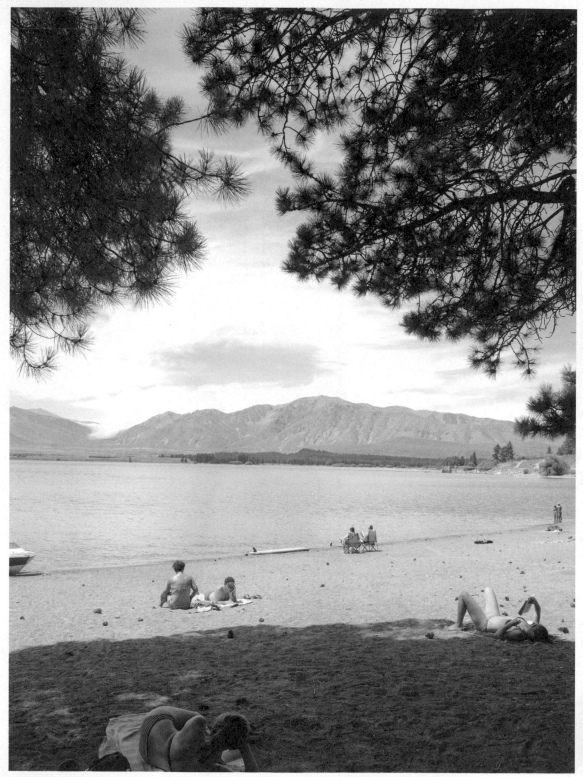

▲ 特卡波湖邊 - 紐西蘭 · 2018 年

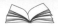

夜晚

　　土耳其作家帕慕克（Ferit Orhan Pamuk）說：「就像有時我在避暑小島黑貝里亞達消磨夜晚時光那樣，當我在無人光顧的路旁長凳上坐下，開始在路燈下讀這本書時，我就覺得這本書好似月亮、大海、樹叢和牆上的石頭，是自然界的一部分。也許是因為故事發生在遙遠的過去，這本書又好像一棵樹、一隻鳥那樣自然真切，毫不做作。我為自己能如此貼近自然而歡喜欣慰，我感

▲ 海法 - 以色列‧2016 年

到這本書在提升我的品質，為我洗去人生所有的愚蠢和邪惡。」

　　作家筆下的夜晚讓閱讀有了某種儀式感，書籍成為幽暗環境下的燈塔，混沌世界裡的清流。夜晚的閱讀，讓文字閃動光亮，使內心豐沛深厚。黑格爾說只有在天黑以後，密涅瓦的貓頭鷹才會起飛。我想即使在夜間不能如此地在書海暢遊思考，也能醉醺於知識海洋的波瀾中。

　　義大利思想家馬基維利（Niccolò Machiavelli）喜歡在暗夜的書房裡讀書，他認為只有在夜裡才最容易享受人與書的最佳關係：一種親切感和閒暇的思考，「我忘記了世界，忘記了一切煩惱，不再害怕貧窮，不為死亡而顫慄──我進入了他們的世界。」我們在夜晚的閱讀更多是在睡前的床上。選擇睡前讀物非常講究，它有時能讓瞌睡蟲提前拜訪，勝過催眠藥劑；有時能讓你欲罷不能地看到東方既白，天光大亮。現在我們的閱讀大多用手機完成了，刷刷微博和微信，看看時事和八卦，一天就這樣在憂國憂民和唯恐天下不亂中酣然而去。在電子書閱讀器上市之後，它作為睡前閱讀並不合適，因為沒有光亮，所以如果拿著它必然會影響枕邊人。我在 2010 年採訪某電子書閱讀器廠商總經理時，他說加入背光就是兩個東西了，不可能的。可是很快 Kindle 就有了前光技術的閱讀器，並且還可以調節明暗度，使讀者可以隨時隨地閱讀了。從而，沒有光的夜晚，書籍依然照亮人的內心。

　　博爾赫斯被任命為國家圖書館館長後，寫了一首詩，認為這是「上帝輝煌的矛盾」，將「書和黑夜」同時賜予他這位盲人。如果我們在黑夜裡讀書，做一位僅能看到文字的盲人，不就是心無旁騖般與智者的心靈之約嗎？

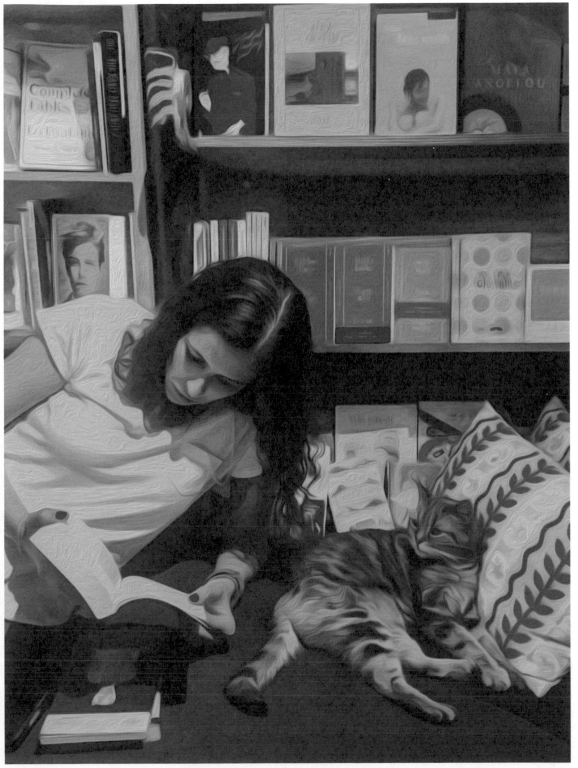

▲ 巴黎莎士比亞書店 - 法國 · 2017 年

▲ 番紅花 - 土耳其 · 2015 年

教堂

▲ 聖老楞佐教堂 - 中國澳門 · 2011 年

▲ 河內聖若瑟大教堂 - 越南 · 2012 年

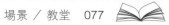

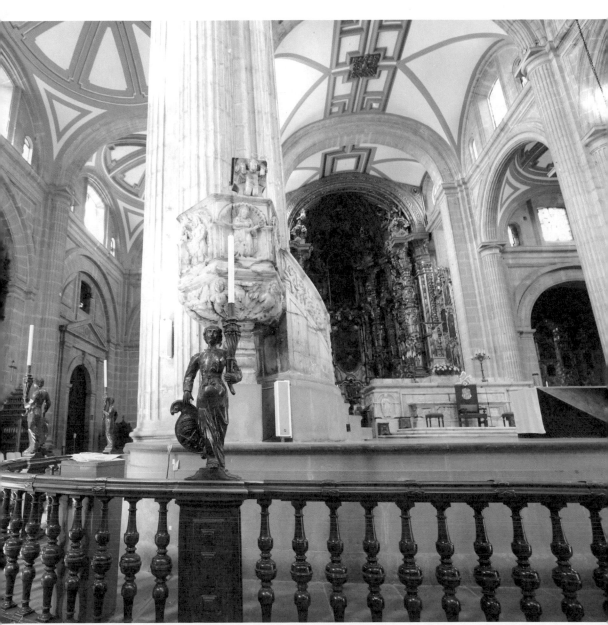

▲ 墨西哥大教堂 - 墨西哥 · 2016 年

▲ 耶路撒冷聖墓大教堂 - 以色列 · 2016 年

▲ 溫哥華公共圖書館 - 加拿大 · 2008 年

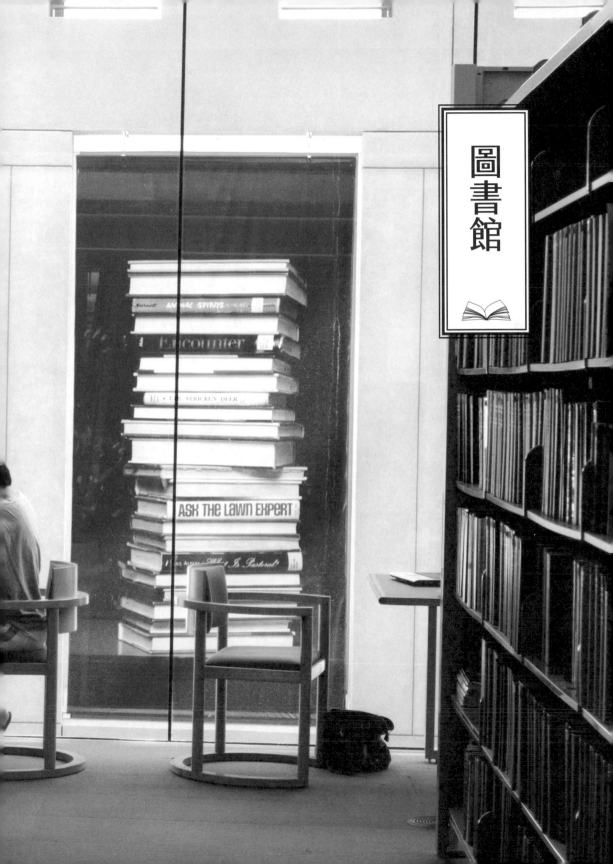

圖書館

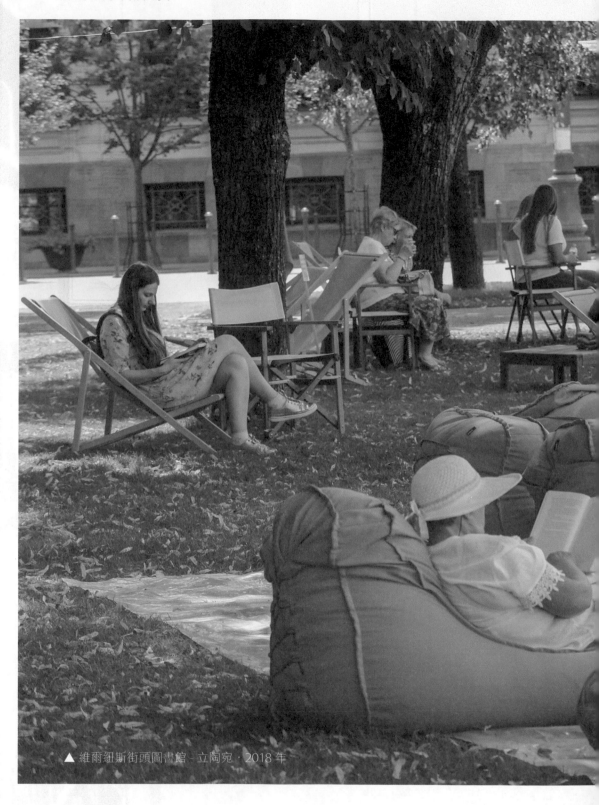

▲ 維爾紐斯街頭圖書館‧立陶宛‧2018 年

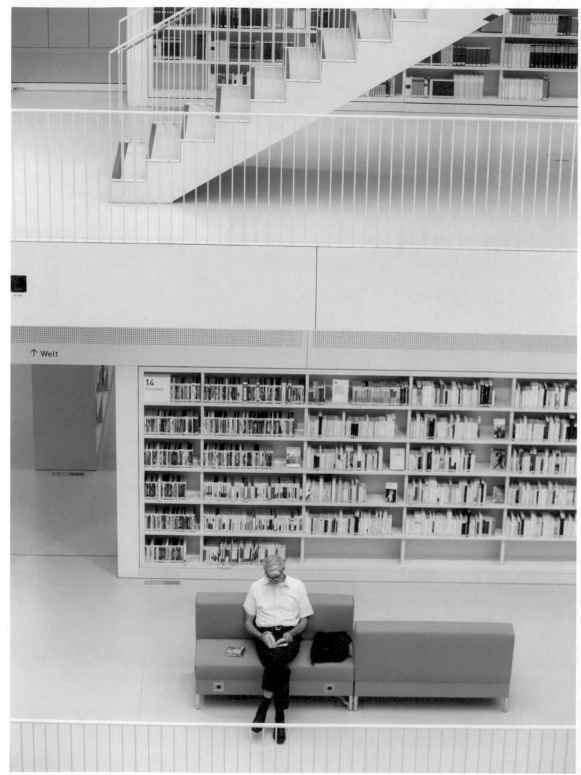

▲ 斯圖加特圖書館 - 德國 · 2017 年

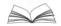

24小時圖書館

　　近十幾年來，在全球化和資訊化的背景下，在中國國力整體增強的基礎上，中國圖書館成績斐然。其中，服務方式的多樣化帶動了服務時間的延長，同時大部分大型圖書館已經做到 365 天無休開館，即使在春節假期，也吸引了越來越多的讀者。在政策上，主管部門已將公共圖書館錯時服務寫入考核標準中，極大地保障了上班族方便利用圖書館的可能。

▲ 伊斯坦堡阿塔圖爾克圖書館 - 土耳其‧2015 年

　　2005 年 9 月，東莞圖書館推出 24 小時的開放式自助圖書館，自此，全天候開放、讀者自助服務的理念便在全中國最早實現。到 2007 年底，東莞圖書館又推出自助借還機（俗稱圖書館 ATM 機），深圳圖書館開發研製「城市街區 24 小時自助圖書館」，將其作為「圖書館之城」的組成部分，目前 24 小時服務的自助借還機已拓展到全國範圍。24/7 的服務已經有十多年的發展，它延長了圖書館紙本圖書的服務時間，擴展了圖書館的服務層次，引發了更多讀者的關注，取得了一定的社會影響。近幾年來，24 小時無人值守圖書館在蘇州地區開始出現。張家港市「圖書館驛站」儘管不是新鮮事物，但其運作方式卻有了一些不同和創新，現在已有全國效仿之勢，此類圖書館如雨後春筍，越來越多地出現在市民的生活圈中。

　　圖書館作為公共文化服務體系中重要組成部分，其服務方式從普通的固定服務，到現在的流動服務和數位服務，都在一定程度上延長了服務時間。這都不遜於其他國家發達的圖書館，已屬於前列。同時，我們也要看到，儘管服務時間上越來越長，讀者越來越多，社會影響越來越大，但其所產生的負面效應也不容忽視。比如 365 天開館對於館員權益的保障、自助借還機的利用率保障、技術應用中的科學化管理及倫理等問題。美國學者喬納森・克拉里在《24/7：晚期資本主義與睡眠的仲介》對當代被迫持續生產的生活模式進行了敏銳的批判，他說「24/7 標誌著冗餘沉積，否定了與蘊含節奏和週期的人類生命機理間的聯繫。它意味著一種任意筆直的星期制，從複雜多變或沉澱下來的經驗中剝離出來。」

　　在 2015 年 12 月中國國務院法制辦公佈的《公共圖書館法》（徵求意見稿）中，第三十五條「公共圖書館在國家法定節假日、公休日應當開放」引來不少爭議。如果通過，這將是真正的中國

▲ 合肥市圖書館・2016 年

特色。以我個人的瞭解，中國之外沒有任何一個國家會以立法的形式保證圖書館提供 365 天無休服務。贊成的理由無須多言，至於反對的理由，我覺得復旦大學圖書館前館長葛劍雄的意見比較有代表性：設立節假日，就是希望你們休息、娛樂或者繼承傳統文化；館員有憲法保障的休息權，特別是特殊的傳統節日；效率很差，來的讀者很少，浪費很嚴重；有很多替代的辦法，比如提供 24 小時網路服務等措施。

　　另外，24 小時自助借還機也存在著不少質疑。2015 年 8 月，一則北京市朝陽區自助圖書館無人問津的新聞成為了社會話題，文中稱一台自助借還機三個小時只有一人借書，引來網友質疑其使用率低、造價昂貴、書籍品質不高等問題。朝陽區文委負責人認為它是傳統圖書館的有益補充時，也承認每台自助借還機每天借出四本書的使用情況。給我印象最深的反對觀點來自業內的一位知名學者和管理者。他認為自助借還機是「用最先進的技術，做最落後的事情；用最聰明的技術，做最愚蠢的事情；用最燒錢的代價，做曇花一現的面子工程」。

　　2015 年暑期，我凌晨兩點來到土耳其伊斯坦堡阿塔圖爾克圖書館，這是一座世界上少有的 24 小時有人值守的圖書館。在偌大的閱覽室，兩名館員為六名讀者服務，有人在讀書，有人在上網，有人在伏案睡覺。從館員角度，我認為沒有必要提供如此服務；然而另一方面，我也看到它所賦予的更多象徵意義：圖書館不僅是知識的海洋、智慧的殿堂，還是各類孤獨者和棄兒的天堂。

　　2016 年，合肥市圖書館成為了中國第一家開設有人值守的 24 小時圖書館。

巨無霸圖書館

　　新世紀伊始，中國圖書館的新館建設如火如荼，最大的特點便是面積龐大。最近幾年，單體十萬平方公尺工程面積的圖書館開始湧現，以廣州圖書館、湖北省圖書館和遼寧省圖書館這三家圖書館新館為代表。

▲ 湖北省圖書館‧2015 年

拋出傳統審美和經濟因素外，建設巨無霸似的圖書館的原因主要有兩種，一是資源的快速增長；二是圖書館作為空間價值的作用日益凸顯。

從傳統的文獻借閱到現代的休閒學習空間，圖書館的定位在新技術和新資訊生態的影響下變化較大，這也是圖書館面對數位化挑戰的發展機遇。在讀者成為使用者的時代，多元素養的培育成為了圖書館的目標之一，利用空間的優勢，圖書館已不僅是書庫和閱覽桌的堆砌，而是創客、沙龍、視聽等的社群化交流和資訊共享空間。

早在 1785 年，布雷（Etienne-Louis Boullee）為法國設計了一個巨大的國家圖書館，以當前的眼光看，僅是大廳的開闊就令人咋舌，直到兩百多年後的今天，也很難見到如此巨大的閱覽室。當然，布雷那能夠館藏一千萬冊書的設計沒有變成現實，但卻引領了後兩百年的圖書館建築風格。

隨著歐洲啟蒙時代的文獻劇增和美國公共圖書館的發展，歐美國家的圖書館建築體量像佈雷的設想那樣建設，但在 20 世紀末 21 世紀初，情況發生了較大的轉變。建築的規模已不再單單迎合不斷增長的館藏，而是更加強調多元服務和空間再造。自 1980 年代以來，公共圖書館的書庫面積占館舍面積的比例減少一倍左右便是一個例證。幾年前，紐約公共圖書館搬移部分書庫，增加讀者活動空間的改造計劃雖然充滿爭議，但確是大勢所趨。

公共圖書館已原非藏書樓的概念，它已然成為市民的學習中心、研究中心、創新中心、娛樂中心、交流中心。它應是我們工作的智囊團、學習的補給站和休閒的大腦廣場舞基地。

歐洲古典圖書館

　　我曾經去過一些歐洲的古老圖書館，既有修道院圖書館也有皇家圖書館，它們雖然遠不到艾可（Umberto Eco）《玫瑰的名字》中虛構出的中世紀圖書館，可是滿足了我對於艾可想像的印證。這些圖書館幾乎無一例外，都作為博物館的類型得以收費開放參觀。以現世眼光來看，也可以用驚豔來形容它們帶來的震撼。

　　這些幾百年前的圖書館以十七世紀才流行起來的牆架系統為特點，書架幾乎覆蓋整個牆壁。那時，由於古騰堡印刷術的普及，圖書量激增，豎直擺放取代平鋪擺放而成為主流。書架的間距從最低層到上層依次減小，不僅是為了承重考慮，也產生一種誇張的透視，讓人覺得房間更高。

　　那時的圖書館有神性，以繆斯之所來設計，具有現在博物館的職能。屋頂的壁畫必不可少，地球儀也作為常設的科學展品放在館內，還有人物雕塑位於其中。18 世紀開放的維也納皇家圖書館是歷史上最大的洛可可式的圖書館，設計之初就是為公眾開放的國家藏書寶庫，除了「無知者、奴僕、流浪漢、饒舌之人和游手好閒之人」外，其他人都可以進入。

　　17 世紀的布拉格斯特拉霍夫圖書館（Strahov Library）則是一個修道院圖書館，現在評選最美圖書館總是少不了它。最值得一提的是它的哲學大廳，其壁畫「人類的精神發展」以濃縮形式展現了科學與宗教的歷史發展。左側可以看到亞歷山大大帝和亞里斯多德，右側有畢達哥拉斯和蘇格拉底。直到現在，哲學研究也繞不開古希臘的哲人思想。

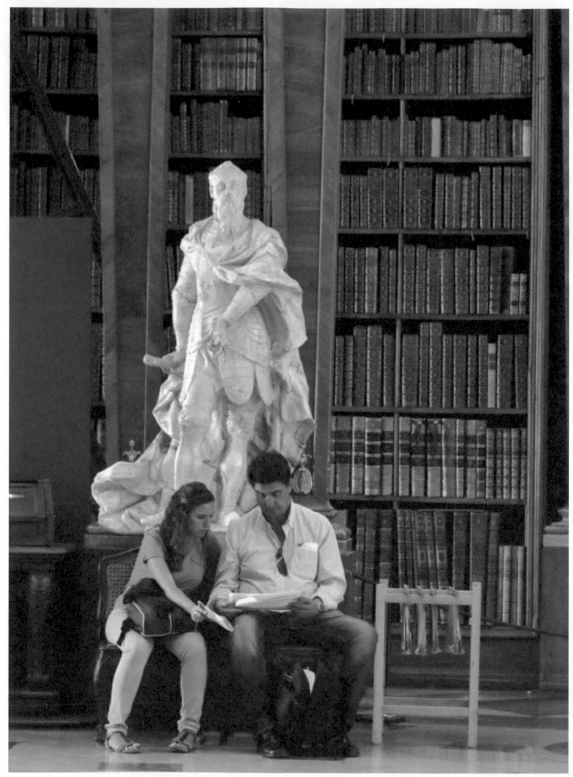

▲ 維也納皇家圖書館 - 奧地利 · 2014 年

圖書館閱讀特區

　　近幾年來，圖書館在閱讀推廣上可謂是不遺餘力，無論是在時間和空間維度，還是在推廣內容的深度和廣度上。其中，空間作為場所的價值更是凸顯。

　　東莞圖書館在這方面便是一個很好的範例。這座新興的城市有著「世界工廠」的稱號，如何面對一半常駐人口為國中文化程

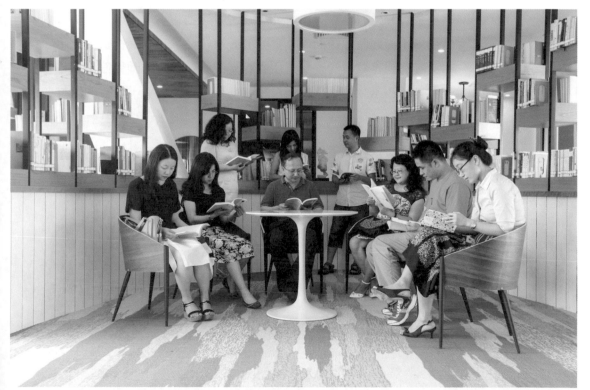

▲ 東莞圖書館·2015 年

度的讀者是圖書館管理者所需要著重考慮的問題。李東來館長帶領他的團隊作了很多的努力,他推崇閱讀啟智,昌明教育,利用新技術吸引越來越多的讀者。2006 年,中國圖書館學會科普與閱讀指導委員會便是在東莞圖書館成立的。

2014 年,東莞圖書館建立了 423 空間站,旨在成為讀者閱讀交流與主題研討場所,取意「4 月 23 日世界圖書與版權日(世界讀書日)」。它位於四樓展廳南側,凌空而立,面積兩百餘平方公尺,西面和南面面向中心廣場公園,視野開闊。室內設計典雅大方,休閒舒適。內藏圖書一千多冊,主要包括中外經典著作、中國最美圖書、歷屆文津圖書獎圖書、名家名作以及各類熱門讀物。

423 空間站集讀書分享和主題研討功能於一身,在為東莞圖書館組織、舉辦各種讀書會、主題研討活動和小型專題講座提供空間場所的同時,還面向社會開放,為社會讀書組織提供交流平台,成為圖書館與社會閱讀活動聯繫的紐帶。東莞圖書館易讀書友會以此為基地,堅持每個月舉辦 1 至 2 場讀書會,開展閱讀推廣活動。

這種與以往圖書館有異的布局方式成為一種趨勢,它的精緻設計、周密籌劃和相關創新服務使得館中「特區」重新定義了新世紀圖書館的場所價值。

影像中的圖書館之讀者隱私

　　圖書館推出了借閱排行榜，以提高公眾對圖書館的認知。在借閱排行榜中，有些圖書館出現了讀者借閱次數排行榜，並以真實姓名公示。擬用這種激勵方式喚起讀者多加利用這座知識寶藏，圖書館員用心良苦，值得同行效仿。但在這其中，公示讀者真實姓名欠妥當，因為它牽扯到圖書館讀者的隱私問題。

▲ 國家圖書館 - 泰國・2016 年

　　中國現代圖書館理念借鑑了西方國家，保護讀者隱私權是現代圖書館核心價值理念的重要體現。中國圖書館學會透過的《中國圖書館員職業道德準則》中也提到：「維護讀者權益，保守讀者祕密」。

　　早在 1930 年，美國圖書館協會（ALA）就提出圖書館員有義務將在與圖書館讀者發生關係的過程中獲得的私人資訊視作機密。後來 ALA 又宣稱：我們保護每個圖書館讀者的隱私權，讀者所查找或獲得的資訊、諮詢、借閱、獲取或傳播的資源均為機密。

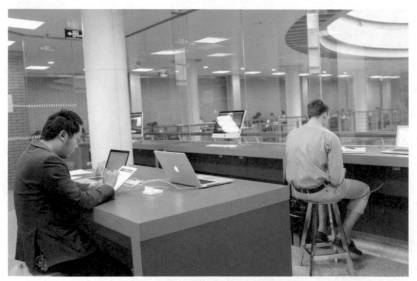

▲ 北京大學圖書館數字應用體驗區蘋果專區，2012 年

　　「911」後，美國國會通過了《美國愛國者法案》，賦予政府查閱圖書館讀者借閱記錄及上網記錄的權力。此法案的部分條文雖遭到了 ALA 的反對，但法案的支持者說，參與「911」的恐怖分子是利用某圖書館的電腦訂購的飛機票，並且曾經利用圖書館查閱過相關資訊。雖然在後來的法案修訂中並沒有做出重大的改

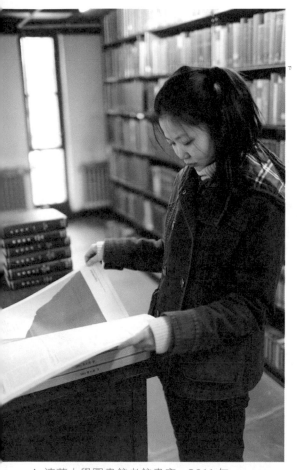

▲ 清華大學圖書館老館書庫 · 2011 年

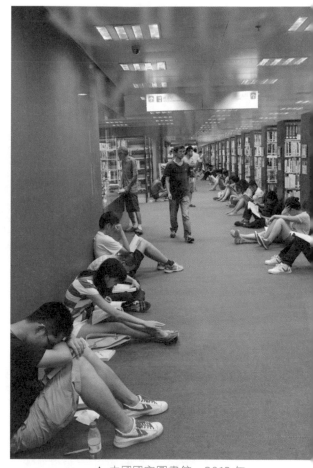

▲ 中國國家圖書館 · 2013 年

變，但明確要求政府對此類情況進行干涉需要有更加充分的理由和更加詳細的操作流程。

許多電影作品中都出現過關於讀者隱私的橋段，而且成為推動影片情節發展不可或缺的一部分。在美國電影《大陰謀》（*All the President's Men*）中，兩位記者為了深入報導水門事件，曾致電美國白宮圖書館詢問與此事件相關人的借閱記錄，白宮的圖書館員起初説此人借過一些圖書，而後又否認此人有過借閱記錄，這種前後矛盾的答覆使得兩位記者增加對水門事件深入報導的決心。他們一起來到美國國會圖書館詢問借閱記錄，

結果被告知借閱記錄是不公開的。美國國會圖書館的另外一個工作人員為他們提供了一些幫助，但並沒有得到他們想要的結果。

在這部優秀的電影中，對於圖書館細節的表現卻不夠專業，因為水門事件發生的時候，美國圖書館的讀者隱私已經得到了保護，兩位記者是很難從圖書館員中得到某位讀者的借閱記錄的。

在美國電影《火線追緝令》（Seven）中，編導對於此種場景的表現就顯得專業許多。一位探員為了追查兇手，透過查閱圖書館，慢慢找到了兇手的作案計劃，並透過線人，拿到了與之相關的讀者名單。這位探員和另外一位同事的對話比較有代表性：

多年來 FBI 都在監視圖書館的借閱記錄。

違章罰款記錄？

閱讀習慣。例如《核武器》、《我的奮鬥》之類的書，誰借閱了此類書，記錄將會傳到 FBI 的系統內。

這樣做合法嗎？

他們才不管這些呢！

當然，表現圖書館讀者借閱記錄的電影並不都像以上兩部電影那樣緊張刺激，在我們東方的兩部電影中設置的圖書館借閱橋段成為了愛的橋樑。

日本電影《情書》的女主角藤井樹是一位圖書館員。學生時代，同班有個與她同名的男生曾經和她一起在學校圖書館做義工。男版的藤井樹暗戀著女版的藤井樹，並以藤井樹的名字借閱了大量的圖書，但女版藤井樹並不知曉他對於自己那種東方含蓄愛情的表達。直到她工作後回到學校，學妹們將男版藤井樹轉學前最後一本借閱的圖書《追憶似水年華》拿給了她。而這本書正

是男版藤井樹在轉學前對她愛情的表白，因為他在借閱卡片的背後素描了一張她的畫像。透過借書卡正面的借閱記錄，記錄他們共同的時光，透過借書卡背面的愛人素描，表達自己的愛情，也許已經浪漫得一塌糊塗了。但由於當時她並沒有發現他給出的暗示，後來多虧了圖書館對讀者隱私的毫無顧忌，成就了這部純情電影浪漫而又感傷的結局。一張隱私的圖書館借閱卡片，透過別人的發現，重新照亮了自己的青春。

　　韓國電影《那個男人的書，198 頁》也有類似的情節。男主角俊伍的女朋友告訴他：「我對你想說的話在一本書的第 198 頁」，但並沒有告訴他是哪本書，痴情的俊伍準備在圖書館翻遍所有的圖書。女主角恩秀是一位圖書館員，她被俊伍的執著打動，為他查找俊伍女友的借閱記錄，以免多做無用功。無視讀者的隱私卻幫助了一個痴情男子的愛情追尋，這也許只能在藝術作品中出現了。

籬苑書屋

就像學者梁鴻的《出梁莊記》和美國記者何偉的《尋路中國》所描述的那樣，中國農村的青壯年逐漸離開了生養他們的土地，極力渴望融入城市化的進程，留在身後的是慢慢崩潰的宗法倫理和鄉村圖景。同時，某些都市人想要逃離城市的喧囂，寄鄉土以實現母體中那本能的渴望，文化的耕耘和傳播是一種最獨特的展現方式。籬苑書屋，亦稱籬苑圖書館為此中翹楚。

籬苑書屋是由香港陸謙受信託基金資助 100 萬元，由清華大學李曉東教授設計的一家民間公益圖書館。它於 2011 年建成，短短幾年，已成為全球建築界和圖書館界一個有相當名氣的圖書館。李曉東為此獲得不少設計獎項，包括成為加拿大皇家建築設計院和建築師 Raymond Moriyama 主辦的 Moriyama 獎的第一位獲獎人，獎金高達 10 萬加幣。

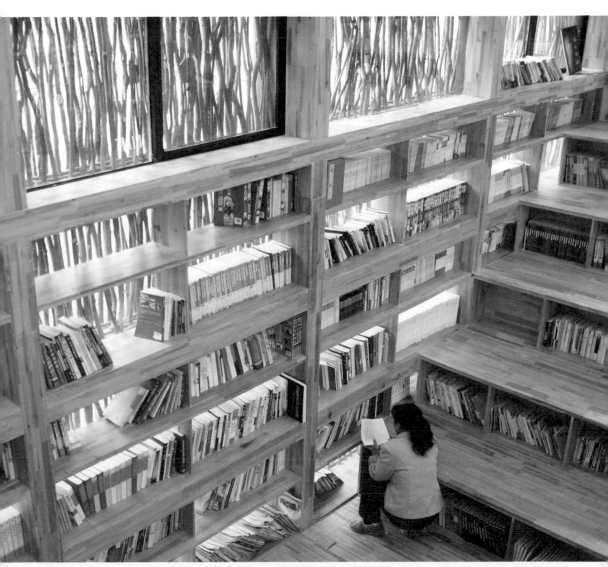

▲ 北京懷柔區籬苑書屋．2012 年

　　從北京懷柔交界河村的村口往外走路幾分鐘便可看到它，頗有「復行數百步，豁然開朗」的桃源之感。它的名氣來自於圖書館本身的設計與周圍自然環境的有機融合。建築前有水塘，後有大山，周圍是成片的樹林。主體是玻璃和鋼的混搭結構，用 4.5 萬根柴火棒將其包裹。在某種光線環境下，透過柴火棒間的空隙，會營造出一種日影斑駁、樹影婆娑的景象，既不受強光刺激，又會顯現出一幅溫暖的畫面。

　　這座已成旅遊熱點的籬苑書屋面積為 170 平方公尺，室內杉木板裝修，寬大的整體空間和錯落有致的台階設計讓人賞心悅目。台階下都有書，給人以立體的空間感和隨處閱讀的舒適感。然而它未通水電，在實用性上顯然不夠。

　　哲人西塞羅曾言：「擁有一座圖書館和一個花園，人生別無他求。」兩千多年後，一座來自東方的以籬笆花園冠名的圖書館開門迎客，書屋傲立天地間，鴻儒談笑古今中。

孤獨圖書館

　　孤獨圖書館的正式名稱為「三聯書店海邊公益圖書館」，但實際上它是一個阿那亞地產商在河北北戴河所建造的社區圖書館。地產商常有，但地產商的圖書館不常有，加之與三聯書店的品牌合作，使得館藏圖書的質量有了品質保證。它可能會是全國公共文化社會化運作的一個典型樣例。

　　孤獨圖書館是中國繼北京懷柔籬苑圖書館後又一個國際揚名的特色圖書館。原因有二，一是它建在海邊，室內設計呈上下三層階梯狀，閱覽區在任何一個角落都可以看到大海，實現了海子作為讀書人「面朝大海，春暖花開」的理想狀態。這讓我想到了埃及亞歷山大圖書館的新館，同樣是座落在海邊（其與地中海僅隔一條馬路），同樣是階梯式的設計，只是亞歷山大圖書館更加宏偉。但此館卻在光線運用上獨具匠心，天氣晴朗時可以不用電燈，並且在下午兩三點鐘光線充足時，整個閱覽區沐浴在屋頂一個個玻璃圓孔透過的光線下。

　　在開放不到兩年的時間內，它已獲得海內外多個設計獎項，其中包括「2015 金點設計獎」（臺灣）和「DFA 亞洲最具影響力設計獎」（香港）。金點設計獎評委之一、日本設計師深澤直人評點它獲獎的理由：「環境會影響置身該場域者的心理及行為，在圖書館裡看書，跟在不同地點閱讀同本書，閱讀方式及感受都大為不同。座落於海邊的圖書館，當人們面海閱讀時，我想一定有種沉浸於書本的感受。即使是稀鬆平常的事，卻會因其場所的氛

▲ 秦皇島孤獨圖書館·2015 年

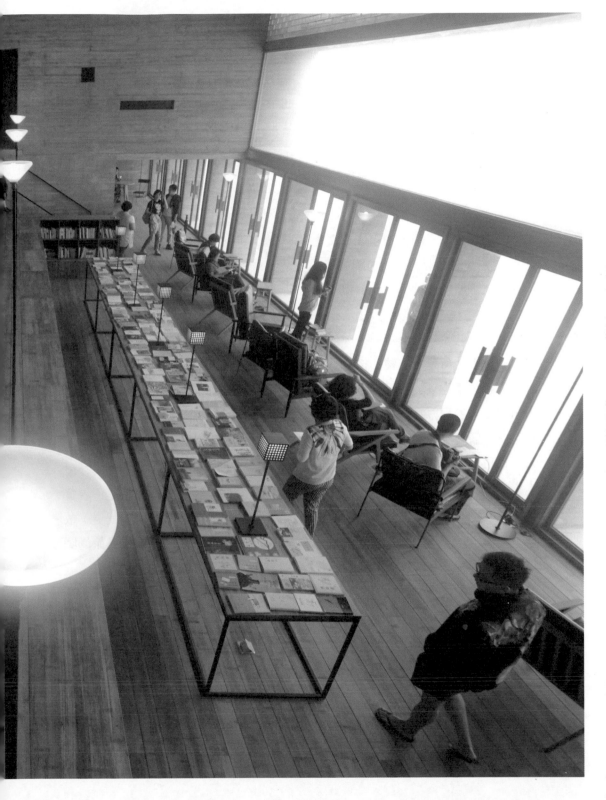

圍，帶來截然不同的感受，在此圖書館的設計中便能深深體會。」這印證了圖書館設計的理念越來越偏向於內部的空間感與外部環境的協調，它如同一塊沙灘上的石頭，孤單又不失溫柔。

酒香也怕巷子深，讓它成為文化焦點的另一個因素是「孤獨圖書館」這個名字的橫空出世。一個海邊孤零零的圖書館，完全不符合我們對圖書館的認識，它應該從群眾中來，到群眾中去才對。可是，這種不按常理出牌的定位，讓它以「孤獨」為名，卻不再孤獨。管理方為了控制人數，不得不要求讀者透過微信報名才可以進入。赫拉巴爾《過於喧囂的孤獨》這本書的書名形容孤獨圖書館是再好不過了。我們閱讀時看似孤獨，卻真真切切地享受了一個人的狂歡。在孤獨圖書館閱讀時，我們變得不再孤獨，這裡有海沙築岸，海風擋塵，海浪細語，海鳥鳴唱。

它的不按常理出牌還表現在細節上的不「專業」。海邊圖書館並不罕見，但建在沙灘上的圖書館卻鳳毛麟角，是否能保證沙灘地基牢固不說，海邊的潮濕空氣對圖書的影響也不容忽視。當然，我們可以理解，它不是以收藏圖書為目的，只要有足夠的精品圖書就可以了。

對比上一個不以書為本的不「專業」，另一個不「專業」就是不以人為本了。這不僅需要讀者穿過長長的沙灘，恰好違背了「節省讀者的時間」這一圖書館定律，而且還體現在服務設施的缺失，比如沒有存包區，沒有室內垃圾桶，沒有門禁系統，會讓部分讀者面對如此多的好書而成為當代孔乙己。

我粗看了一下，圖書並沒有按照傳統的分類法進行排架，而且也沒有編目資訊，「每個讀者都有其書」是不好做到了，基本上都是人文社會科學類圖書，讀者按圖索驥是不現實的。「每本書都有其讀者」就更不敢奢望了，君不見很多專業圖書館的圖書零借閱率高得都令人咋舌？

印度圖書館學家阮岡納讚的「圖書館學五定律」除了上述三定律外，第一定律是「書是為了用的」。這話卻不見得適用於孤獨圖書館。有多少人是以遊客的身分慕名而來，轉身之間，朋友圈留念。輕輕地我走了，正如我輕輕地來；我輕輕地拍照，作別

▲ 秦皇島孤獨圖書館‧2015 年

此戴河的雲彩。（註：閱覽區已禁止拍照）

　　聽館長孟先生說，一位女士專門從四川趕來參觀孤獨圖書館。我在武漢貓的天空之城概念書店裡，聽服務的一位小姑娘說，她曾經想去應徵孤獨圖書館館員的職位。我們從北京驅車三百多公里來到北戴河，不是為了吃海鮮、泡海藻，而是想看看這個圖書館有什麼獨特的地方。

　　看後，我知道它也許不符合我「為賦新意強說詞」的圖書館學四個定律，但它一定符合第五定律，也是最重要的一個，「圖書館是生長的有機體」。孟館長認為「這座圖書館展現了高水準的閱讀之美，建設者宣傳了圖書館的社會價值，他們洞察到了社會問題的癥結，發現整個社會對美好的嚮往，而不是一味自說自話，這是人性商業下理想主義的圖書館。」在中國藏書樓時代，不能想像會出現

孤獨圖書館，當時的愛書人大多會祕不示人，遑論以民間資本行公益服務。

目前中國圖書館的閱讀推廣服務中，有一部分即是館中館的特色服務。孤獨圖書館類似於此，它不需要承擔那麼多的專業要求，也不可能是閱讀盛宴中的主菜，但它至少是開胃酒，讓民眾透過它的美認識到閱讀的樂趣。我希望每個城市的某個圖書館都能夠成為一個地標，成為旅遊指南中的一個景點，那大概是圖書館界的榮光，也是愛書人和旅行者的福利。

在這個快速變化的資訊時代，圖書館也相機而動，既守正，又出新。守正在於圖書館依然是人類文明的寶庫，傳播思想的宮殿，指引我們前進的燈塔，孤寂心靈的庇護所；現在它是生長的有機體。圖書館作為空間和場所的價值成為了它難以被顛覆的優勢，個性化又作為圖書館在這個資訊泛濫時代所體現出的專業價值。

孤獨圖書館有著別具一格的建築設計、奪人眼球的地理位置和眾多的精品圖書。這些書可以不用編目，甚至要刻意而為之的混沌、無序，就像 iPod 裡的 Shuffle，隨意選出一本書，不為功利而讀，僅隨書緣。不管我們是它的遊客還是讀者，拜訪前抽出書架中的一本心儀的書，捐到這裡，以惠同道，這也是一種書緣。

亞歷山大圖書館有一塊巨大的亞斯文大理石牆，上面用各國文字寫著圖書館的使命：「傳播、製造知識的傑出中心，不同文化和人民之間對話、學習及相互理解的場所。」圖書館場所的重要性不言而喻。在這個 Google 時代，圖書館作為場所的意義顯得更為重要，可能它在不遠的將來不是讀者查詢文獻、索取知識的最佳場所，但它肯定會是傳播知識、交流思想，甚至是放鬆身心

的好去處，同時還是知識世界的源泉和公共討論的催化劑。因為它是開放的，是沒有邊界的。在某種程度上，它也是混沌的，無序的。

　　我在 2015 年 5 月份去孤獨圖書館的時候，它的不遠處正在建造一座海邊的基督教堂。古人講：「讀書不見聖賢，如如鉛槧庸」，又「讀書志在聖賢」，圖書館與教堂比鄰而居，對於無論有無信仰的我們而言，都可以透過兩者尋找到自己的精神家園。博爾赫斯說「天堂是圖書館的模樣」，在這裡，在現實中，透過教堂的天堂之窗，確實能夠看到一座美麗圖書館的模樣。它並不孤獨，因為有上帝的庇護，因為有愛書人的虔誠。

雜・書館

作為中國最大的民間圖書館，雜・書館無可爭議。據官網介紹，雜・書館館藏面積三千餘平方公尺，館藏圖書及紙質文獻資料近百萬冊（件），存近千架。雜・書館設有國學館及新書館兩大館區，內藏線裝明清古籍文獻二十多萬冊，晚清民國期刊及圖書二十多萬冊，西文圖書五萬多冊，特藏新書十萬多冊，名人信札手稿檔案等二十餘萬件。新書館館藏新書二十餘萬冊。

雜・書館為純公益性的圖書館，同時為讀者提供水果和飲料，但需要預約參觀，這與同為民間圖書館的孤獨圖書館類似。這種預約機制既保證了館舍的安靜，又提醒讀者讀書是免費的，但同時也不是那麼自由的，Free is not free。

雜・書館不僅大，而且有很強的館藏特色，比如名人信札、手稿檔案和 1949 年之後的特色書籍以及社會各界知名人士簽名本，總計三十餘萬冊（件）。民族民俗古籍館、西文漢學館和晚清民國期刊館的規模更是一般公共圖書館所不能比，僅創刊號就有九千多種，包括《新青年》這種有特殊影響地位的刊物。民間能有如此卷帙浩繁的文獻收藏，非一般人所能，而維持如此體量的圖書館正常運營，也非易事。

更為難得的是，雜・書館是傳統私人藏經閣變身現代私立公益圖書館的最佳範例，展現了幕後藏書家的博大情懷，顛覆了「以獨得為可矜，以公諸世為失策」「書不借人，書不出閣」的傳統藏書思維，以求「天下萬世共讀之」。

此館位於北京東北的何家莊村，偏隅一角而被世人所知的最大原因是聘請了高曉松擔任館長。他既是館長，也是代言人。我在開館之初前去參觀，除了慨嘆豐富而獨特的館藏

外，還為新書館的室內設計而讚賞。身在其中，既可靜靜品讀，又可利用敞亮的小開間做讀書分享等活動，兒童區的布置同樣溫馨。這情景真是應了高館長的這句話：「清茗一杯，雜誌兩卷，聞見時光掠過土地與生民，不絕如縷。」

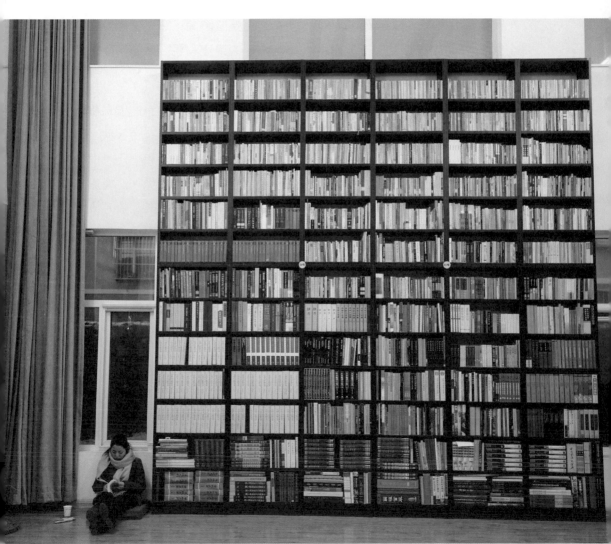

▲ 北京雜‧書館‧2015 年

合肥口袋圖書館

安徽省合肥市「保羅的口袋」曾是全國十大獨立書店之一。2016年10月，其中一個最大的約700平方公尺的三層書店變成了「口袋圖書館——合肥市圖書館分館」。這是合肥市圖書館館長李永鋼和書店老闆戴曉亮的一次合作，是書店經營模式的一次嘗試，是圖書館建設引入社會力量的一種創新服務。

在保留原有消費空間體驗的基礎上，「保羅的口袋」將所有的圖書無償捐贈給合肥市圖書館供讀者免費借閱，並且還自付房租等運營經費。合肥市圖書館對所捐贈的圖書進行分編、加工，並安裝門禁、借還設備，對工作人員進行培訓，將「口袋圖書館」融入市館的圖書流通業務系統，讓讀者享受到同等的圖書館服務。與一般公共圖書館有所區別的是，「口袋圖書館」繼續提供咖啡、簡餐和文創等增值服務，並且晚上九點以後變為文化娛樂時間，透過樂隊的演出、一系列的講座和觀影活動，圖書館變成了一個文化消費場所。

這是國內極其少有的圖書館服務模式，它的可複製性有待觀察，究其原因與圖書館管理者和書店老闆對待此事的思路有很大關係。圖書館館長希望透過書店這個空間和資源來服務更多讀者，書店希望由於成為了免費借閱的圖書館從而吸引到更多的消費人群，彌補不能售書的利潤。可喜的是，越來越多的社會機構已有意向參與到與合肥市圖書館的合作中。

書店老闆的這個做法一方面是讀書人的情懷使然；另外一方面也是目前獨立書店的某種困境所致。雖說現在獨立書店並不少，但真正以售書為主要利潤來源的卻越來越少，這些書店在造型和裝飾上有著很好的考量——「保羅的口袋」亦是如此，雖然圖書的銷售區佔有大部分店面，但

真正的盈利點是附屬
的咖啡廳、文創產品
和活動等。圖書的利
潤佔到總利潤的一二
成屬於常態。

　　位於合肥市繁華
商業街區的「保羅的口
袋」變身成為「口袋圖
書館」僅半年時間，便
得知他們的雙贏初見
成效。

▲ 合肥市圖書館口袋圖書館分館・2016 年

耕食圖書館

　　湖南省株洲市以中國老工業基地
而聞名。這個離長沙不遠的地區曾有
較早的「耕讀傳家」文化傳統。據湖
南大學鄧洪波教授考證，株洲攸縣的
石山書院是中國目前已知的第一所書
院，比岳麓書院早了四百多年。

　　文化的龍脈未曾中斷。在文化牽
線的產業形態下，名為「耕食書院」
的一座渡假休閒區幾年前在株洲市荷
塘區仙庚嶺仙泉谷破土興建，與山上
的文昌塔遙相呼應。它依山而建，可
見山泉溪流。拾級而上，風景秀美，
布局精緻，處處留有東方耕食文化的
符號。與其說是一個渡假村，不如說
是一個有著耕食文化的圖書館和博
物館。

　　院內有三個小型圖書館，名為耕
食圖書館，其中最高處的國學館古樸
典雅，身處其中，靜心素雅。它是目
前湖南省投資最大、占地面積最多的
民間圖書館。圖書館內共有藏書萬餘

▲ 上海思想家咖啡書廊・2016

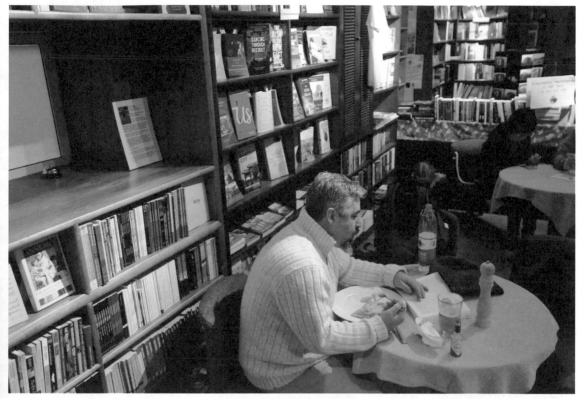

▲ 老書蟲 - 北京・2015

冊，是目前全國唯一一個以東方耕食文化為主題藏書的圖書館。館內主要收藏農耕文化、自然環保、哲學宗教、國學經典、心靈禪修、飲食養生、湖湘歷史、藝術設計等圍繞東方耕食之道的書籍。同時定期舉辦「耕食讀書會」等活動以及其他文化創意產品的定製、銷售。

　　專題收藏的民間圖書館較少，有如此景緻的更是鳳毛麟角，耕食圖書館讓人在遊玩中得到傳統的薰陶，在書海中親歷秀麗風景。

　　一山一書館，一書一世界。

▲ 株洲耕食圖書館‧2017

嚶棲書院

用「晴耕雨讀」來描述南京嚶棲書院最合適不過。不同於北京交界河村位於大山內的籬苑書屋，它座落在南京郊區樺墅村的南端，水庫、田野、草坪、民居環繞四周。透過窗戶或者站在屋頂，品淡雅悠然之風，滿是開闊的良田和村宅。

嚶棲書院是幾個年輕人的理想寄託，脫胎於「嚶其鳴矣，求其友聲」的嚶鳴讀書會，以「鳥兒歸巢棲息」為寓意，實體空間落地於離南京市區約三十公里外的樺墅村。

館舍由農房改造而成，面積不大，貴在設計用心，給人明快敞亮之感，藏書上千冊，以人文社科為主，且台版書佔有很大的比重，看得出創辦人精心的選書用意。書院還不定期邀請學者前來講座，有種當代柏拉圖的學園之風。

雖說嚶棲書院是一座民間公益圖書館，但沒有離開政府的支持。作為「閱享棲霞」的閱讀基地，它成為了南京鄉村文化建設的典範之一，也是南京政府推動全民閱讀的樣本之一。

中國城市化過程中，新農村建設也出現了一方面是強制性的「都更」；另一方面則呈現出破敗空巢越來越多的情景，像樺墅村這樣以文化創意的鄉村改造值得推廣和借鑑。走在村中，我明顯感覺到它與一般農村的不同。它保留了關於農村的那份歷史記憶，同時又有諸多現代城市的特點。作為「休閒鄉村」計劃的產品之一，嚶棲書院提升了村子的文化品質，而村子的自然生態又成就了嚶棲書院的世外桃源之氣。

在這裡，享受一段詩書田園的生活，我們再也無需加持「朝為田舍郎，暮登天子堂」的功利閱讀，來感知自然的美好、思想的無疆和閱讀的快樂吧！

龍泉圖書館

位於北京西北鳳凰嶺的龍泉寺復建歷史僅有十幾年，卻以法師超強的科學研究能力聞名全國，機器人賢二便是他們的招牌產品。他們利用互聯網弘揚佛法，賢二公眾號的文章點擊量很多都是 10 萬 +，名副其實的網路紅人。

寺內的藏經閣同樣不一般，名為龍泉圖書館，中國圖書館學會會員單位，面向公眾免費開放。它的發展離不開方丈學誠大和尚的支持，他的遠景目標是將龍泉圖書館建成世界最大的佛學專業圖書館。短短幾年，館舍面積從 30 餘平方公尺的小閱覽室，擴充到現在的 2500 平方公尺。圖書館館藏二十多語種圖書十餘萬冊，以佛教典籍為主，還有近 20% 其他主題的出版物，其中包括非佛教的宗教書籍、少兒讀物等，可以滿足大眾的基本閱讀需求。

圖書館雖然不大，卻有一整套現代化圖書館的工作流程。同時，也擁有資料庫、觸控螢幕、密集書庫等新型圖書館產品。圖書館的閱讀推廣辦得同樣有聲有色，比如我去拜訪時「一帶一路」新書推薦展，還有抄經共修、晒經法會、龍泉講壇、佛教書畫展等特色項目。每年 4 月 23 日的世界圖書與版權日，圖書館都會舉辦閱讀推廣活動，倡導全民閱讀，建設書香寺院。

圖書館非常看重對外交流，取長補短，互通有無。近幾年的中國圖書館年會，我們都能看到館長賢才法師的身影。法師也走出中國國門，參加諸如美國圖書館協會年會的海外專業會議。

我對賢才法師說，我看到了龍泉圖書館現代化的高效管理，法師笑著回應道，我就是學管理出身的。

▲ 南京嚶棲書院．2016 年

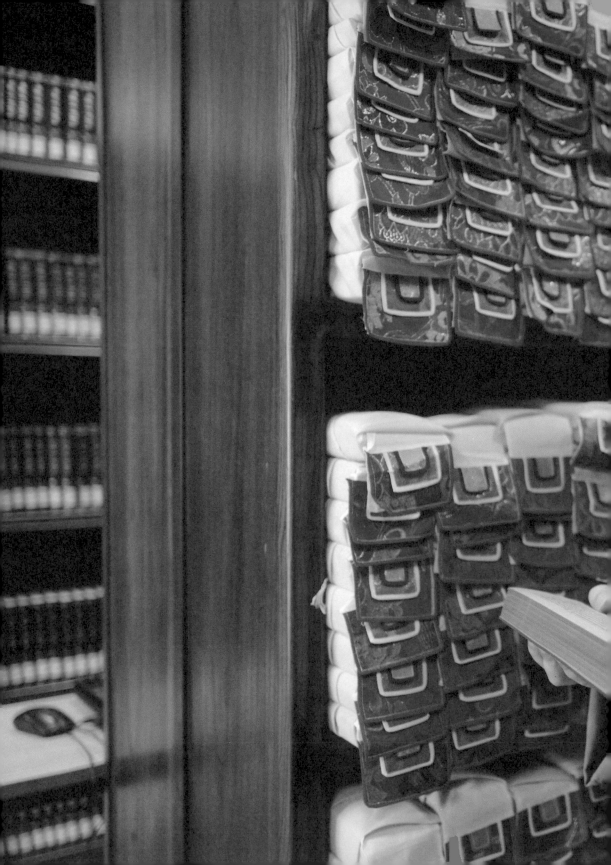

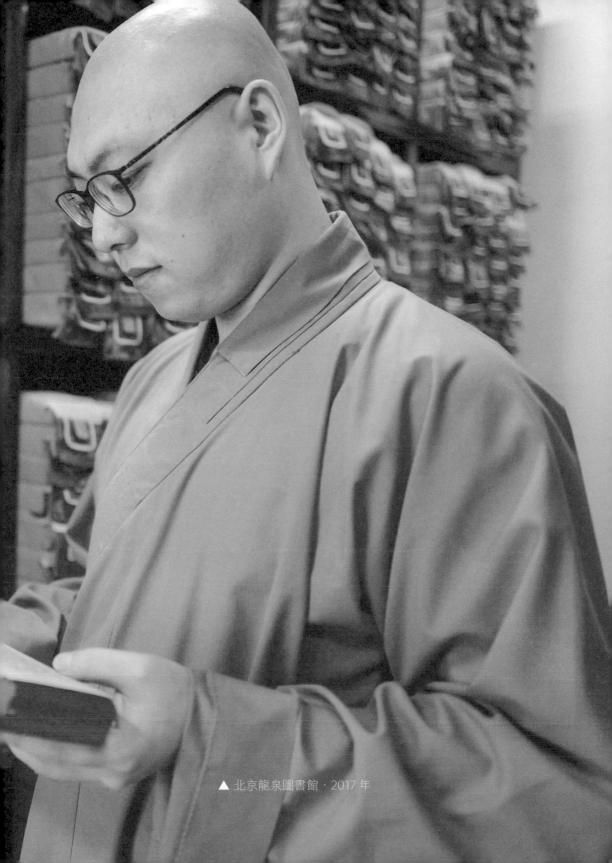

▲ 北京龍泉圖書館・2017 年

第二書房

《中華人民共和國公共圖書館法（草案）》中提到：「縣級以上人民政府應當積極調動社會力量參與公共圖書館建設，並按照國家有關規定給予政策扶持。」中小型的社區圖書館作為公共圖書館服務體系中非常重要的組成部分，在中國的布局亟待提升和優化。這一層級的圖書館更適合社會力量的參與，「第二書房」是一個典型的代表。

「第二書房」是以家庭親子閱讀為主題的會員制連鎖圖書館，目前已在全國擁有 30 家。我曾經去過它位於北京金中都公園內的圖書館，館舍為一處超過 1000 平方公尺的仿古四合院，古香古色，有古代藏書樓的建築樣式。

「第二書房」定位於「父母學堂，兒童書館」，目前館藏上萬冊，旨在透過精美好書、舒適環境、特色活動、優秀榜樣營造出一個老百姓身邊的閱讀空間。它利用各種手段拓展圖書館的服務方式，其中透過上千微信群進行「百城千群萬里書香」，其中每週大咖微課和同城圖書漂流公益閱讀推廣活動已經遍布全國幾百個城市，目前有超過 1600 萬人次從中受益。金中都館由於北京市西城區文委和園林局的參與，成為了「公辦民營」閱讀空間的一塊「試驗田」，這也是文化體制改革的方向之一。

李岩館長是一位愛書人，他提出現代圖書館應該從「以書為中心」轉向「以人為中心」的發展理念。他對兒童閱讀極為重視，提出有愛讀書的孩子就有我們放心的未來。我為這位圖書館界的闖入者點讚，也希望政府能夠透過相關具體有效政策來激勵和扶持更多的民間力量參與到公共文化服務中，給真正有志於閱讀推廣者以廣闊的舞台。

IFLA

　　身在圖書館界，我有幸參加過多次國際圖書館協會聯合會（國際圖聯，IFLA）的年會，這是全世界圖書館員和圖書館學研究者的大聚會，中國曾於 1996 年在北京國際會議中心承辦過一次。2006 年的韓國首爾年會，中文第一次作為大會官方語言，並延續至今。

　　各個國家參加 IFLA 的代表數量和比例，大體與這個國家的圖書館發展水平相匹配。除東道國的代表外，基本上美國代表最多，中國代表也占有很高的比例。中國圖書館在新世紀的高速發展，使得越來越多的中國圖書館和圖書館員進入到 IFLA 的事務和視野內。2017 年，中國三家圖書館更是包攬了第 14 屆 IFLA BibLibre 國際營銷獎的前三名，充分顯示出了中國圖書館的服務創新意識和傑出成績。

　　2007 年，南非德班年會給我留下了深刻的印象，主要原因是南非對於我的陌生和新鮮感以及它的歷史文化。這一年恰是 IFLA 成立 80 週年。德班風景秀麗，是南非重要的海港城市和歷史文化名城。在這裡，聖雄甘地開始了第一次非暴力抵抗運動，他的部分骨灰在過世 62 年後被撒落在德班附近的海上。這個城市由此更具有吸引力。

　　開幕式的主旨發言者是南非憲法法庭的大法官 Albie Sachs 先生。一個失去右臂和一隻眼睛的人權鬥士時而嚴肅、時而幽默地向與會三千多名代表娓娓道來自己的經歷和圖書館對於自己生命的意義，「如果沒有那個不知名的圖書館員為我在獄中提供書籍的話，我可能就活不下去了。」這位 72 歲的老人，飽經風霜，淡然地談起自己那些灰色的歲月，豁達的生活態度讓他唱起了「always, I'll be loving you」。這是曼德拉「我沒有敵

▲ 北京第二書房金中都館 · 2017 年

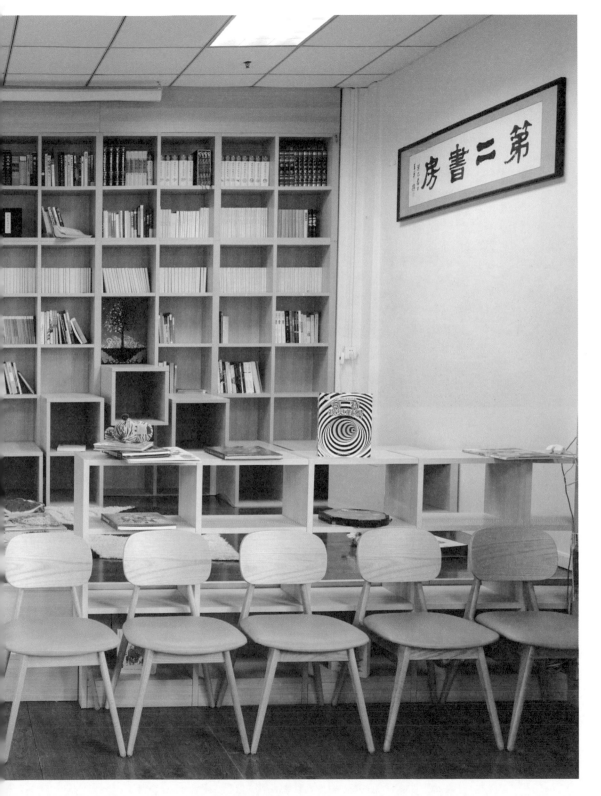

▲ 國家圖書館 - 韓國 · 2006 年

▲ 德班 KwaZulu-Natal 大學霍華德學院校區 - 南非 · 2007 年

人」和拋棄怨恨的同路人。與會代表把經久不息的掌聲送給這位
反對種族隔離、專制統治的自由主義戰士。

　　南非雖不是已開發國家，卻是近幾十年 IFLA 年會中唯一一個
兩次舉辦時間間隔最短的國家，分別於 2007 年和 2015 年在德
班和開普敦舉辦了第 73 屆和第 81 屆。南非的圖書館發展水平一
般，2007 年我訪問了 KwaZulu-Natal 大學霍華德學院校區圖書
館，在這家有海景的圖書館，我發現目錄卡片仍在使用。那一屆
的年會主題為「面向未來的圖書館：進步、發展與合作」，在全球
化的今天，資訊的溝壑能夠在技術的進步、經濟的發展與多元的
合作中填平嗎？

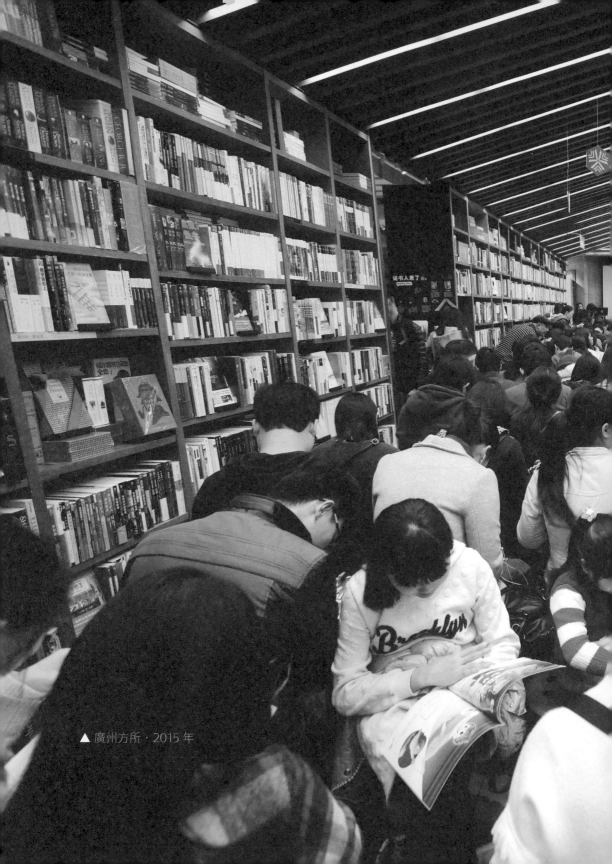

▲ 廣州方所・2015 年

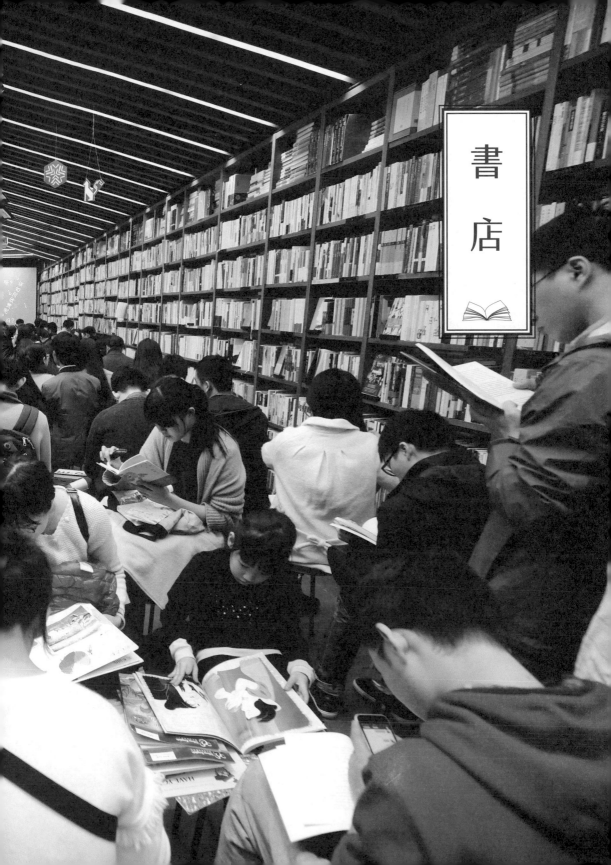

書店

▲ 深圳西西弗書店 · 2015 年

▲ 上海千彩書坊 · 2016 年

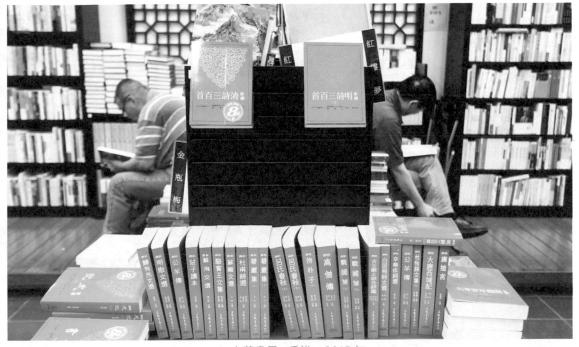

▲ 中華書局 - 香港・2015 年

▲ 三聯書店 - 香港・2015 年

▲ 銅陵新華書店 · 2016 年

▲ 上海鐘書閣 · 2016 年

▲ 長沙噹噹梅溪書院・2017 年

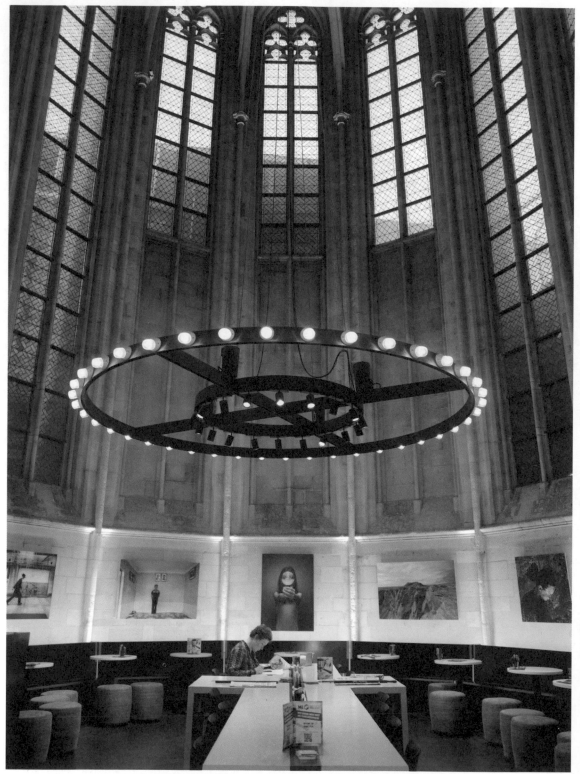

▲ 馬斯垂克天堂書店 - 荷蘭 · 2018 年

▲ 明斯克書店 - 白羅斯 · 2018 年

▲ 威尼斯 Alta Acqua 書店 - 義大利‧2018 年

24小時書店

「是誰傳下這行業，黃昏裡掛起一盞燈」是書店流傳最廣的宣傳詞。24 小時書店改寫了這一標語。書店的燈光不僅屬於黃昏，而是時時刻刻相伴。廣州的 1200bookshop 24 小時書店的口號是「為一座城市點燃一盞深夜的燈」。這徹夜的光亮屬於孤獨的一群人，他們與靜夜中的書本相處，在反自然的狀態下感受書中自我未曾經歷的故事。

我曾經去過不少家 24 小時書店，大多都是獨立書店。對於店家來說，雖有咖啡、餐飲服務，基本上是賠本賺吆喝，客流很少。我不得不用情懷來讚揚它們的主人。也許 24 小時獨立書店的燈光會一直亮著，成為一座城市的文化刻度。

在廣州 1200bookshop，我和書店創意總監黃柏翔先生聊到凌晨四點。我很愛和書店的員工聊天，聽他們一開口，我就覺得像在讀一本關於書的書，從這本書中可以看到讀書給人的滋養、精神的可貴，可以看到對事情堅守的不易、對世俗無奈的妥協。我現在工作和學習的燕園很大程度上依託司徒雷登先生的燕京大學，當年的燕京大學校訓「因真理，得自由，以服務」用在獨立書店從業者身上也是合適的。他們因書中的真理，得到了內心的自由，以服務愛書人。能夠在一個全世界都不景氣的行業仍飽含熱情做事，他們具有這個社會難得的某種理想。

誠品書店因多元經營、空間布局和敦南店 24 小時開放等原因成為了整個華人世界書店的代表，「誠品化」的設計思路甚至影響到圖書館的空間再造。中國大陸 24 小時書店的領軍者當屬北京三聯書店，並且還在五道口分店也實行 24 小時開放。它的 24 小時具有象徵意義，被稱為「城市精神地標」，而且形成了社會熱點，這對於整個書店行業造成了不錯的推廣效果。

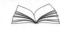

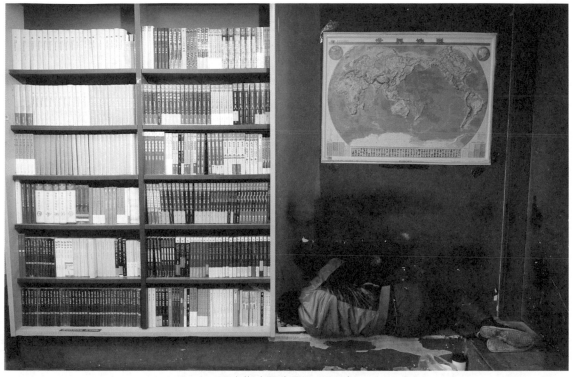

▲ 上海大眾書局 · 2016 年

▲ 廣州 1200bookshop · 2015 年

▲ 深圳 24 小時書吧 · 2015 年

▲ 北京三聯書店五道口店 · 2015 年

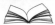

萬聖書園和先鋒書店

　　我最喜歡的兩家書店是北京的萬聖書園和南京的先鋒書店，其店面均大不過新華書店的圖書大廈，也不像方所書店有那種現代化的設計，但透過選書傳遞出了書店的思想和氣質。萬聖書園中規中矩的陳設像一所古舊書店，他們盡量用好每一處空間，生怕遺落每一本好書；先鋒書店的總店雖在地下車庫，但進入其中，卻被開闊的空間下大大的十字架和名家相片所感染。

　　兩家書店誕生於 1990 年代，他們有歷史，有故事；在獨立書店風雨飄搖的年代，他們有情懷，有堅守。我喜歡他們的店名，「萬聖」像一位飽經滄桑的長者，看到他的樣子，就會讓人肅然起敬；「先鋒」像一位搖滾歌手，聽到他的聲音，可以讓人一往無前地與命運抗爭。

　　二者的氣質是西化的，「萬聖」之名源於「萬聖節」，標識便是印第安的鬼面具；先鋒的口號是奧地利詩人特拉克爾的詩句「大地的異鄉者」，在那肅穆的十字架下，每個身在其中的讀者都是天堂的孤獨客。

　　二者的發展狀況有很大差異。萬聖書園從北大附近的幾十平方公尺到現在的頗具規模，卻一直沒有分店。而先鋒書店則從 20 年前的十幾平方公尺發展到現在五台山路店的三千多平方公尺，還開了多家分店，並且還在浙江桐廬建了一家先鋒雲夕圖書館。

　　希望他們能夠做成百年老店。

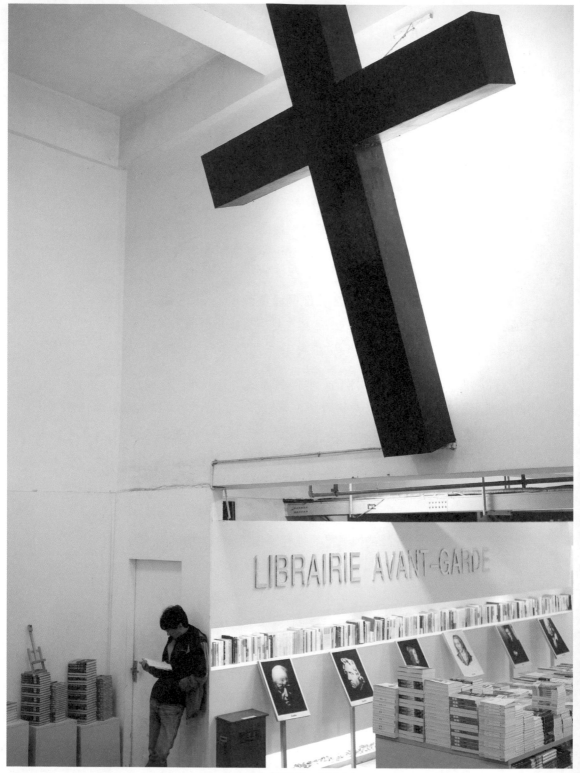

▲ 南京先鋒書店・2016 年

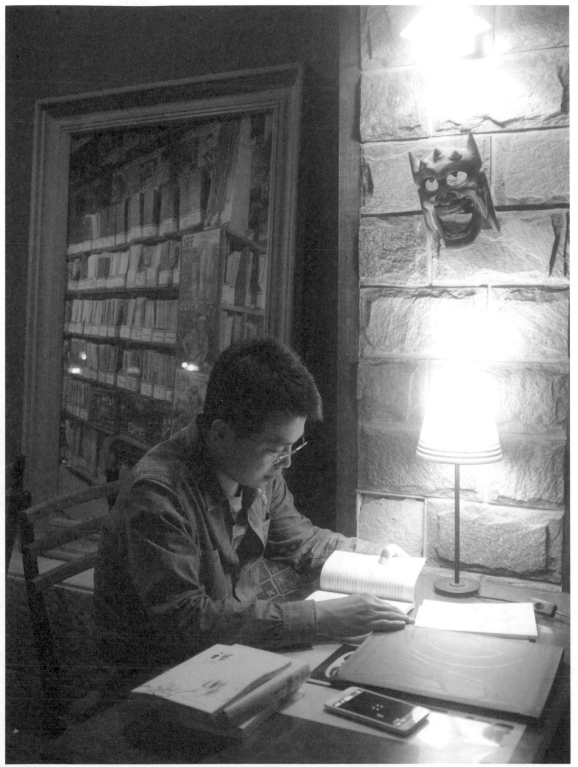

▲ 北京萬聖書園・2015 年

城市之光書店

　　魯德亞德・吉卜林說舊金山只有一種缺陷，那就是很難離開它；珍・莫里斯說舊金山既是世界上所有大城市中美得最讓人揪心的，又是其中最挑惹慾望的。我喜歡並贊同這種赤裸的讚美。鐘芳玲在《書店傳奇》中用了絕大部分的篇幅來介紹舊金山的書店，可知舊金山是一座閱讀如何豐腴的城市。弱水三千只取一瓢，我慕名來到城市之光書店（City Light Booksellers & Publishers），拜訪這座見證過垮掉的一代（Beat Generation）的圖書天堂。

　　店名取自卓別林的同名電影，由詩人勞倫斯・佛林格堤（Lawrence Ferlinghetti）於 1953 年成立。書店成立不久即影響很大，尤其以反叛的 Beat 精神為肇始。我們把 Beat 譯為垮掉，表面看有些頹廢、迷惘而無助，實際上是一種反叛精神。Beat 一詞源自 beatniks，打破傳統的意思。據說 Beat Generation 是凱魯亞克最早提出的，意思包含超越的一代、自由的一代。當然，對於廣大的保守主義者來說，與世俗不容，垮掉的稱呼也屬正常。

　　書店雖然有三層，但面積並不大，擁擠的書架占據了大部分空間，可以看出仍是老式書店的模樣。二樓專屬於詩和垮掉的一代的作品，還有一些詩在地下一層，比如伊朗的哈菲茲、魯米等大詩人的作品。

最值得一提的是，書店的牆壁文化體現出了它的歷史和氣質。牆上有很多老照片，當然少不了金斯堡和鮑勃·迪倫，這倆人都是猶太人，都是那個時代的代表人物。牆上也有一些小口號，一邊是「筆墨勝於炸藥（Printers'Ink is the Greater Explosive）」；另一邊又是「書籍不是炸彈（Books not Bombs）」。不管是與否，希特勒納粹政府限制自由言論和出版、中東某些國家封鎖網路的專制政府可能最清楚了。法國大革命時期，淪為階下囚的國王路易十六讀完伏爾泰和盧梭的著作後，說的「這兩個人毀了法國」就是一個例子。甚至到 1913 年，要在莫斯科開辦一所圖書館學校時，還有沙皇議會的某些領導人表示反對：「政府怎能容忍圖書館的發展呢？這將會為一場革命鋪下道路。」

牆上還寫著歡迎找座閱讀，把書店定位於「買書的圖書館」，可見這家書店的開放程度。作為遊客，我買了兩本書，一本是凱魯亞克的《on the Road》（《在路上》）；另一本是《Howl:on Trail》（《審判〈嚎叫〉》），描寫了金斯堡在此出版的《嚎叫》如何被禁並引發的官司始末。《嚎叫》出版後便遭查禁並被美國檢察機關起訴，引發了美國社會對政府言論審查的抗議，影響了美國的審查制度，並波及全世界。

《嚎叫》裡的頭一句：「我看見這一代精英被瘋狂毀掉。」……

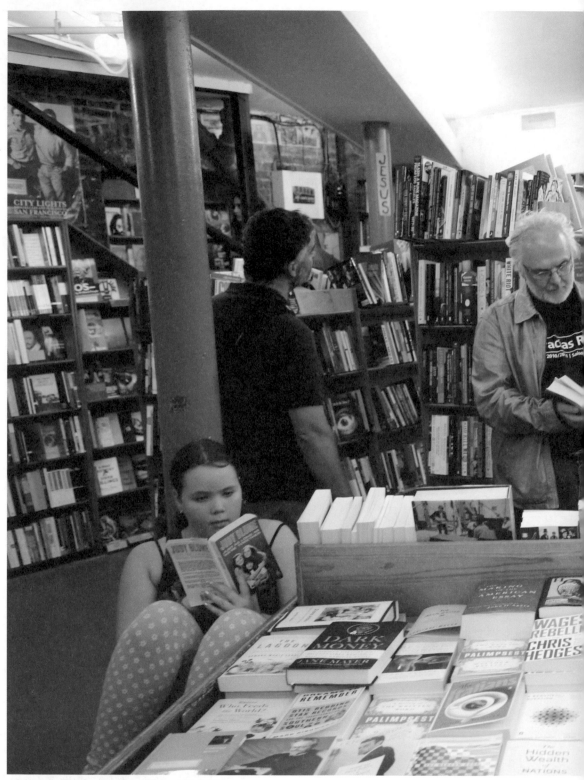

▲ 舊金山城市之光書店 - 美國 · 2016 年

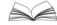

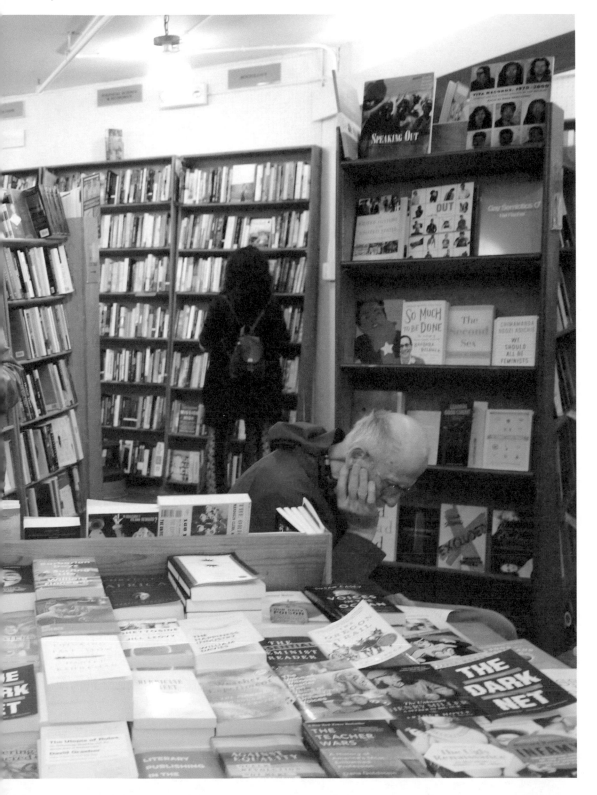

建投書局

　　建投書局上海旗艦店是我見過的裝潢最高級的書店，而且在書店一角還能遠眺外灘和東方明珠。如果僅是如此，它也不過又是一家豪華書店而已。

　　建投書局遠不止如此，它背靠中國建銀投資有限責任公司，以文化空間運營為基礎，以全球化視野為導向，致力於挖掘文化出版產業鏈條的優秀創新能力，開發多角度文化產品，推動產業資源整合與價值重構，構建完整的文化出版傳媒產業體系，目前運營文化空間、圖書出版、文創研發、線上媒體等業務板塊。除建投書局文化空間品牌外，公司還擁有出版品牌「建投書局」、文創品牌「此處生活」和媒體品牌「拾貳象島」。

　　另外，以收藏傳記文獻的傳記圖書館正在籌備階段，這是央企參與公共文化服務的一個典型案例。同時，圖書館酒店也在立項中。如果一切順利，這應是國內第一家以圖書為主題的複合型文化產業，在「誠品化」的基礎上更進一步，有望成為多元文化閱讀空間。

　　書店或者圖書館在當前越來越強調空間的價值和使用者體驗的提升，這也是網路環境下的順勢而為。建投書局的傳記色彩成為了它異於其他同行的特點，全方位和個性化相得益彰，非一般投資者所能比擬。

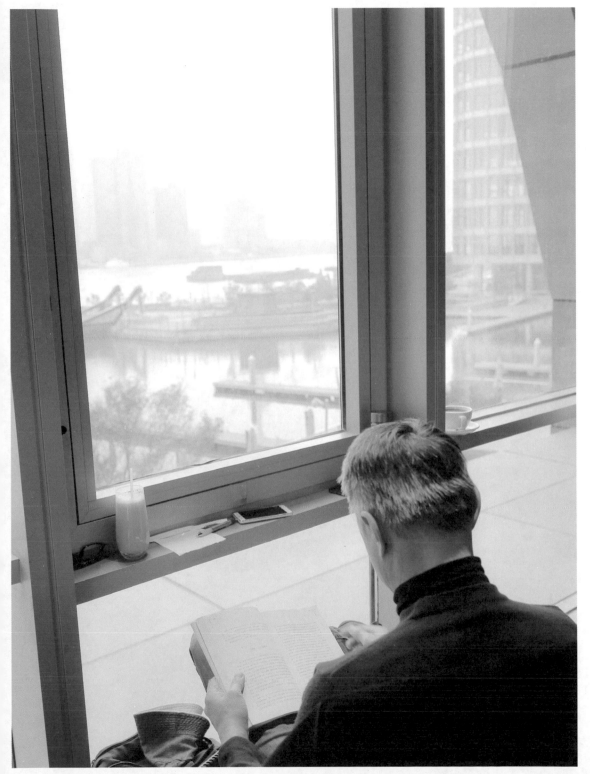

▲ 上海建投書局・2016 年

作家

▲ 哈瓦那郊外海明威故居 · 古巴 · 2016 年

卡夫卡

　　捷克的布拉格就是一座卡夫卡的城市，這種情形就像高第之於巴塞隆納，切‧格瓦拉之於哈瓦那一樣。這個不大的歐洲小城滿是卡夫卡的影子，再聯想到近現代布拉格的歷史，讓我不經意地感受到這座城市特有的憂鬱氣質。

　　在卡夫卡博物館外的廣場上，矗立著兩個大寫的 K 雕塑，我想這也許是他的《城堡》和《審判》中兩位主角都叫「K」的緣由，也可能是來自他名字 Kafka 中的兩個「K」。卡夫卡在不到 41 年的生命中創作出了享譽世界的 K 先生，作為作者的 K 先生和作為主角的 K 先生內心嚮往一個自由的世界，卻如卡夫卡在第一本書《沉思錄》中所寫的「關於我在這個世界、這個鎮和這個家庭裡的位置，我是徹底的一頭霧水」。

　　他用荒誕的手法來表現他生存的空間，用以擺脫家庭和社會的束縛。他嚮往出世的生活，所以極其推崇老子的《道德經》，「無為」也許是他最信奉的人生之道，以至於他喜歡中國的哲學和藝術，並認為自己就是一個中國人。他曾經給未婚妻菲麗絲（Felice）的明信片上寫著「實際上我是一個中國人，我要回家了。」（Deep down I am Chinese, I am going home.）所以，儘管他從來沒有來過中國，卻寫出了關於中國的短篇小說《中國長城建造時》。《變形記》中主角一覺醒來變成甲蟲的立意，也被很多人認為來自於莊子夢蝶。

▲ 克羅姆洛夫街頭 - 捷克 · 2014 年

　　卡夫卡熱愛閱讀，但並不推崇那種沒有書就活不下去的書痴
態度。他認為書本不能代替真實的世界。人們僅靠書本來作為與
世界的媒介是不可能豐富自己的經歷。「人把生命自限在書中就
如關在籠中之鳥，這並不好。」而且他認為要讀好書，「唯令人芒
刺在背之書方值得一讀」。他愛書，所以對圖書的出版要求極高，
我懷疑這是不是他在去世前不讓他的朋友公開發表那些遺作的原
因之一。「我平生所求，乃以切骨之痛叩擊心靈之書，乃令人如
失摯愛、痛貫心脊之書。好書，必令人如遷臣逐客，放浪山林，

遠離人寰，痛心絕氣。好書，必如一柄利斧，鑿破心中久凍之冰。」這種觀點，莫衷一是，但我在看他的短篇小說《飢餓藝術家》時卻有類似的感受。

　　卡夫卡關於攝影有一個非常獨到的見解：「拍照是為了把要拍的那些東西從頭腦中趕走。我的麻煩在於以什麼方式閉眼。」這同樣是他對紛繁複雜的社會景象的一種回應。他更加重視如何去表現拍攝對象，如何去除表象的干擾，從而使得攝影師能夠產生對拍攝對象的深層次表達。

▲ 布拉格街頭 - 捷克 · 2014 年

塞萬提斯

如果讓我選擇最喜歡的一部長篇小說，可能就是《唐吉訶德》了。它老少咸宜，文字直白，故事性強，人物雖然眾多，但關係不複雜，一點也不晦澀，看後還會哈哈一樂。這種看似口水小說的名著，能擔負起幾百年來的盛名，甚至被譽為第一部現代小說，就不得不說它反諷的現實主義色彩了。

馬奎斯說這本書涵蓋了迄今為止所有作家都企圖實現的價值。我曾經聽《百年孤獨》的譯者范曄先生用了近兩個小時講解《唐吉訶德》第一版的封面。看《唐吉訶德》時，我不由得想起中國的武俠小說，那快意恩仇、江湖情深的武俠精神不就是唐吉訶德所推崇的騎士精神嗎？在塞萬提斯時代，騎士小說的風靡程度猶如1980、1990年代的武俠小說在中國的億人共讀。武俠小說受到歡迎，很大程度上是因為它是成年人的童話，

騎士小說對於西班牙人來說不也是這樣嗎？殘酷現實和理想童話之間的距離有多遠？《唐吉訶德》作為反騎士小說，主角臨終前的幡然醒悟，成為了一個最大的悲劇角色，可惜的是「那未經審視的人生不值得度過」來得太晚了。

正如一千個人就有一千個哈姆雷特，《唐吉訶德》亦是如此。幾百年來，它被廣泛傳播到世界各地，不同地區、不同時代的讀者都會對唐吉訶德的西班牙時代投上自己的影子。納粹在1930年代焚燒了數百位名家作品，希特勒自己卻喜愛並收藏《唐吉訶德》；智利皮諾契特的軍政府則將《唐吉訶德》納入禁書單，原因是此書宣揚個人解放，挑戰權威。

蘇珊・桑塔格認為《唐吉訶德》是一部關於閱讀的悲劇。悲劇的原因不在於唐吉訶德讀了不好的書，而是讀了太多的書。「閱讀不僅僅損壞了

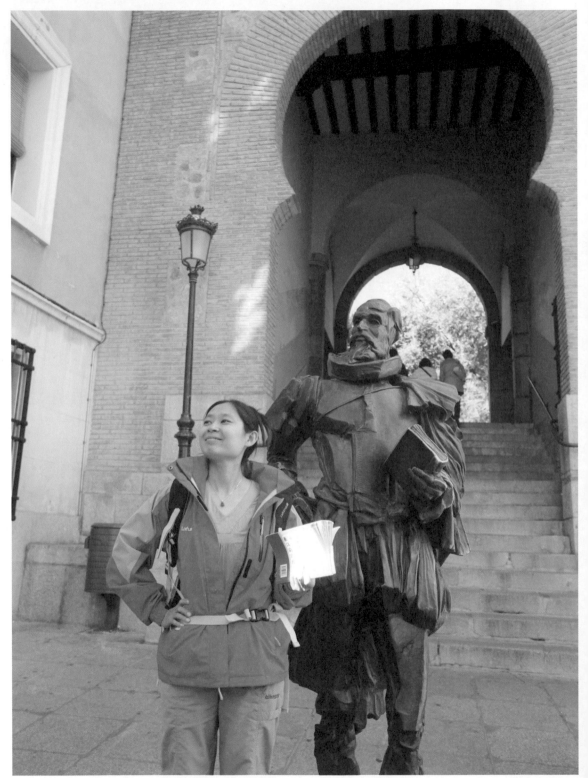

▲ 托雷多塞萬提斯雕像前 - 西班牙．2009 年

他的想像力，而且還綁架了他。」這位連街頭殘破紙片都不放過的嗜讀者認為，世界就是書本的描述，繼而他就變成了一個不會妥協、看似高貴而又迂腐十足的人。從這個方面講，《唐吉訶德》也是一部反閱讀的小說，準確的講是閱讀時，我們需要明白何為閱讀和閱讀何為，叔本華所言「閱讀好書的前提之一就是不要讀壞書，因為生命是短暫的，時間和精力都極其有限。」當神父認為讀書害了唐吉訶德而把書清除時，女管家一定要先灑聖水，認為書裡面住進了巫神。這是不是也在提醒我們書有好壞呢？

　　鑒於塞萬提斯對整個世界文學界的突出貢獻，聯合國教科文組織的世界圖書與版權日選在 4 月 23 日，這與他和莎士比亞的辭世紀念日為 4 月 23 日有一定關係。

　　照片拍攝於西班牙托雷多塞萬提斯雕像前。托雷多是世界遺產城市，基督教、伊斯蘭教和猶太教三種文化匯聚之所，也是塞萬提斯曾經居住之地。

海明威

2014 年 7 月，我和北京大學教職工戶外協會的十幾位成員一同攀登非洲之巔吉力馬札羅（5895 公尺）。在 3700 公尺營地時，我度過了一次極為難忘的生日。領隊和隊友請我們同行的非洲廚師為我做了一個美味的大蛋糕。非洲兄弟邊唱邊跳，用他們特有的方式為我慶生，帶動了隊友的情緒，讓我們暫時忘記了疲勞和未來幾天的艱辛和未知。同時，我收到一份珍藏一生的生日禮物——全體隊友簽名的《雪山盟》。帶著這本書繼續攀登，我希望能夠帶來好運氣。兩天後，全體隊員登頂成功，多人熱淚盈眶，觸碰到吉力馬札羅的雪之時，7 月 21 日，恰巧是《雪山盟》作者海明威的誕辰日。

帶著一本書去攀登一座峰，讓我想起了我所喜愛的旅行文學作家珍·莫里斯（Jan Morris），雖然他本人並不願被稱為旅行作家。他是 1953 年人類首次登頂喜馬拉雅山時唯一的隨隊記者，他的喜馬拉雅山新聞發布與伊麗莎白二世加冕同日，英國人曾用「加冕珠穆朗瑪」來表達雙重大喜。那時他還未變性，名為詹姆斯·莫里斯（James Morris），一位蓄著絡腮鬍子的男子，帶著一本關於喜馬拉雅山攀登史的書攀登喜馬拉雅山，並請當時的隊友集體簽名留念；二十年後，他們重聚，他又拿出了這本書；六十年後，隊友已全部離世，他和部分隊友遺孀再聚首，並又在這本書上做了標記。

珍·莫里斯和海明威都是走南闖北、雲遊四海的作家，海明威參加過「一戰」和「二戰」，而莫里斯的文字則為我們勾勒了二十世紀整個後半期的世界圖景，他們都到過中國，他們也都在古巴見過切·格瓦拉。

吉力馬札羅之行，讓我主觀地想像與這位硬漢作家有了些許聯繫。所

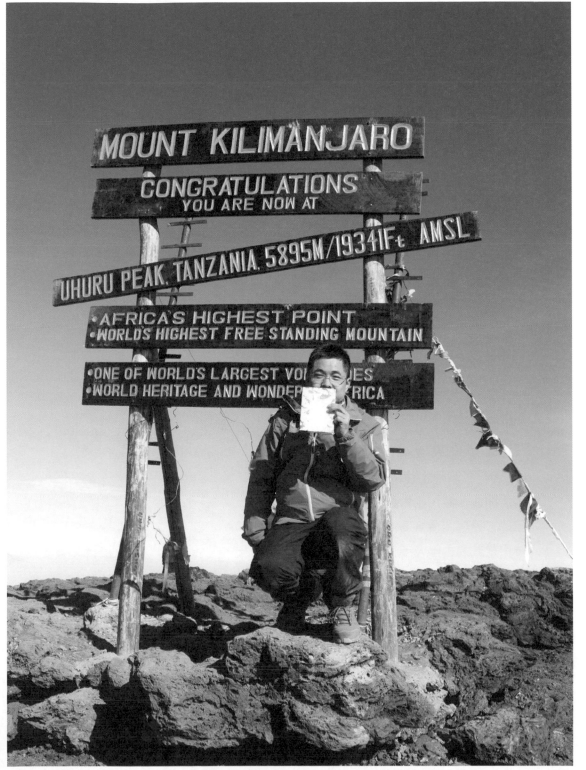

▲ 吉力馬札羅山頂 - 坦尚尼亞．2014 年

以，當我去古巴旅行時，與海明威有關的地標是一定首選了。

身在古巴，才知道海明威對於古巴旅遊業的重要性，他是僅次於切·格瓦拉的非古巴人的古巴符號。他常去的五分錢（La Bdeguida）酒館逼仄狹小，擠滿了各國遊客，門口絡繹不絕的拍照場景和牆壁上寫滿的文字塗鴉，可以看出他的影響力。他最愛的 Mojito 雞尾酒成了懷念他的最好紀念品。我端起一杯酒，聽著樂隊歡快的古巴樂曲，看著熱吻的男女、抽雪茄的壯漢和侍者一刻不停地製作 Mojito，這分明就是伍德斯托克的縮微版，而且還是海明威代言。

兩個世界賓館（Hotel Ambos Mundos）將他常住的 511 房間作為舊居開放參觀，並售賣門票。這個賓館的普通房間價格高得咋舌，每晚的費用是普通古巴人半年多的收入，但也常常滿員。

瞭望山莊（Finca Vigia）是海明威的故居，它位於哈瓦那近郊。故居坐落在一個山坡上，以現在的眼光看，已然是一座豪宅。他就是在此領取的諾貝爾文學獎。讓我深刻印象的不是它的面積，而是房間裡處處都有書的場景。每個房間的書架上都有大量圖書，甚至洗手間的馬桶旁也有一個裝滿圖書的書架。透過房間內的這臺打字機，他寫出了《戰地鐘聲》和《老人與海》；透過牆上懸掛有很多非洲狩獵後製作的動物標本，讓我們看到了他作為讀書人的硬漢本色。

「一個人可以被毀滅，但是不能夠被打敗。」在離開了生活了二十餘年的古巴後的一年，他開槍毀滅了自己，給我們留下了《老人與海》中主角老漁夫聖地牙哥八十四天沒捕到魚卻鍥而不捨的不敗精神。

附：我登頂吉力馬札羅所寫的小詩

請吉力馬札羅矗立在生命裡

我難忘
嚮導在暗夜星空下嘹亮的歌聲
他們歌唱月色的溫柔
歌唱勇士們熠熠燃燒的希望

我難忘
每一次的哭泣
它訴說征服的艱辛
訴說意志的勝利

我難忘
隊友給予我第一次海外生日的驚喜
他們祝福我一切的美好
祝福非洲之巔雪的純淨

我難忘
非洲高原燦爛的陽光
她普照黃皮膚無畏的信念
普照北大人深厚的情誼

我難忘
非洲草原廣袤的大地
她消散眾生煩惱的嘆息
消散局外人的矜持

我難忘
快門給我帶來的一次次激動
它記錄瞬間的美好
記錄永恆的過往

一切的一切，都是難以忘記
所有的所有，皆為無法抗拒

難以忘記她讓人自由的歡暢
無法抗拒她自身美麗的面龐

請吉力馬札羅矗立在生命裡
讓生命永遠存有如此般山峰
擴展心胸的廣度
培養心魄的氣度
拉伸生命的寬度
溫潤生活的力度

喬治・歐威爾

在德黑蘭讀《1984》

伊朗是一個目前少有的政教合一國家。德黑蘭大學周邊有很多書店，至少要比北京大學附近的書店多不少。我走進一家店面不大、卻很有特點的書店，四周放置了高聳至頂的書架，高約 4 公尺。我看到一位店員蓄著大鬍子，這種樣式的鬍鬚在伊朗並不多見，更不要說是一位年輕人。我問他是否有喬治・歐威爾（George Orwell）的《1984》，他很快拿出了它的波斯文版本。

《1984》和《美麗新世界》、《我們》一併被稱為反烏托邦三部曲，其中以《1984》影響力最大，小說中的「戰爭即和平，自由即奴役，無知即力量」和「老大哥在注視著你」已成為政治隱喻的流行語。2017 年 1 月，隨著川普成為美國總統，《1984》的銷量聚升，並高居美國亞馬遜暢銷書榜首，箇中原因，不必多言，很是反諷。

還有一個反諷的例子也與亞馬遜有關。2009 年，亞馬遜強制從使用者已購買的 Kindle 中刪除了喬治・歐威爾的政治寓言小說《1984》和《動物農場》，理由是版權問題沒有解決。此舉引發了使用者的憤怒和譴責，並開始擔憂電子書是否能夠有像紙質書一樣的永久使用權，讓方興未艾的電子書產業蒙上了一層陰影。

伊朗裔美籍學者阿扎爾・納菲西（Azar Nafisi）邀請七位女

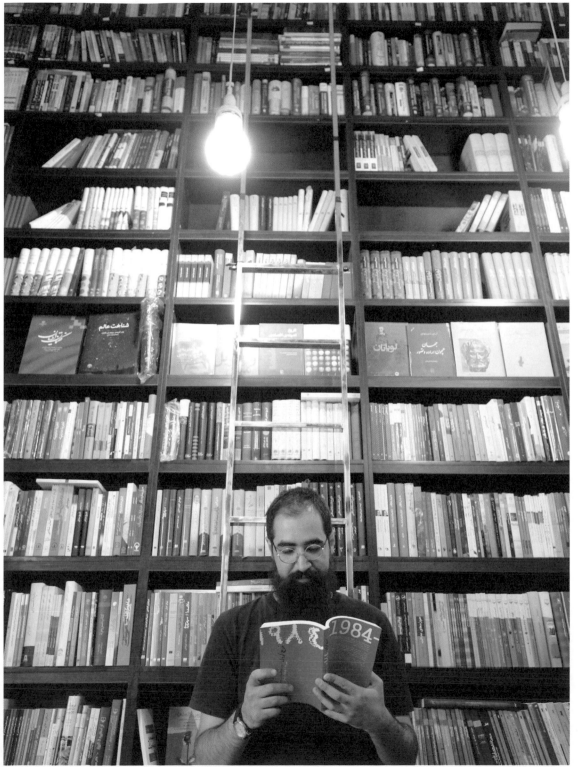

▲ 德黑蘭 - 伊朗‧2015 年

學生，脫掉頭巾，在她家中閱讀伊朗禁止出版的西方名著，讓她們感受文學的魅力和思想的自由，並由此出版了《在德黑蘭讀〈洛麗塔〉》。《1984》雖然沒有被伊朗政府禁止出版，但很多伊朗人會把自己和他身邊的人物投射到喬治‧歐威爾筆下的反烏托邦情境中。於是，女生在德黑蘭讀《洛麗塔》變成了文字，男生在德黑蘭讀《1984》進入了影像。

　　旅行中看到的與書本、影像上的會有諸多不同，甚至是完全相反。伊朗電影《娜希德》（*Nahid*）中有句台詞：還有好人這種東西存在嗎？而我在伊朗旅行時卻處處感受到這個國家民眾的滿滿善意。是我的自作多情還是電影的極度誇張？

在書店遇見喬治·歐威爾

即使在週五的下午，重慶西西弗書店內的讀者，用人潮湧動來形容並不為過，這是我見過少有的大客流書店。書店內還專門設有免費的閱讀區，四周的台階上也坐滿了人。牆壁上有一大幅喬治·歐威爾的照片，讓我想到他那幾本極具洞察力且影響深遠的小說，其中有一本《緬甸歲月》。儘管這本小說沒有《1984》流行，但卻因明顯的地域特色而更具有現實和象徵意義。難怪緬甸有則笑話，大意是喬治·歐威爾為緬甸不止寫了一部小說，而是三部：《緬甸歲月》、《動物農場》和《1984》。這些小說實現了他寫作的目的：因為有某種謊言想要揭穿，有些事實想要喚起人們的注意。

在我最喜歡的旅行文學作品中，有一本便與緬甸有關，這就是美國記者艾瑪·拉金（Emma Larkin）的《在緬甸尋找喬治·歐威爾》。她以非虛構寫作的方式跟隨歐威爾當年的腳步尋訪並記錄下在緬甸的經歷，裡面有多處緬甸人和她的對話，有一段讓我印象深刻，源於歐威爾對於緬甸人的影響：

這位緬甸人從堆積如山的書籍裡找到了一本已經遭蟲蛀且在緬甸遭查禁的《1984》。他說：這是一本很棒的書，它特別精彩的地方在於它沒有提到「主義」兩個字，它談的是權力與權力的濫用，淺白且簡單。

上海圖書館旁邊有一個書店就叫「1984」，這個不大的複合式書店展示了各種版本的《1984》，很有特色。我希望每個到過重慶西西弗書店的人都知道這是歐威爾的肖像，都讀過他的書；也希望每個去上海圖書館的讀者都去「1984」看看，體會一下店主的小心思。

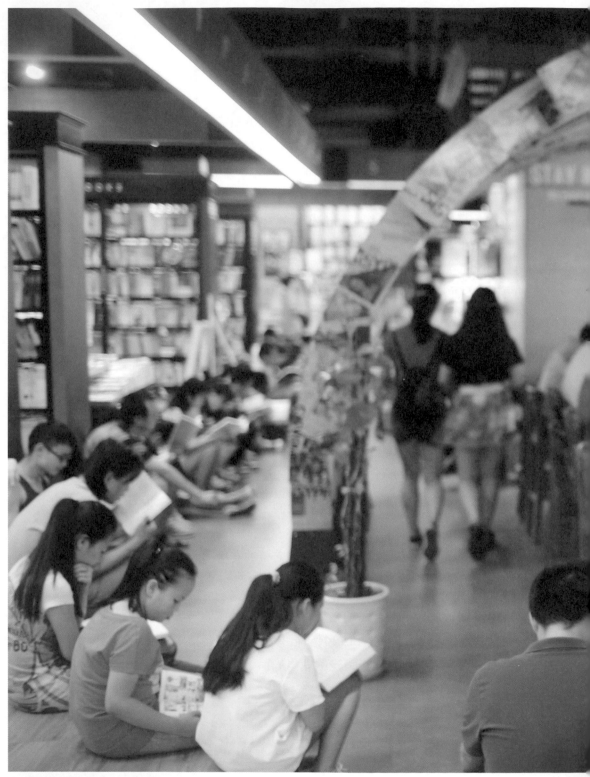

▲ 重慶西西弗書店 · 2015 年

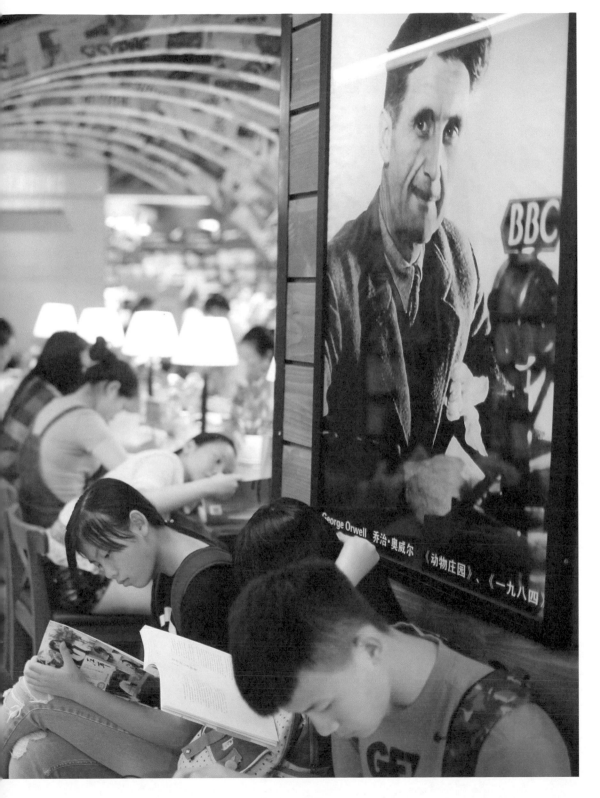

George Orwell　喬治·奧威尔　《动物庄园》、《一九八四》

在緬甸體會喬治・歐威爾

在緬甸的古城蒲甘偶入一所小學，從裡面傳來的清脆而戲謔的朗朗童聲將我吸引過去。孩子們跟著一位中年男老師抑揚頓挫地讀著書，時有學生調皮，老師就拿著他的小木棍打手心，然後又惹來陣陣笑聲，那場景好似義大利導演朱賽貝・托納多雷（Giuseppe Tornatore）《新天堂樂園》（*Nuovo Cinema Paradiso*）中主角托托兒時上課的場景。

我在緬甸幾乎感受不到閱讀的氣氛，即便機場的書店也沒有太多的圖書，但喬治・歐威爾的《緬甸歲月》卻有好幾個版本。喬治・歐威爾就像緬甸的代言人一樣，他於 1922 至 1927 年曾在緬甸做過英國統治下的緬甸警察，那時他是艾瑞克・布萊爾（Eric Arthur Blair），還沒有現在世人熟知的這個筆名。如果他活到今天，不知道重訪緬甸會是怎樣的心情。至少他的小説和緬甸的寓言傳説是多麼的相似：

有一條惡龍，每年要求村莊獻祭一個處女，每年這個村莊都會有一個少年英雄去與惡龍搏鬥，但無人生還。又一個英雄出發時，有人悄悄尾隨。龍穴鋪滿金銀財寶，英雄用劍刺死惡龍，然後坐在屍身上，看著閃爍的珠寶，慢慢地長出鱗片、尾巴和觸角，最終變成惡龍。

艾瑪・拉金在《在緬甸尋找喬治・歐威爾》中記錄了這樣一個異見分子。他是一位緬甸作家，曾在監獄中擔任一座神祕圖書館的管理人。有些書籍與雜誌偷偷運抵他手中，他便利用在監獄各處種菜之便，將其埋在土裡，足足埋了五十本書。他準確記得每本書的位置，如果有犯人想看什麼書，只要告訴他書名，他就會把書挖出來，偷偷送進那人的牢房裡。

　　我很喜歡緬甸，它有獨一無二的蒲甘塔林，也有臉上塗著特
納卡的善良民眾，還有在陽光滿溢的寺廟中安靜讀書的小沙彌，
可惜這個動人的畫面我沒有看到，所幸它被美國《國家地理》收
入其中。

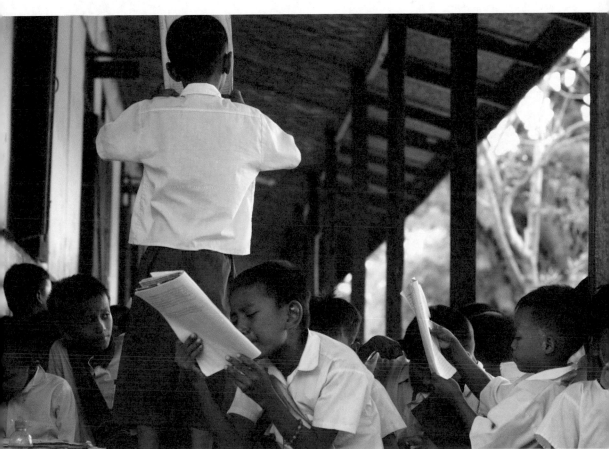

▲ 蒲甘 - 緬甸·2011 年

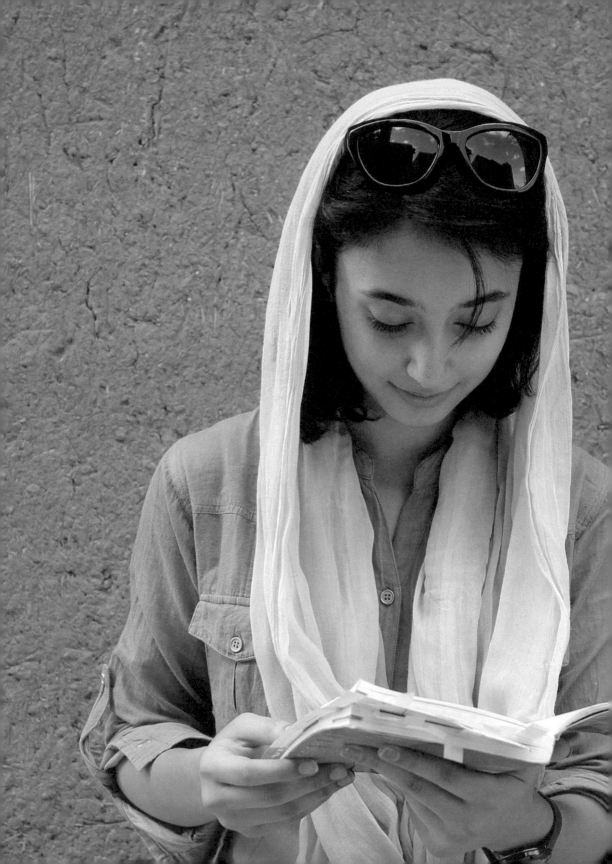

圖書

▲ 阿比亞內 - 伊朗 · 2015 年

Lonely Planet

Lonely Planet 是我旅行中必備的一本旅遊指南，它於 1970 年代出版以來，受到了背包客的廣泛喜愛，被很多旅行者視為旅行聖經。中文版之前由三聯書店出版，現在轉為中國地圖出版社出版。

在國外旅行時，我見到最多的旅遊指南就是 *Lonely Planet*，來自世界各國的遊客拿著不同語種、不同出版年代和版本的「引路書」，按圖索驥，尋找那些資深背包客為大眾撰寫的各地吃喝玩樂好去處，同時還有簡縮版的歷史文化與風土人情的背景知識。

雖說現在已是網路時代，提供自助旅行的資源豐富程度看似已經無須整本的大塊頭圖書，但我依然離不開它，即使 *Lonely Planet* 已經有了手機 APP 版。一方面是由於紙質書的系統性和隨意翻閱的優勢；另一方面是因為世界上還有許多地方的網路並不發達，如伊朗和古巴。在古巴時，突然找不到 *Lonely Planet* 時的心情好似手機和錢包被扒手偷走的感覺。

當然，如果全部依賴 *Lonely Planet*，那也是不可取的，畢竟它無法將整個世界裝入其中，並且還是帶有一定的主觀性。比如要去一個城市的書店或者圖書館，這本書給予你的幫助就沒有那麼大，反而網路資源能讓人收穫更多。進一步說，如果每個人都按照書中的推薦進行旅行，那也不免無趣和乏味。旅途終點時，回味最多的可能是那不期而遇或誤打誤撞的人、事、景，這些經歷構成了我們人生中最特別的補充、最個性的收穫。這就是福斯特（Edward Morgan Forster）在《亞歷山大大帝》中所說的「最好的觀光方式乃是漫無目的的四處閒逛」吧。

▲ 聖克拉拉 - 古巴 · 2016 年

　　Lonely Planet 原本是作者 *Lovely Planet* 的筆誤所致，但卻造成了別樣的意境和味道。旅途是孤獨者進行的一個人的狂歡，也是狂歡者摸索目的地的孤單。詹宏志之子詹樸寫給他父親的《讀書與旅行》序中有這樣一句精彩的話：「旅行是孤獨的人在尋找不孤獨的方式，旅行是不孤獨的人在尋找孤獨的方式。」

手工書

　　我所供職的北京大學信息管理系有一門「公共閱讀推廣研究」的研究生專業課。許歡老師是這門課的主講老師，許老師授課的內容之一為教授研究生如何製作一本書。這種手作書籍已不多見，頗有回歸傳統的意味，同時又具有現代個性化的興趣點。透過手工製作一本書，學生可以瞭解書籍的裝幀形式，並切身體會透過辛勞成就一本書的誕生所帶來的諸多收穫與喜悅。這裡面包含著藝術的品位、知識的再生和創意的展現。

　　書籍的裝幀史貫穿於整個書籍史，文明史車輪碾壓的土地上有它的印轍。從歐洲中古時期，一直到文藝復興時期，書籍影響了宗教的傳播，宗教豐富了書籍的裝幀形式。

　　古騰堡印刷術的出現，不僅使得書籍逐漸走向大眾，也將聖壇式、拜占庭式、穆德哈爾式等昂貴的裝幀本請出了歷史舞台，繼而變得沒有那麼重要。不過，隨著精英人士個性化的追求，精緻的裝幀回潮，文藝復興時期的法式裝幀成為了歐洲各國主流的樣式。從簡冊到線裝，中國的書籍裝幀雖沒有歐洲的繁複和華麗，但透過經折裝、旋風裝、蝴蝶裝、包背裝等形式，我們可以進行版本鑒定，是挖掘文獻資料歷史價值必不可少的方式。

　　在與圖書相關的文化衍生品叢生的今天，回歸圖書本身，製作一本完全屬於自己的圖書，無疑是一件很有意思的事情。

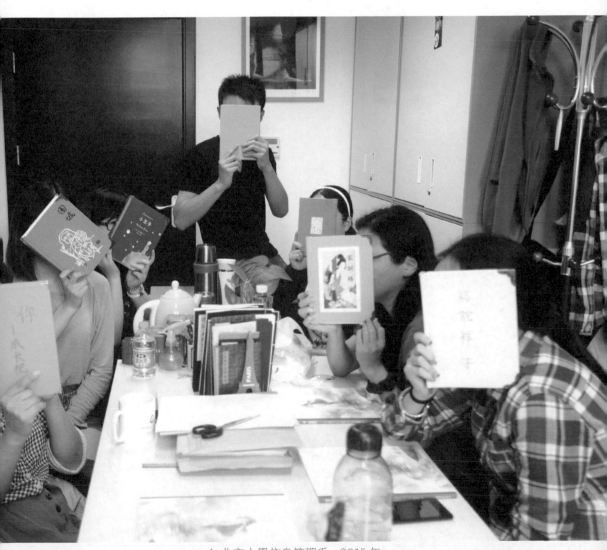

▲ 北京大學信息管理系 · 2015 年

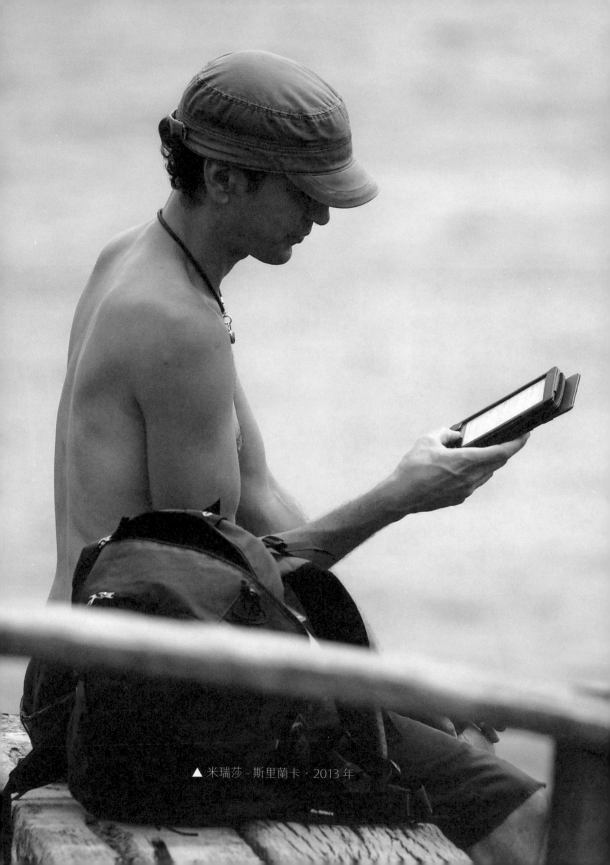
▲ 米瑞莎 - 斯里蘭卡・2013 年

新媒體

Kindle

當「書籍是人類文明進步的階梯」被調侃為「電子書是人類文明進步的電梯」時，人們不得不發問：當電梯停電了怎麼辦？當發生火災或者特殊情況時，不准乘坐電梯時怎麼辦？

北京大學信息管理系王余光教授在幾年前拋出了「赤裸美人說」：

一個正常的人，可以愛一個不太漂亮的姑娘，但不會愛一張美人照。電子文本就像一張赤裸的美人照，它讓閱讀陷入可悲的尷尬境地。而紙本閱讀，就像你面對一位真實的衣著整齊的姑娘，她不僅有內容，更有可撫摸的物理屬性。我們真的進入 e 時代了嗎？我們還有書籍之戀、圖書館之戀？

但王教授同時也用了標題為「我們不得不面臨的時代」來談論閱讀轉型的問題。數位時代的閱讀不可迴避，Kindle 推動了電子閱讀的發展，如同 iPhone 之於手機的變革。

這種變化並不是網路時代的獨有現象，人類文明史上每一次的文化發展都與技術的革新以及所帶來的理念更新密不可分。農耕時代的中國，老百姓的資訊獲取基本靠口耳相傳，閱讀只屬於極少數人群。當西方工業文明興起帶來經濟的高速發展，印刷和裝訂技術的不斷成熟，書籍越來越走入大眾。

從文獻載體的歷史來看，每次變革也都是伴隨著新技術的發

▲ 賽爾丘克 - 土耳其 · 2015 年

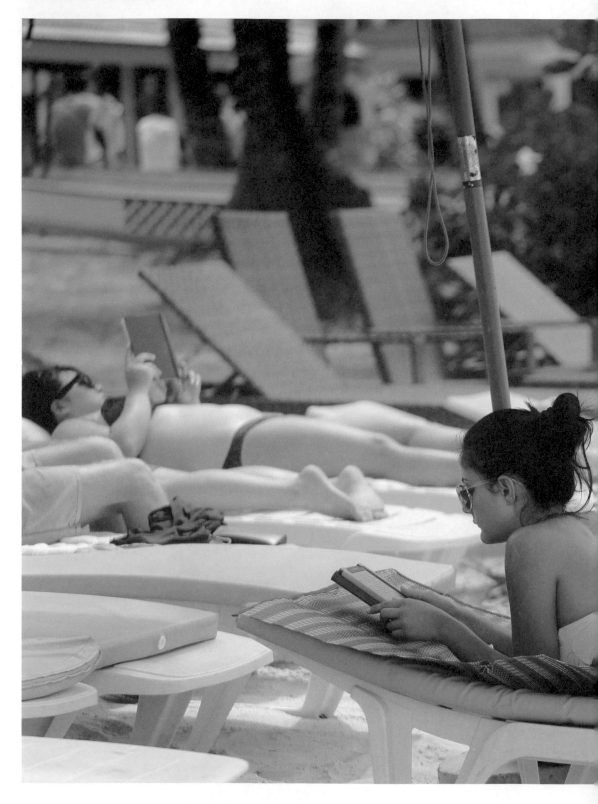

▲ 菲律賓長灘島・2015 年

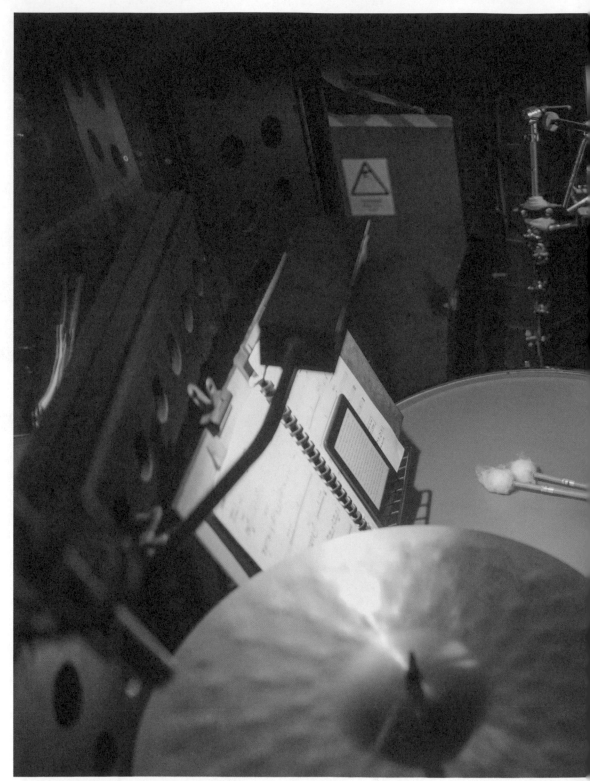

▲ 倫敦女王陛下劇場 - 英國 · 2019 年

明而進行。從最早的甲骨到青銅器，從竹帛到現在的紙張，每一次變革並不是對前者的繼承和發展，而是徹底的揚棄，只是由於新技術在初始階段的相對不成熟和產品費用的相對高昂以及思維的慣性而並行一段時期，「著於竹帛，謂之書」，現在看來也只是多了一個對於「孤芳自賞」的註解罷了。

數位化生存已甚囂塵上，電子書能革紙本書的命嗎？

Kindle 在英文中既有「激發」也有「燃燒」的意思，它是激發人們更方便快捷地多讀書，還是將傳統的紙本圖書用比特的方式燃盡？面對諸如 Kindle 之類的閱讀器，是網路閱讀烏托邦式的興奮還是紙本閱讀耶利米式的哀歌？經過幾年的觀察，發現數位洪流已不可阻擋，閱讀器越來越成為這股洪流中一艘不可沉沒的鐵達尼號。而傳統的紙本圖書在康莊大道上也並非漸行漸遠，紙本和數位載體如同陸地與海洋，相互依存，相互影響。

捷克作家博胡米爾・赫拉巴爾在小說《過於喧囂的孤獨》中，描述了一個廢紙回收站的老打包工漢嘉在三十五年的職業生涯中，如何從廢紙堆裡救出珍貴圖書的故事，這些圖書帶給他和他人如此豐富的精神世界。但隨著巨型壓力機等新技術產品的出現，讓他不得不告別這份自己喜歡的工作。作者借漢嘉之口，哀嘆技術的先進和無情。這種情景很像一位愛書人在看到閱讀器後發出沒有紙本圖書墨香味道等一切美好物理屬性的惋惜。

過於喧囂的數位化浪潮已不孤獨，它最終會覆蓋每一個海灘。同時，陸地還是那片陸地，它孕育著生命，承載著人類文明的延續和希望。

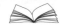

手機閱讀

不管某些學者對手機閱讀的撻伐多麼強烈，這儼如遺老遺少的哀鳴了。2017 年 4 月，中國新聞出版研究院發佈了「第十四次全國國民閱讀調查報告」，手機閱讀占比 66.1%，圖書閱讀率為 58.8%。iPhone 以及後來的智慧手機改變了人們的生活，包括閱讀。手機儼然已成為了身體的一部分。在資訊社會，手機幾乎可以替代任何的資訊來源。

從另一方面講，手機閱讀並非紙質圖書的掘墓人，從閱讀調查報告可知，儘管手機閱讀率近年來持續增長，紙質圖書的閱讀率也木下降，而呈現緩慢增長態勢。英國學者伊安・桑塞姆（Ian Sansom）的《紙的輓歌》（*Paper：An Elegy*）是一部數位時代的專著，作者與其說為紙張唱誦輓歌，不如說講紙在保存、傳承人類文化遺產中所起的巨大作用。數位閱讀方興未艾，但遠沒有代替紙的絕對地位。

調查報告的另外一組數據同樣證實了這一點。超過一半的受訪者更傾向於紙質閱讀，僅有三分之一的受訪者傾向於手機閱讀。這種理想與現實的倒掛不得不使人深思，如果用聽音樂使用 CD 還是 MP3 來對應紙質圖書和手機閱讀，結果可能也是一樣。究其原因，很大程度上是因為手機閱讀更加方便。

方便不僅是因為便捷，還因為數位內容的寬容度是紙質圖書無法比擬的。人們既可以瀏覽幾百萬字的網路小說，也可以閱讀微信短文章，而這都是傳統圖書所不具有的優勢。日本的手機小說《空戀》甚至是用手機寫成的，並取得了商業成功。

專家的憂慮之一是手機閱讀的淺閱讀化，作家土蒙的觀點很具有代表性，他認為淺閱讀是一個「危險的信號」，並擔憂「閱讀會不會變為表層瀏覽、淺層思維，人們看似誇誇

其談、無所不知,事實上卻缺乏深入的、系統的、一貫的思考。」瑪莉安・沃夫(Maryanne Wolf)在《普魯斯特與烏賊》(*Proust and the Squid*)一書中論述閱讀方式對大腦的影響,繼而拋出閱讀如何改變我們的思維。在數位時代,閱讀方式的改變更為突出,但這也不是這個時代所獨有的。這種潮流雖值得深入理解與探討,但很難改變。五十多年前的加拿大傳播理論家馬素・麥克魯漢(Herbert Marshall McLuhan)所著的《理解媒介》(*Understanding Media*)在今天依然有較大影響。數位閱讀的本質就是資訊的媒介發生了變化,媒介的作用並不是簡單的仲介,而是資訊組成中很重要的一部分。

我們應該為數位時代叫好,因為它延伸了人的某種局限,數位化的普及對於資訊傳播的重要性可比肩古騰堡印刷術的出現。當全民閱讀作為國家策略進行推廣時,我們在宣傳上不可偏頗一方。中國央視的朗讀亭要求朗讀者不能拿電子產品進行閱讀,節目組強調的是某種儀式感和傳統的書香情懷。諷刺的是,我在北京大學看到有的朗讀者從手機上搜出一首詩,將其手寫在一張紙上,進入朗讀亭。值得稱道的是,北京大學圖書館鼓勵師生共同製作一本有聲書,這不僅讓讀者參與到閱讀推廣的活動中,也製作出惠眾更廣泛群體的數字讀物。

我所擔心的不是淺閱讀,而是手機帶給我們資訊過載的焦慮和占據我們獨自思考的空間。手機應該是我們的工具,但我們卻越來越依附於它而被工具化。

我們從手機中得到了各種資訊,卻被它堵住了釋放的出口。向外探索和由內自省的節奏被破壞了,我們成了營養過剩卻又笨手笨腳的怪物。

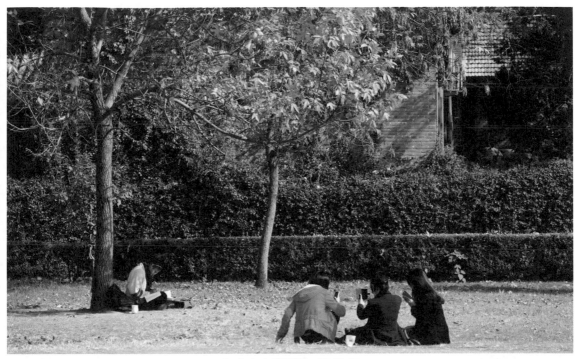

▲ 北京大學靜園 · 2013 年

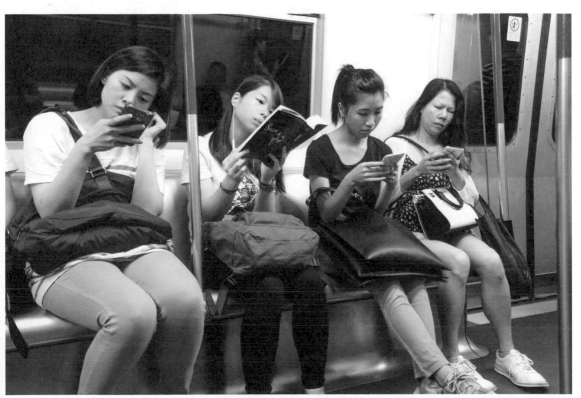

▲ 地鐵 - 香港 · 2015 年

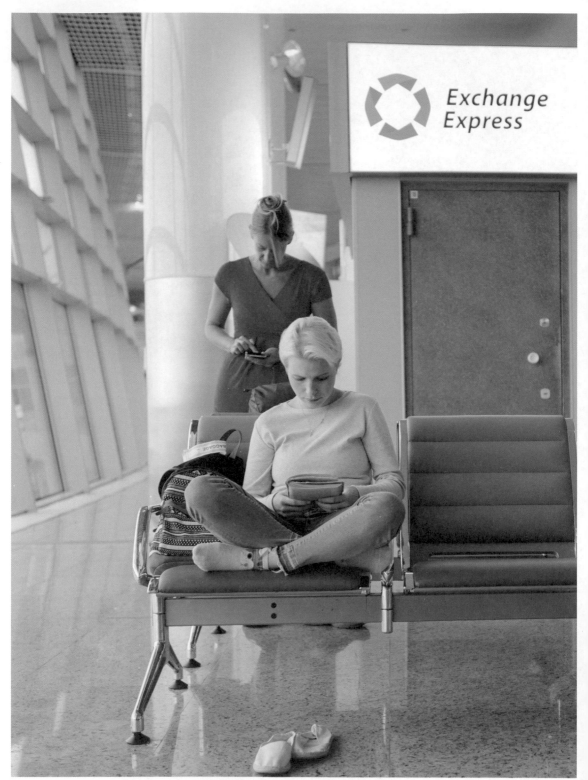

▲ 赫爾辛基機場 - 芬蘭 · 2018 年

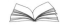

電子書的變化

　　2009 年，亞馬遜發佈了迄今為止唯一一款 9.7 英吋的 Kindle DX 電子書閱讀器；2014 年，索尼發佈了 DPTS-1 電子書閱讀器，13.3 英吋的螢幕讓閱讀和書寫變得更加方便，成為了停產後的 Kindle DX 最佳替代品。上海圖書館趙亮先生是電子書閱讀器的發燒友，他在 2009 年和 2016 年分別向圖書館的同行推薦了這兩個玩物，巧合的是，竟有五位來自天南地北的圖書館界同行同時出現在這兩張拍攝跨度長達七年的照片裡。

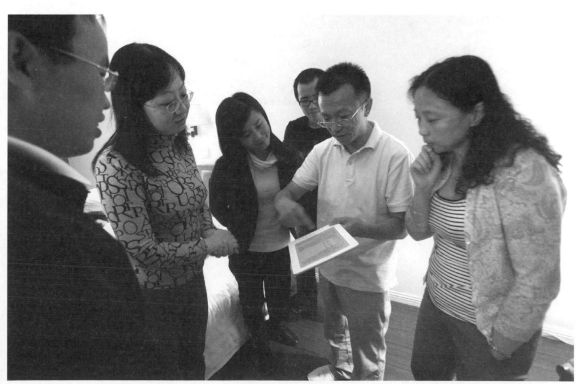

▲ 重慶‧2009 年

▲ 上海 · 2016 年

音頻讀書節目

　　喜馬拉雅 FM 和蜻蜓 FM 是中國音頻 APP 中的代表，它們與多家出版社（如中信出版社）和數位出版機構（如掌閱）達成合作協議，進行有聲出版的業務。聽書成為愛書人上下班的新寵。2016 年，中國有聲閱讀市場增長率為 48.3%，達到 29.1 億（據中國音像與數位出版協會發佈的《2016 中國數字閱讀白皮書》）。在歐美等國家，有聲書的市場也越來越大。2016 年，加拿大平均每人收聽有聲書達 20 本。和我們隨意翻書的習慣類似，人們聽書時也會使用選讀功能，即不會完整地聽完一本書。

　　我小時候極愛聽評書，聽完後還透過錄音機進行模仿說書，那時我識字並不多，但卻得到了一定的文字薰陶。後來我還聽過廣播中的小說聯播，朗讀人的情感表達給予了作品更多的意味，使之更加豐滿。感謝文字，讓語言暢遊時空，使人類遺產永生。感謝聲音，讓矇昧兒童啟智，使人們解放雙手，感受文字的魅力。

　　現在，我個人更偏愛「夾敘夾議」般的讀書音頻，在這其中，許知遠的「單讀」最合我的口味。一方面是因為他的選書類型；另一方面是因為他性情的表達。如在閱讀楊顯惠的《夾邊溝記事》書時，他竟然失聲痛哭起來，而談到蔡瀾的作品時，他又像是在對面豪飲的知己，天高雲闊地回憶與蔡瀾的交往及蔡瀾筆下那些活生生的風流人物。

▲ 許知遠在北京單向空間錄製「單讀」音頻節目．2017 年

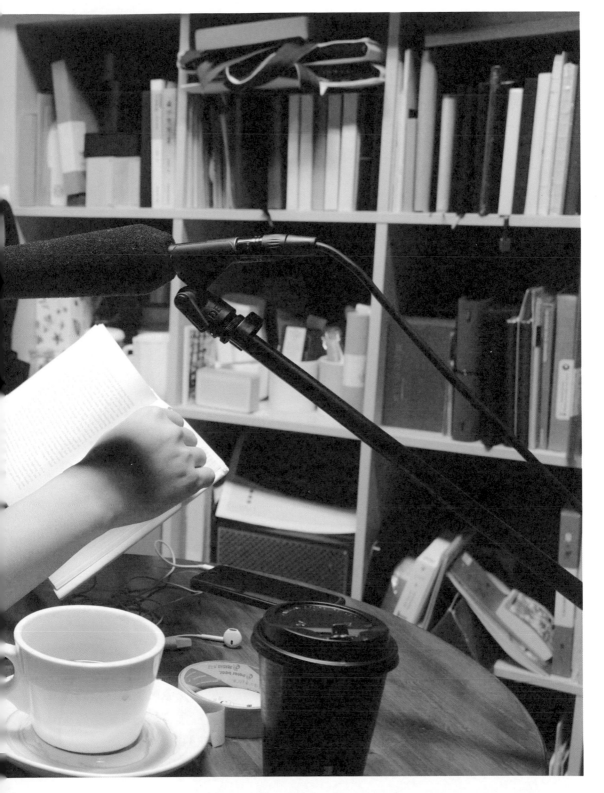

影片讀書節目

「看理想」影片有一個節目與書有關，名為「一千零一夜」，梁文道計劃用一千零一個夜晚為觀眾推薦他所喜歡的圖書，並為之做導讀。

在用互聯網影片方式推廣閱讀方面，「一千零一夜」應為翹楚，這類似於之前鳳凰衛視的《開卷八分鐘》，但互聯網最大的優勢在於脫開時長的桎梏，可以在節目錄製時間和編排上有較大的空間，並且內容方面彈性也大許多。如他在 2017 年第二季開篇講《唐吉訶德》就分四集用了兩個小時的時間，我聽後很有共鳴和收穫，但仍覺不過癮。可見經典的解讀更需要網路這種媒介，但製作精良和策劃不俗的讀書節目也需要不少資金的支撐，所以網路影片讀書節目並不多。

我感覺「一千零一夜」目前應該還未能盈利或者盈利較少，光是節目外拍組每次就有十人左右，花費確實不少。而且不分春夏秋冬、颱風下雪、霧霾塵沙，都能夠看到梁文道在北京喧譁與騷動的馬路邊一鏡到底地錄製節目。

優秀的導讀對於一部作品的傳播造成了極其重要的作用，目前由北京大學教授袁行霈擔任編纂委員會主任的「中華傳統文化百部經典」的編纂工作已全面啟動，成為當前規模最大的經典導讀項目，並由國家圖書館進行項目實施。梁文道在「一千零一夜」中對於作品的導讀則是非常個人化的，他有著深厚的閱讀體量和開放的思想視野，加之其作為媒體人的好口才，使得他在錄製節目時遊刃有餘，如同聊家常，又能讓人有不錯的收穫。我非常享受他在嘈雜的戶外環境下做完導讀後，響起張亞東為節目做的音樂那一刻，在飽嘗了豐盛的精神食糧後，舒緩悠長的音樂有如餐後甜點，給予讀書人品咂的餘味和退想的空間。

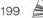

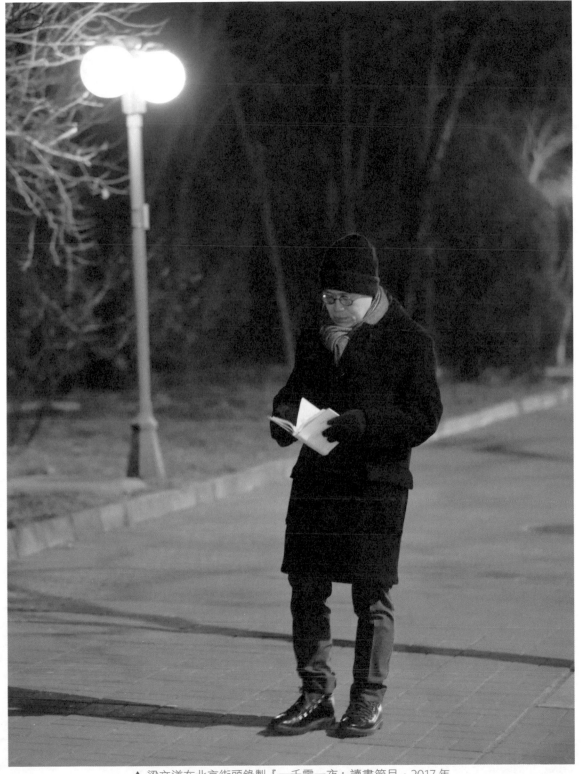

▲ 梁文道在北京街頭錄製『一千零一夜』讀書節目．2017 年

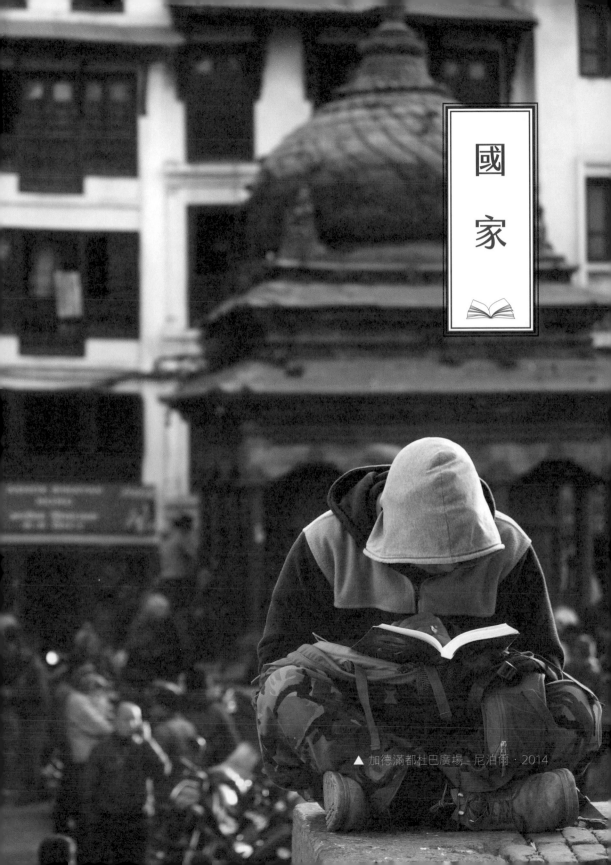

國家

▲ 加德滿都杜巴廣場 - 尼泊爾・2014

古巴

2016 年 1 月，我在古巴時，斐代爾‧卡斯楚還沒有離世，關於他的傳說和他之後的古巴還瀰漫在整個世界的閒談中。民眾對他的評價也有很大的分歧，有人說他的鬍子是彙集窮苦人的巢。就連布雷松見到他後都對他讚賞有加：「他身上散發著強大的磁場，一種堅定的態度和性格的力量。他將人們引入一種迷人的偉大舞蹈中……」可還有些人不想跟著他跳舞，因為這個國家多年來處於非常貧窮的狀況。當時，古巴和美國剛剛建交，這個封閉國家的政治氛圍開始逐漸變化。我買了一位街頭藝術家的畫作，這幅畫的主題是思考古巴的未來會是什麼樣子。他告訴我，這幾年隨著勞爾‧卡斯楚的上台，古巴確實有一些變化，與美國建交後會有更多不同。但很多普通民眾並不適應這種變化。他認為專權下的民眾大多沒有什麼技能，更多地依賴於政府的安排，而他不想這樣做，他用自己的畫筆便可以讓自己過得比別人自由和開心。是的，他一幅畫的價格是普通公務員三個月左右的收入，足以養活一家人。

在古巴旅行，我第一次感受到旅行多地從未有過的孤獨感。它就像是一個全球化的棄兒，街頭的老爺車讓人覺得這還是 1960 年前的古巴。遊客來到這裡，看到多彩但破舊的房屋儼如 19 世紀法國人發現了遺世幾百年的吳哥窟一般。對我這個想要獵奇的遊客來說，這些場景應是最好不過了，但過了幾天，卻出現了審美疲勞。滿街的切‧格瓦拉畫像，應是激發革命理想的年輕心態，而讓我覺得值得駐足的地方卻越來越少。

有一天，我甚至想要買張機票去紐約看看，卻因為沒有直飛美國的航班而嫌麻煩作罷，便窩在 Casa Particular（古巴的家庭旅館，需要向政府特別申請才能對外經營）讀書打發時光。

▲ 哈瓦那街頭 - 古巴 · 2016 年

▲ 哈瓦那大學圖書館 - 古巴 · 2016 年

▲ 哈瓦那兵器廣場舊書市場 - 古巴·2016 年

關於古巴的閱讀環境，同樣是遺世的。我在它的國家圖書館看到坐在破舊桌椅中的讀者大多是中老年人，他們會拿著一些紙張，手寫記錄書中的內容，這讓我回到了前網路時代。哈瓦那武器廣場有眾多的舊書攤，是這個城市購書的好去處，不過這些書都是針對遊客而選，基本是一些舊版書、古巴歷史文化的以及與古巴相關的文學書籍，比如《老人與海》的各個版本，切·格瓦拉的諸多傳記等。

我對於古巴的感受非常複雜，珍·莫里斯在 20 世紀 50 年代訪問古巴後寫下這樣一段話：「倘若我是在做夢，請把我掐醒；但是，倘若我已經醒了，那麼抵達今日的古巴就是我們那個患失眠症世界裡一個最怪異的噩夢。」那時的古巴正好是斐代爾·卡斯楚革命成功不久，五十多年後，我來到古巴，古巴依然還是莫里斯來時的樣子，只是當年他見過的切·格瓦拉變成了全世界的某種圖騰，並在古巴更加根深蒂固，成為了國家重要標識之一。

在古巴被世界拋棄幾十年的日子裡，切·格瓦拉也許是古巴最重要的軟實力輸出，他已經不是一個人物，也不是一個寫出《革命前夕的摩托車

▲ 國家圖書館 - 古巴‧2016 年

之旅》、《玻利維亞日記》的作家,而是一種象徵,一個符號,甚
至只是一項消費品。當珍‧莫里斯上世紀末在英國給一個旅人搭
便車時,那人 T 恤上印著切‧格瓦拉的頭像。莫里斯對他說「我
打賭,在你搭過車的人當中,我是唯一一位親眼見過切‧格瓦拉
的。」那人回答道,「哦,切‧格瓦拉是誰?」

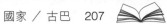

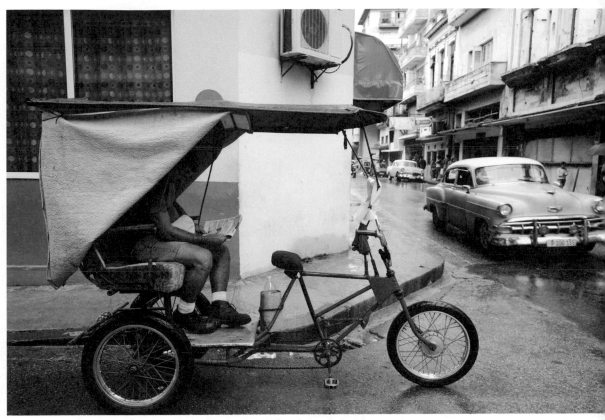

▲ 哈瓦那街頭 - 古巴‧2016 年

墨西哥

　　馬雅文明和阿茲特克文明只存留在現代墨西哥的博物館和歷史遺蹟中了，部分原因是歐洲人登陸美洲大陸的惡果。當大量的文明典籍在尤卡坦半島被西班牙人燒燬時，這也許是整個美洲大陸最黑暗的時刻，也是用焚書來毀滅人類文明最極端的時刻。

　　統治者帶來了他們的文明和新的文明傳播技術。1575 年，墨西哥建立了美洲大陸上第一家造紙廠。但祖先的思想和意識並未完全中斷，文明的慣性使得他們直到今天仍保留著某些傳統，如對於死亡的理解和闡釋。「死亡才顯示出生命的最高意義；是生的反面，也是生的補充。」在世間短暫的停留才是生命最重要的禮遇。

　　墨西哥有一個世界知名的書店 Cafebrera El Pndulo，從名字看它是一個咖啡館。與國內有些名為書店實為咖啡館的書店相反，它仍是一個圖書占據主體的書店，咖啡和餐飲只是其中的一部分。書店很美，美在有綠植，有空間的設計。它曾被美國《國家地理》旗下的雜誌評為世界十佳書店，同時入選的還有中國的南京先鋒書店。和 Cafebrera El Pndulo 類似，上海泰晤士小鎮裡有一家思想家咖啡書店（Thinker Cafe & Bar），但裡面擺滿了圖書，可賣可借，裝潢典雅精緻，身置其中，愉悅而安靜。

　　墨西哥有兩家圖書館讓我印象深刻，一家為外景；另一家為裝潢。墨西哥國立自治大學圖書館是世界文化遺產，它的外牆

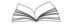

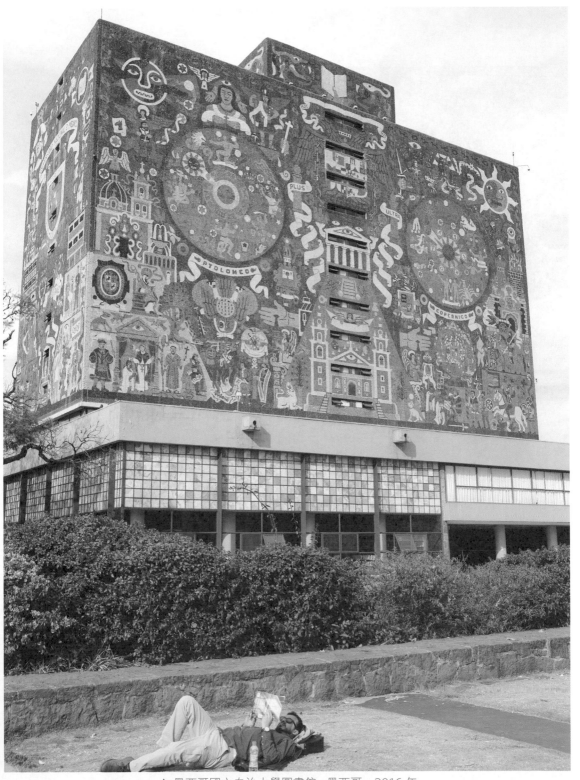

▲ 墨西哥國立自治大學圖書館 - 墨西哥 · 2016 年

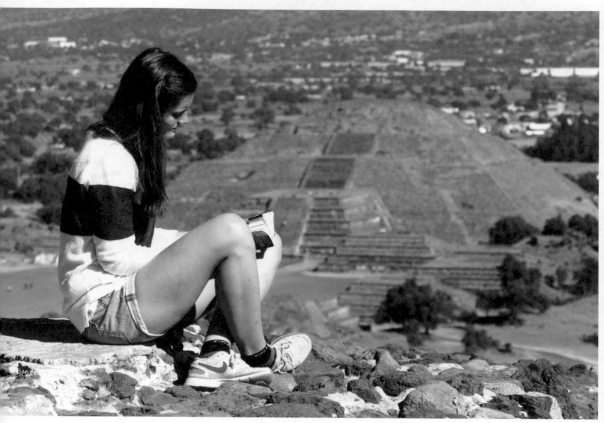

▲ 太陽金字塔 - 墨西哥‧2016 年

用一公分見方的彩色馬賽克拼接而成，內容表現了墨西哥的歷史和文化。這幅十層樓高的圖書館巨幅壁畫是墨西哥壁畫大師迪亞哥‧里維拉的招牌之作。José Vasconcelos（荷西‧巴斯孔塞洛斯）圖書館是進入其中最讓我眼前一亮的圖書館，它的與眾不同在於整個大廳的兩側佈滿了全鋼的書架，書架由屋頂懸掛而下，配以大廳中央的鯨魚骨骼，有「書之方舟」的意味。

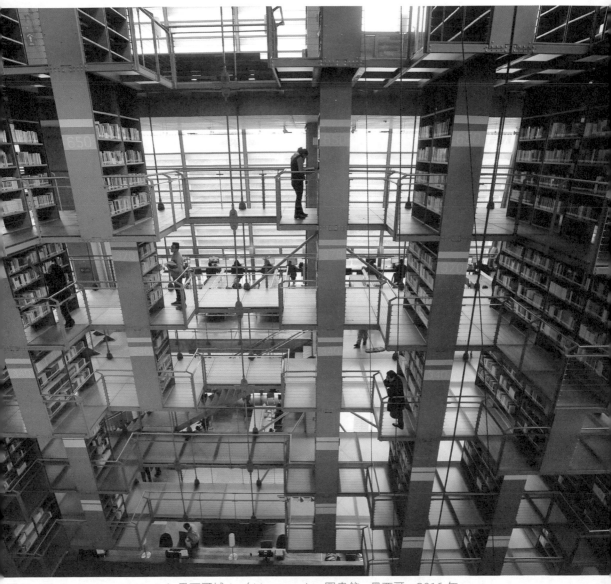

▲ 墨西哥城 José Vasconcelos 圖書館 - 墨西哥・2016 年

▲ Cafebrera El Pndulo 書店・墨西哥・2016 年

伊朗

「波斯帝國」、「政教合一」是伊朗在很多人心目中的概念，也是吸引我前往的理由。它是我去過的第一個伊斯蘭國家，給我留下了非常深刻的印象。民眾和善，治安很好，有波斯波利斯這樣的古蹟，也有把露出頭巾的頭髮染成各種顏色的漂亮姑娘。這裡沒有戰爭，市面上沒有酒精飲品，卻有各種意想不到的可能。

作為政教合一的國家，在「半天下」的古都伊斯法罕卻有一個亞美尼亞的基督教社區，內有一座裝飾精美的教堂和一個博物館，博物館內展出了諸多珍本圖書，這些圖書都有幾百年甚至近千年的歷史，書中精美的插畫使其不是一種文字和知識的傳播工具，而是以一種信仰的美學存在。

伊斯蘭文明之前，希臘和羅馬人認為書籍只是一種工具而已，但早在公元 8 世紀穆斯林們就透過縫製皮革的裝訂工藝把工具提升成一種美學的藝術形式，繼而影響到中世紀的歐洲，成為收藏家們的首選。

現在的伊朗由於網路發展較慢，紙本圖書仍然是獲取資訊的重要來源，在街頭、在清真寺、在圖書館和書店，閱讀的風氣如跟中國 1990 年代。在地鐵裡，有不少宣傳閱讀的招貼畫，比如在國家圖書館，雖然使用電腦的人不少，但閱讀紙本的人仍占主流。在圖書館外事部門的館員引領下，我參觀了整個館舍，與大部分國家不同的是，閱覽區是男女分區的。

伊朗人驕傲於古波斯文化的傳統，在設拉子，有兩座生於十三、十四世紀的著名詩人哈菲茲和薩迪的墓地。與其說是墓地，不如說是花園。民眾在園內遊覽、聚會，當時還有一位身著古時衣裝的姑娘在拍照，大家心情放鬆，絲毫感受不到這是一個我們意識中的肅穆之所。園內還有一座小型圖書館，在其旁邊，一位女

▲ 設拉子哈菲茲公墓 - 伊朗‧2015 年

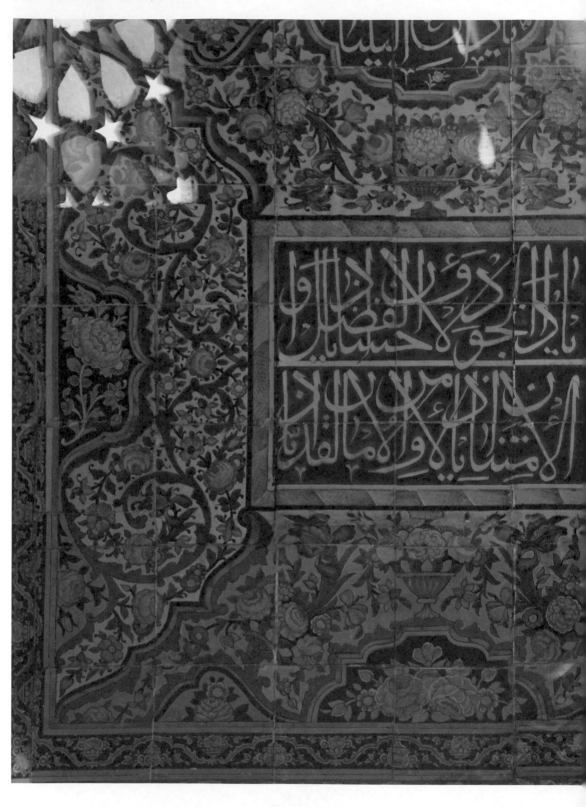

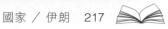

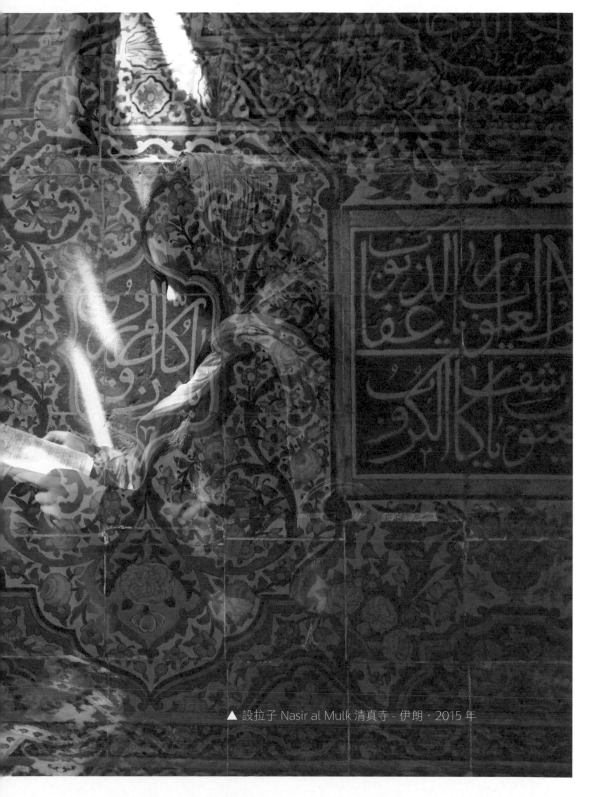

▲ 設拉子 Nasir al Mulk 清真寺 - 伊朗・2015 年

士正在安靜地閱讀一本書。薩迪《薔薇園》裡的「亞當子孫皆兄弟」的詩句更是放在地鐵牆壁的招貼畫上。

我曾於 2016 年在北京大學和重慶大學舉辦過伊朗攝影展，附上我為展覽寫的前言，作為對伊朗的補充介紹：

伊朗高原是古代東西方文明世界的仲介地區，古代東西方民族的遷徙與融合、征伐與侵略大多經伊朗得以實現。由此，伊朗民族文化和文明精華對整個世界影響極大，巴比倫文明和希臘文明對亞洲中西部影響透過伊朗而實現，基督教在亞洲的傳播深深受惠於伊朗的基督教徒，伊朗文化同時又影響了基督教的某些宗教儀式。伊朗文學和語言豐富和發展了阿拉伯文化，伊斯蘭文明的主要學術貢獻也得益於有著悠久學術傳統的伊朗人。

從 2500 多年前橫跨歐亞非三大洲的阿契美尼德王朝始，到 2200 年前的安息王朝打通了從羅馬到中國的絲綢之路；自 1000 多年前阿拔斯王朝對於阿拉伯和伊斯蘭文化的影響，至 1979 年伊朗伊斯蘭共和國的成立，伊朗大都處於世界的焦點位置。近年來，中東地區諸多不確定因素的增加，讓政教合一的伊朗顯得更加神祕。

2015 年，伊朗曆 1394 年，作為北京大學信息管理系圖書館員，奉「讀萬卷書，行萬里路」為圭臬，我拜訪了古老波斯及現代伊斯蘭伊朗，透過探古尋今，妄痴於鉤沉索隱、追本窮源於波斯文明，奈才疏學淺，未得蜚沖之一二，暫借途中所記圖片，徒留攝影票友視覺，以供諸君鑒評。

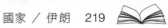

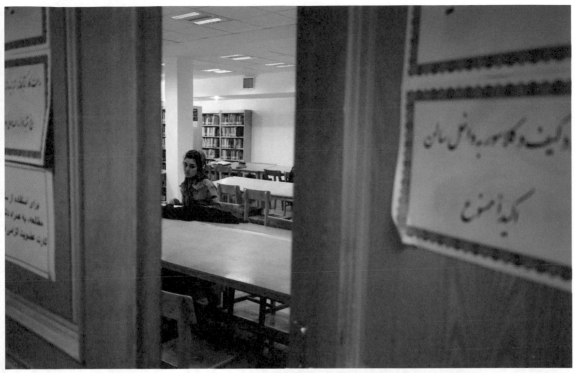

▲ 亞茲德 Amir Chakhmagh 清真寺圖書館女性閱覽區 - 伊朗 · 2015 年

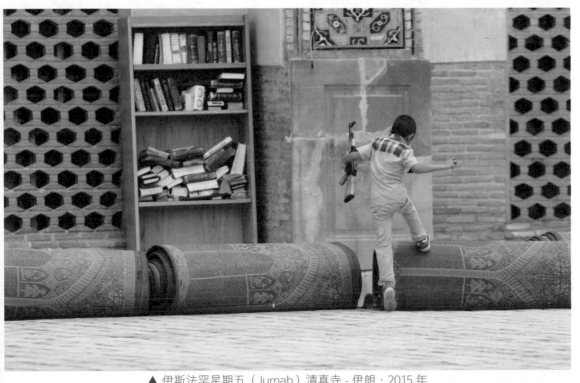

▲ 伊斯法罕星期五（Jumah）清真寺 - 伊朗 · 2015 年

▲ 國家圖書館女性讀者區 - 伊朗 · 2015 年

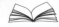

柬埔寨

　　2008 年 9 月，我到柬埔寨旅行，為了夢中的吳哥遺蹟。在經過鬼斧神工的吳哥古建築群洗禮之後，我來到首都金邊——這個短途旅行者無暇觀光的地方。對於我而言，這裡的柬埔寨國家圖書館是吸引我參觀的重要原因之一。

　　拿著手中的旅遊指南，找到了圖書館所在的區域，幾經諸多市民「不知道圖書館在哪裡」的打擊之後，我輾轉來到了目的地。從周邊臨近的街道環境上看，我很難想像到一個國家圖書館竟如此低調。它被一個小型且略有簡陋的花園所包圍，近前觀望，是一座不大的法式建築，與其說是一座圖書館，倒不如說是一個頗為大氣的私家宅邸。當看到法文圖書館 BIBLIOTHEQUE 的標識，我才終於相信，這就是柬埔寨國家圖書館。

　　柬埔寨國家圖書館由法國殖民政府始建於 1920 年代初，1924 年 12 月 24 日在金邊正式開館，當時僅有 2879 卷圖書。建立之初，由於柬埔寨正處法國殖民期間，早期的館長均為法國人，收藏的文獻也僅限法語文獻，讀者基本上是政府官員和來自法國的訪問學者，不對普通民眾開放。隨著 1951 年柬埔寨人巴真（Pach Chhoeun）成為第一任本土館長和 1954 年柬埔寨國家的獨立，國家圖書館開始著手進行本國語言圖書的收集。1975 年之前，國家圖書館已經有了較大的發展。

　　在柬埔寨國家圖書館近 85 年的發展歷史上，最黑暗的時期當屬波爾布特領導的紅色高棉政府執政時期（1975—1979）。他們

關閉圖書館，並大量毀壞藏書，把國家圖書館作為政府人員的住所，並用來儲存食物和炊具，周圍的花園也變成了豬圈。更為悲慘的是，1975 年 4 月，由於紅色高棉泯滅人性的屠殺，國家圖書館的 40 名員工最後只剩 6 名倖免遇難，其他大部分館員不是被餓死便是被拷打致死。

　　1980 年 1 月，滿目瘡痍的國家圖書館重新開館，歸屬文化部管理，它們開始接受本國佛教協會和各國的捐助圖書以及相關的培訓，這使得圖書館慢慢開始復甦。

▲ 國家圖書館 - 柬埔寨‧2008 年

由於內戰，戰後柬埔寨的經濟狀況很差，圖書館員的工資非常低，圖書館如果沒有外來的支援幾乎難以運營。20 世紀 80 年代，圖書館還經常關閉，關閉的理由也相當特別：不是說拿鑰匙的館員沒有來上班就是今天停電了。

紅色高棉政府的專制打破了柬埔寨的社會體系和民眾的價值觀念。儘管柬埔寨並不被認為是一個民眾愛讀書的國家，但紅色高棉政府過後，民眾對知識的渴求有些望而卻步，在圖書館重新開館的時候，6 名倖存者僅有 2 名館員回到圖書館工作。

當我踏進這個只有一個大穹頂房間的國家級圖書館時，滿目是沉痛的歷史所帶來的現實。八張閱覽書桌、四位在桌邊閱覽的讀者、老式的目錄廂櫃和六台關閉的桌上型電腦等構成了基本的閱覽區域。屋內非常安靜，屋頂的電扇發出微微的噪聲。在這個「世界是平的」網路時代，當圖書館界在爭論圖書館如何應對搜尋引擎和電子書，甚至為圖書館還有沒有未來而各執一詞的時候，我卻在柬埔寨國家圖書館找到了不一樣的感受。

我詢問了一名館員，得知現在的國家圖書館員工有 35 名，藏書超過 10 萬冊，還收藏有不多的貝葉手稿。看到這樣的情景，也許過多的詢問反而會演變成對他人的無禮或顯示自己的傲慢。

現在的柬埔寨國家圖書館依舊還在 Daun Penh 大街上，在這條繁華大街上，還有著名的五星級金邊飯店和眾多遊客光顧的寺廟。柬埔寨國家圖書館對我這個匆匆過客來說，一部電影的名字恰如其分道地出了我的感受：這裡的圖書館靜悄悄。

尼泊爾

　　2014 年，我們北大師生八人去尼泊爾徒步著名的 ACT（安娜普爾納大環線），這是世界十大徒步線路之一，十幾天的行程經歷了春夏秋冬，感嘆大自然的壯美和人類對於自我挑戰的能量。

　　在徒步之前，我們用了一天時間在加德滿都谷地感受了尼泊爾的世界文化遺產，在其中一個杜巴廣場，那時它還沒有遭到大地震的毀壞。周圍嘈雜的生活氛圍中，我看到了一位小伙子在看書，這個畫面深深吸引了我，原因是攝影藝術中兩個毫不關聯的事物同時出現在一個畫面中，有鬧中取靜之意。此後得知，他正在看一本尼泊爾的哲學家所寫的著作，但我對尼泊爾的任何作品都不得而知。

　　坦白地講，直到現在我也叫不出任何一個尼泊爾作家的名字，這在某種程度上是很奇怪的。我們去旅行的原因，經常會因為某個目的地的重要標識而魂牽夢繞，或人、或景、或某個事件，或人云亦云之所，然後做做功課，必然也要看一下當地的歷史和文化，以加深對這個國家的瞭解和更有效地選擇自己心儀的線路。如果去那些歐洲眾所周知的文豪、哲學家、思想家之國，很容易選擇其中代表人物的書讀一讀，即使去小眾但有著不凡歷史地位的國家，也有不少可參考的作家和書籍，比如拿現代作家來說：帕慕克之於伊斯坦堡，奧茲之於耶路撒冷，奈波爾之於印度、馬奎斯、博爾赫斯之於拉丁美洲等。

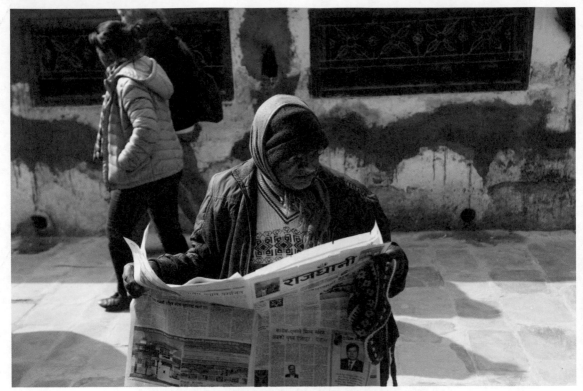

▲ 加德滿都街頭 - 尼泊爾・2014 年

　　好吧，我們的旅行為什麼要苛求這些呢？我們需要的是放鬆再放鬆，逃離這個現代鋼筋水泥的鴿子窩，躲避被各種汙染的天空，放飛自己，來一次純粹的渡假，做一個愛山樂水的仁智之子，不也是挺好嗎？！

　　從另一方面說，這個世界也是一個叢林，它有著一定的層次，就像自然的色彩和複雜的人類社會。有紅花的地方也缺不了綠草，有將軍的地方必然也有士兵。尼泊爾這種上天眷顧的美景之地也許已收穫太多，全世界最高的 10 座山，在這裡能夠看到 8 座。不需要用某個具體的人物來輸出他們的思想，證明他們先人的智慧和偉大而古老的傳統。但他們依然驕傲，在機場，我們可以透過廣告欄看到他們提醒著遠方的異國客人：我們沒有被殖民過。

附：行走尼泊爾 ACT 後當時的所感所想

集體歡騰

每一個人，很難透過自己的力量完成一件事情，而同伴會給彼此力量。這種人群散發出一種凝聚的能量，而使得該群體大於個體相加之和的感覺。這種效應可以用集體亢奮（collective effervescence）來描述。

——艾彌爾．涂爾幹（Émile Durkheim）

我們此行印證了這種效應。雖然這十多天困難太多，但快樂卻常伴始終。即使在大雪無助的情境下，大家依然能夠在雪中遊戲打鬧。看似的一句玩笑話都是莫大的鼓舞，每天早上出發前集體喊出的「北大戶外，勇攀高峰」，讓我們的內心更加堅定。

ACT 大環線的危險並不主要體現為突如其來的事故，更多的是一個人的迷失，這讓此段長達 200 多公里的世界最美徒步線路更加體現出集體的作用。而集體的力量不僅於此，它讓我們每位異鄉的流浪者都有了家的依存和感動。

感謝領隊，沒有他們，我無法踏雪翻越風口；感謝其他的兄弟，沒有他們，此行的意義便會減少大半。

享受孤獨

對存在主義而言，存在是一種狀態，本質是存在以後慢慢找到的，沒有人可以決定你的本質，除了你自己。所以存在主義說「存在先於本質」，必須先意識到存在的孤獨感，才能找到生命的本質。

——蔣勳

　　在行進過程中，很長時間是孤獨的。這孤獨感有時是一個人的狂歡，有時又是有些無助的自我挑戰。

　　越到高處，孤獨感越發強烈。這時，你會不自覺地成為一名思考者，檢視一下自己的過往，倒是對前方所面臨的險境置入旁處。

　　孤獨非寂寞，在「千山鳥飛絕」，群山環繞中，內心滿滿；而在城市的人潮人海裡，卻有時會有「只有為自己喝彩，只有為自己悲哀」的荒涼感。

　　在這裡，孤獨是一種久別重逢的渴望，一種惴惴不安的等待，一種心靜如水的練達。

信念如炬

信念的力量強大如斯，能讓數不勝數的老幼弱殘者無畏無怨地踏上如此宏偉的旅程，從容承受一路的苦難。

——馬克. 吐溫（Mark Twain）

　　誠哉斯言。我對信念的理解不再是必須要完成什麼，而是我去做過什麼，哪怕是荊棘滿地、逾山越海。

　　信念不是去征服哪個目標，而是要將想法付諸實際且印證內心自我的能力。在實現信念的途中，如何去達到最好的結果，如何去妥協，應該用一生去習得。ACT 大環線給了我如此多的信念體會，讓我更加堅定地去相信自己，相信信念的力量。

永念我心

世界是本書，不從旅行獲得充足，而是為了心靈獲得休息。

　　　　　　　　　　　　——西塞羅（Marcus Tullius Cicero）

　　每個人都是一本獨一無二的經典之作。不同的年齡去讀，會讀到不同的內容。我們在路上碰到了三十年前曾經走過 ACT 大環線的一對 62 歲的日本夫婦，他們故地重遊，感慨萬千。

　　我們這個八人小團隊從「60 後」到「90 後」，也有四個年代的年齡跨度。我們在不同的心境下去同讀一部大自然的經典，而且是很難有人讀過或者讀完的經典，這也讓我們有了新的篇章。

　　在安娜普爾納，我們是偉大的人，如同凱薩大帝的「我來，我征服」；我們也是渺小的人，身在其中，我們是如此的柔弱。

　　身體的疲勞卻得到了心靈的休整，又讓人的內心變得有些脆弱，開始想念不在身邊的心愛之人。

「你是為了回到你的過去而旅行嗎？」可汗要問他的話也可以換成：「你是為了找回你的未來而旅行嗎？」馬可的回答則是：別的地方是一塊反面的鏡子。旅行者能夠看到他自己所擁有的是何等得少，而他所未曾擁有和永遠不會擁有的是何等得多。

　　　　　　　　　　——伊塔洛．卡爾維諾（Italo Calvino）

　　敬畏自然，珍惜現在。

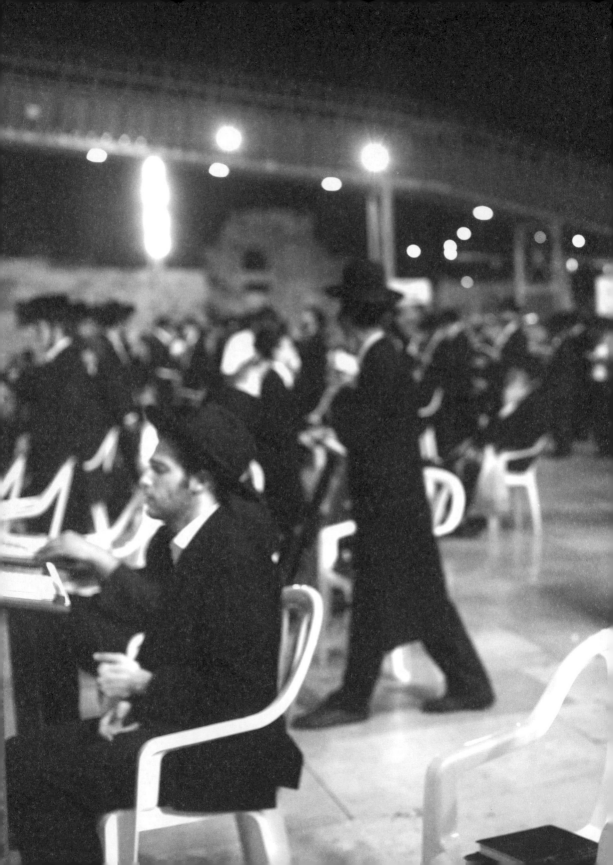

閱讀傳統

▲ 耶路撒冷哭牆前 - 以色列．2016

從古埃及古希臘文明至希臘化時代
自亞歷山大大帝到亞歷山大圖書館

當提到古埃及文明，用什麼樣的讚美可能都不為過。在想到古希臘城邦文明、民本文化、史詩文學時，尼羅河流域的古埃及已然傲立擁有於比希臘文明更久的文明史。埃及的法老，已為往日傳奇；希臘的覺醒，卻成世界的新生。兩大文明的一明一眇，離不開一位英年早逝的馬其頓國王。由於他的出場，古埃及發生了很大的改變。當他離世後，希臘化時代開始。他改變了埃及，影響了世界。他就是亞歷山大大帝。

1. 亞歷山大大帝

亞歷山大大帝 20 歲稱帝，不到 33 歲去世，雖然歷史學家對其褒貶不一，但知人論世，將其稱為一代梟雄實不為過。匹夫之勇難以成就大業，亞歷山大大帝可能受荷馬史詩

《伊利亞德》中的英雄事蹟所感染，其中的阿基里斯、赫克托爾等戰神般的人物激勵著這位從小就跟隨父親腓力二世征戰南北的小將軍。

對於亞歷山大大帝的文字記載始於他的兩個將軍，但並沒有保留下來。希臘歷史學家西西里的狄奧多羅斯的《歷史叢書》被認為是第一部現存記錄其生平的著作，出版於公元前一世紀中葉。

亞歷山大大帝篤信希臘文化，在他征服了波斯帝國以後，這位曾經的馬其頓王子將希臘語變成了官方語言。希臘人極其重視教育和學術研究，而這是一種文明的立足根本。希臘人以身心健康為重，一個理想的個人應該是集運動員和哲學家於一身的人。小時候，他的家庭教師列奧尼達就對其進行嚴格的訓練，要求天亮之

前進行鍛鍊，認為飢餓是鍛鍊意志很好的方法。「勞其筋骨，餓其體膚」的教育手段真是不分國界。當他 13 歲時，父親為他請了一位偉大的老師亞里斯多德。虎父無犬子，名師出高徒，列奧尼達的「Stay Hungry」和亞里斯多德的「Stay Foolish」讓年紀輕輕的他文武雙全。

亞歷山大在亞里斯多德的影響下非常尊重學術研究，一方面用大筆金錢資助老師的學術研究；另一方面也大量閱讀圖書。他究竟從恩帥亞里斯多德那裡得到了多少哲學思想不得而知，無論是師祖蘇格拉底還是師爺柏拉圖，都認為一個理想的社會，它的國王一定是一個哲學家，一個智者。在這方面，亞歷山大大帝顯然還沒有修練到家，他的野心得天助、得民心，幾乎沒有輸掉任何一場重要戰役的勝利，但在疆土擴張上卻顯得過於貪婪和殘暴，拿破崙評價他時說：「當達到其榮譽和成功的頂點時，他的頭腦失去了理智，或者他的心靈被慣壞了」，這也許就是眾人眼中謎一樣的男子「聽過很多道理，依然過不好這一生」的寫照吧！

同時，作為武力征服者，他對異己思想的破壞也屬必然。從秦始皇的焚書坑儒到希特勒的納粹焚書，人類文明遭受了數不清的浩劫。在公元前的一本瑣羅亞斯德教（拜火教）的圖書《阿達・維拉茲書》中記載了亞歷山大大帝征服波斯帝國時毀城焚書殺戮的情形。我於 2015 年前往伊朗參觀波斯波利斯遺蹟時，書生意氣般地哀痛人類文明在鐵騎下的無能為力。

但亞歷山大大帝並非傳統認識上的暴君和統治者。當底比斯城叛變時，他率軍以極其殘忍的手段摧毀整個城市，卻保留了希臘偉大詩人品達的房子。人們發現他對希臘聖賢的尊重。對於埃及人來說，亞歷山大大帝的到來遠比之前波斯人的統治要好得多。他在傳播希臘文化的同時，也尊重包括宗教傳統的埃及文化。由於他的一系列舉措，使得埃及人更認同他是被埃及文化同化的外族人，這對於非常傲嬌於自己燦爛文明的埃及人來說是非常重要的。

在歷史學家看來，亞歷山大大帝的去世不僅是一位勇士的隕落，也是一個時代的終結。由於他的南征北戰、東伐西討，使得希臘文明重新獲得了政治優勢。同時他與希臘古典時

代共同退場，並且宣告了此後近三百年的希臘化時期。這是受希臘文化深厚影響的大將軍給後世留下的另一筆重要文化遺產。

當亞歷山大大帝揮斥方遒、唯我獨尊時，他是否想到如果沒有他，世界肯定會是另外一個樣子，就像如果他短暫的生命中沒有亞里斯多德，沒有《荷馬史詩》，沒有古希臘文明的薰陶，他也許會是另外一個亞歷山大。

可是，臨終前的他並非如我等凡人般慨嘆，卻以後世哲人黑格爾「密涅瓦的貓頭鷹在黃昏起飛」來反思自己的一生。在靈魂脫離肉體前，他給莎翁筆下馬克白「人生如痴人說夢，充滿著喧譁與騷動，卻無任何意義」的告白點了個讚。他要求在棺木上留有兩個洞，將雙手置於洞外，並向全世界宣告，我雖然捭闔縱橫，四海天下，卻也是雙手空空而來，空空而去。彷彿向幾百年前，所羅門王那「虛空的虛空，凡事都是虛空」做最崇高的致敬和最大氣的註解。

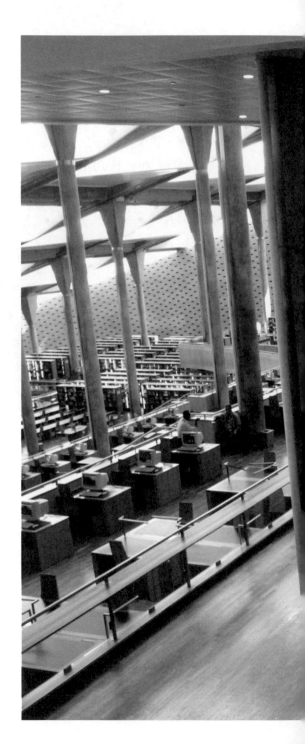

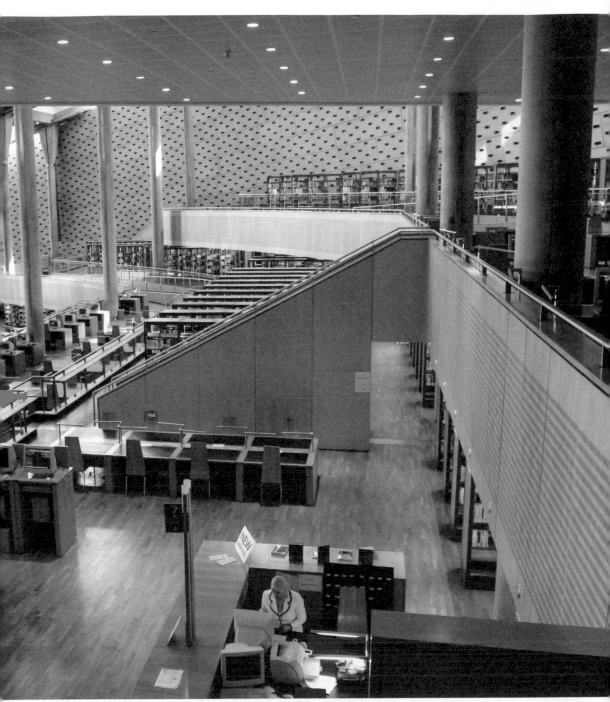

▲ 亞歷山大圖書館 - 埃及・2007

▲ 雅典國家圖書館 - 希臘 · 2019 年

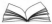

2. 古埃及文明和古希臘文明

自公元前五世紀希羅多德的遊記開始，希臘人便對埃及產生了濃厚的興趣。埃及的古老文明和它的宗教信仰使希臘人心嚮往之。柏拉圖同樣不例外，他借一位埃及祭司之口，表達出對埃及古老文明的讚歎：「唉，梭倫，你們希臘人只不過是個孩子，你們當中沒有一個老年人。」

這一切，隨著亞歷山大大帝對埃及的征服，夢想變成了現實。孩子們可以坐在高高的金字塔上圍著老年人聽他們講過去的故事了。

隨著帝國的逐漸龐大，東西方的交融越來越多，故事變得更加豐富。古埃及文明即使經歷了亞述人和波斯人的入侵和征服都沒有根本的變化，亞歷山大大帝和他後世的子孫們卻讓埃及黃色的尼羅河與蔚藍色的地中海相互滲透，亞歷山大城成為了東西方文化彙集的中心。

埃及人開始學習希臘語，接受希臘的種種制度及文化。希臘文明很重要的一個精神就是「自由」，「一生不羈放縱愛自由」不需要原諒，這是希臘人最基本的品質。在伊迪絲·漢密爾頓的眼裡，任何英語單詞都無法表達出希臘文 sophrosuné 一詞的含義，而它卻是希臘人最為珍視的品性。

自由的精神造就了特別屬於希臘文明思維方式的科學精神。吳國盛先生這樣評論西方科學溯源的希臘理性科學：「它不考慮知識的實用性和功利性，只關注知識本身的確定性，關注真理的自主自足和內在推演。科學精神源於希臘自由的人性理想。科學精神就是理性精神，就是自由的精神。」

對於自由的理解，蘇格拉底崇尚個人之善以造就社會之善。柏拉圖在自由被濫用時，認為個人生活只是全部生命的一部分，背離了政治也就背離了至善，「關注國家的秩序才是一種最偉大和最適當的智慧」。在當時，idiot 是對不參與公共事務民眾的不敬之詞，它代表著自私和無知，是自由的背叛者。

即使在羅馬帝國時代，希臘文化依然是璀璨奪目的，以至於一位拉丁詩人說「被征服的希臘降伏了它的征

服者」。自由的思想和理性的思考成就了希臘精神。在這種精神下，希臘文明既屬於古時，又屬於現世。

作為傳承希臘精神的重要載體，言語和文字在那個時代相愛相殺，值得一談。

古埃及人在五千年前就發明了莎草紙和象形文字，古希臘的雅典和庇西特拉圖在公元前六世紀就出現了最早的公共圖書館。其中，公元前四世紀柏拉圖學園圖書館和亞里斯多德呂克昂圖書館具有特殊的意義，它們是從事學術研究的圖書館的最早典範。

如果說老子為中國的第一位圖書館館長（周朝的守藏室之史），那麼希臘化時期的亞歷山大城，出現了一位更具歷史地位的館長卡利馬科斯。他是一位哲學家和詩人，在為托勒密王作圖書館員時，便根據典籍名稱和作者姓名對所有的館藏進行了分類，做成了 120 本（冊）的分類目錄 Pinakes。這應該是人類歷史上第一次圖書分類。雖然此目錄並未留存後世，但仍可從一些殘片中推測出某些細節。他採用的分類依主題而定，已知的有以下幾類：修辭、法律、史詩、悲劇、喜劇、抒情詩、歷史、醫學、數學、自然科學和雜類。同時，他將厚書分割成冊，以方便使用，在當時也是一種新的方法。

古埃及和古希臘的這些偉大發明和成就，留給後世燦爛的文化。如果沒有紙張和文字的出現，人類文明的進程將停滯不前，甚至從未開始。奧地利國家圖書館內有一個莎草紙博物館，進入其中，你甚至感覺走進了古埃及和古希臘世界的學園和圖書館。

古羅馬時期的老普林尼曾語「若無書籍，文明必死，短命如人生」，誠哉斯言。「敬惜字紙」在現代人看來是一種毫無爭議的美德，可是遠在古希臘的蘇格拉底卻不這麼認為，他認為文字使人善忘，而非幫助記憶，削弱了大腦的功能；文字只表現出形似，而非真實，容易造成誤會；文字是死的，而口語化的辯論是活的。簡而言之，他認為文字扼殺了人們的想像力。關於他的思想闡述，保存完整的僅有色諾芬的著作和柏拉圖的對話錄，以至於色諾芬和柏拉圖對於蘇格拉底同一件事情的記述卻出現不同的情形。二次文獻多不可靠啊！由於蘇格拉底的任性，造成了「歷史上的蘇格拉底」和「柏拉圖筆下的蘇格拉

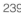

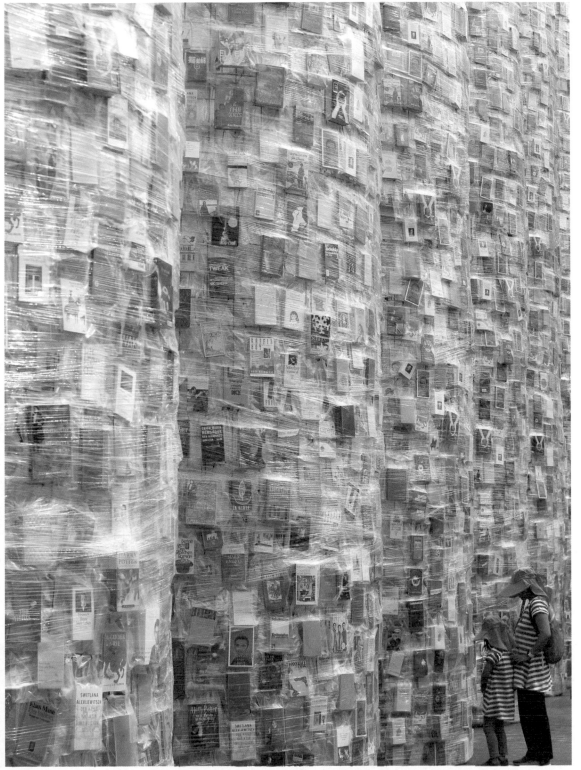

▲ 卡塞爾文獻展「書之帕特農」禁書展 - 德國 · 2017

底」，變成了現在網購中的「開箱文」和「廣告文」，請注意，順序不能顛倒。柏拉圖筆下的蘇格拉底是聖人，甚至是他想像中恩師最完美的形象。

蘇格拉底對於文字的偏見並非那個時代獨有的。他的思想引領了西方哲學的開端，莎士比亞的戲劇為西方文學的翹楚，可莎翁也對出版自己的劇本缺乏興趣，而更滿足於在劇場觀看戲劇。不過，我們要感謝他的出版商和古騰堡印刷術的出現，他的很多劇作都進入圖書市場，並且擁有了大量的擁躉。200多年前的盧梭，甚至也貶低文字，崇尚口語。認為文字是主觀性的，而口語是自然的。在現代社會，幾乎無人否認文字的重要性了，以至於隨著電子技術和通信技術的發展，越來越多的人開始對文字的前途擔心起來。「垮掉的一代」代表人物詩人艾倫・金斯堡對城市之光書店創始人勞倫斯・費林格蒂（Lawrence Ferlinghetti）說：「電話毀掉了通信」。在網路領銜的資訊時代，在讀網、讀圖的熱潮中，對文字和紙張的哀悼也是家常便飯。

回到蘇格拉底時代，希臘已有不少書籍，蘇格拉底對於口頭表達的

推崇也非抱殘守缺的古董想法。那時希臘文化的核心就是言辭，對話和辯論是主流。因為人們生活的城邦都不大，所有的政治事務、哲學見解都可以透過開會來表達，以至於亞里斯多德認為一個城市的人口規模不能夠超過演講人演講時無法讓全體民眾都能聽到的程度。

城邦文化造就了古希臘人的喜辯、善辯。這與中國聖賢對於真理的追求有著截然不同的看法，較有代表性的《道德經》名句「信言不美，美言不信。善者不辯，辯者不善」就是一個例證。為什麼東西方會出現如此大的差別？鄭也夫先生認為兩種解釋都有一定的道理：（1）東方帝國的治理依靠文牘，口語會有訛變，而希臘城邦口語交流更為方便有效；（2）我們的象形文字是自源型文字，凡是有自制文字的民族都把文字放在口語之上，而希臘的字母文字，屬於他源型文字，即藉助外族的文字記錄本族的口語，這種情形多以文字作為從屬位置。

歷史在發展，「不將學說成文」的蘇格拉底透過後人的文字將自己的思想傳續至今，這與哀悼和保護紙

本印刷的文章透過網路傳播一樣的諷刺。

蘇格拉底的徒孫亞里斯多德也相信言辭是象徵思維過程的符號，而文字則是象徵言辭的符號。兩者不能等量齊觀。可是，希臘世界從口頭表達到閱讀習慣，亞里斯多德造成了很大作用，甚至有人認為是從他而起。這個邏輯是基於亞歷山大圖書館和繆斯之宮（藝術與科學之宮，即現在意義的博物館）的建立，是受亞里斯多德思想影響和亞里斯多德有一座當時最大的私人圖書館所致的變化。

3. 亞歷山大圖書館

埃及學者穆斯塔法・阿巴迪在《亞歷山大圖書館的興衰》一書中高度讚揚了亞歷山大圖書館的歷史地位：「古代亞歷山大圖書館的魅力在於它催生了一場至今仍無與倫比的科學運動。在一千多年的時間裡，古代亞歷山大的學術成就對中世紀伊斯蘭和基督教世界的學者，以及歐洲文藝復興時期偉大的人文主義者來說，猶如一盞指路明燈。或許可以說，在亞歷山大時代之前，知識在很大程度上是區域性的，但自亞歷山大建成人類歷史上第一座世界性圖書館之後，知識也隨之成為世界性的了。」

一個擁有如此歷史地位的圖書館，它所在的城市也肯定是獨一無二的。亞歷山大城建於公元前 331 年，在希臘化時代是當時最偉大的城市，無論是在人口、財富、商業、權力還是在最能夠展現文明的藝術方面。詩人赫羅達斯（Herodas）認為這裡就是天堂，「你可以得到想要的一切：金錢、表演、賽會、女人、美酒、孩童、世界上最好的圖書館，簡而言之，一切塵世的快樂」。這讓我想到了海明威對 20 世紀初巴黎的盛讚：「假如你有幸年輕時在巴黎生活過，那麼此後一生中不論去到哪裡，她都與你同在，因為巴黎是一席流動的盛宴。」

低到塵埃裡的亞歷山大並非只有世俗的燈紅酒綠，那「世界上最好的圖書館」就是一個例證。

關於亞歷山大圖書館的任何描述都得不到確切的佐證。它來無影去無蹤，何時建立、何時毀壞、樣式如何、館藏豐富程度，都不得而知。可以確定的只有它的存在，像一位蒙著面紗的女神，供後世人所崇拜、猜

測，卻無人能一睹其芳容。

　　歷史學家一般認為它於公元前 323 年到公元前 246 年，由托勒密一世或二世創立。托勒密王創立圖書館的初衷是收藏所有希臘世界的圖書，這種理想不僅出於對人類遺產的情懷，更出於政治的考慮。透過亞歷山大圖書館，可以使尼羅河流域希臘化，這和「新華社要把地球管起來，全世界都能聽到我們的聲音」一樣，具有魄力和考量。埃及的希臘化時代，聖書字、僧書字、世俗字和希臘文同時使用，但希臘字母記錄埃及語文件使用最廣泛。

　　從一個記錄古埃及最著名的羅塞塔石碑可以看出當時埃及的希臘化程度。石碑由兩種文字刻寫，一種是希臘文，另一種是古象形文字。石碑上刻著公元前 195 年埃及祭祀對托勒密王祈禱的公開記錄，被破解的重要線索便是以希臘文作對照，解讀出碑文中的象形文字，這也成為了專家破解埃及象形文字的線索。此碑成彼碑，現在作為大英博物館鎮館之寶的羅塞塔石碑成為了研究古埃及歷史文化的重要里程碑。

　　作為國家總書庫甚至志向於世界總書庫的亞歷山大圖書館不僅收藏典籍，而且還發展出了校勘學的新學科，以對同一著作的不同摹本進行甄別。另外，由於當時的書籍均無標點，學者們在著作整理時建立起重讀系統並加了標點，為學者更準確且有效地閱讀文本提供了便利。

　　與其說亞歷山大圖書館是一個體量巨大的圖書館，不如說它是一個研究機構。它並非現在意義的公共圖書館，而是為學者服務的資源中心、研究基地。在這裡，學者們的學術能力得到很大提升，繼而影響到公眾，使得整個社會都瀰漫著良好的文化氛圍，將其稱為亞歷山大學術資源基地和文化發展中心並非戲言。

　　為此，托勒密王給各國君主寫信，請求給他寄送各種著作，作者可以是「詩人和散文家、雄辯術教師和詭辯家、醫生或占卜家、歷史學家及其他各等人」。同時，他還派出使節搜尋圖書。托勒密三世時期，凡是抵達亞歷山大的書籍一律被徵用，如前來停靠城市的所有船隻必須交出他們的書籍，待抄寫完畢後，將原件收入館藏，抄本交給船主，如同強盜一般。那個時代，沒有印刷術，識字的

人少，所以抄寫人屬於精英階層人群。在更早的古希臘，抄寫人手冊中有句話很有代表性，「決心做抄寫人吧，你將指揮全世界」。

托勒密三世還曾以 15 塔蘭特的重金從雅典借來古希臘三大悲劇詩人艾斯奇勒斯、歐里庇得斯和索福克勒斯的原版著作，然後將抄本交給雅典，寧可不要押金，這些方式不得不說十分下作。中國的「借書一瓻，還書一瓻」的理念體現出讀書人應有的君子之風，不過這也是理想化的，更多的讀書人、藏書家深諳「以獨得為可矜，以公諸世為失策」、「書不借人，書不出閣」，而非「天下萬世共讀之」，箇中原因東西同理，古今無異。

現代社會，資源已唾手可得，借書不還現象也屬常態，難怪香港導演彭浩翔在借書時蓋上一枚印有毒咒話語的刻章，以警示借書人。我抄錄如下：「警告：此乃彭浩翔用其血汗金錢所購回來之書，切勿企圖或意圖據為己有。務請盡速親自物歸原主。如有拾遺不報、借書不還者，定必慘遭詛咒天譴，並勢必株連九族。因此特敬告閣下，即使不顧自身安危，也

宜考慮家人幸福，凡事三思，迅速歸還，可保平安，謹此。」

亞歷山大圖書館一方面透過抄寫籠絡資源；另一方面由於很多書籍並非希臘語，圖書館還組織起龐大的群體對其進行翻譯。其中，最有代表性也最有影響力的便是希伯來文《聖經》（即《舊約》）譯為希臘文。這是對《聖經》的第一次大規模翻譯，它在猶太一神教的希臘化進程中造成了決定性的作用。

同時期最著名的圖書館要數帕加馬圖書館，相傳帕加馬人將 20 萬卷書作為禮品送給了埃及豔后克麗奧佩托拉，不過歷史學家認為這個數字過於誇張。後來，帕加馬圖書館發展迅速，成為第二大圖書館。為了與其競爭，埃及人不惜中斷對帕加馬莎草紙的出口，這樣一來，帕加馬人製造出了羊皮紙來替代莎草紙。真是上帝為你關上一扇門，同時也為你開啟了一扇窗！門窗的一合一開，就像上帝的一呼一吸，多元的人類文明使得這個世界既紛繁複雜又多姿多彩。

這裡要多提幾句比亞歷山大圖書館晚建立一個世紀的帕加馬圖書館。它的遺址在現今的土耳其，雖然成立

晚，但對亞歷山大圖書館的龍頭地位提出了很大的挑戰。你的鎮館之寶不是《荷馬史詩》嗎，可是荷馬沒有寫下任何一個字（也有學者提出過《荷馬史詩》為荷馬所寫，非口頭文字，但並未被後世所見），都是後人的撰寫，那麼我就要在不同版本的收藏中做到更早和更準確，並且組織專人進行編排和解讀。

「人是萬物的尺度」就是古希臘哲人普羅達哥拉斯的名言。亞歷山大圖書館和帕加馬圖書館深知人才的重要性，所以在一段時間內互挖牆腳，籠絡人才。以至於有學者因此被投入監獄。相傳托勒密五世聽說拜占庭的阿里斯托芬要跳槽到帕加馬圖書館，就命人將其投入監獄。

兩強相爭，非魚死網破，也非「既生瑜，何生亮」，而是互有促進，就像西班牙足球甲級聯賽上，沒有巴塞隆納隊的傳奇，就難有皇家馬德里隊的輝煌。自上帝的角度來看，與其讓一隻天鵝獨舞，不如讓兩個魔鬼廝殺。從一定程度上講，帕加馬圖書館的出現更加成就了亞歷山大圖書館的歷史地位。

為什麼前文會說克麗奧佩托拉送給亞歷山大圖書館的二十萬卷書非常誇張呢？雖然當時亞歷山大圖書館的館藏豐富程度並無明確的數字來表示，但一般認為也就在五十萬到七十萬卷左右。在兩千多年前，這已是一個天文數字了，如此的卷帙浩繁不僅是因為托勒密王專橫的收藏情懷，更得益於莎草紙的廣泛使用。也正是因為莎草紙，我們才得知亞歷山大圖書館的存在。

希臘化時期的亞歷山大圖書館至今已無任何片瓦，我們對於這座世界上最古老的大型圖書館的瞭解幾乎完全來自歷史文獻的考證。鉤沉索隱，追本窮源，關於它如何被毀也是眾說紛紜，莫衷一是。

一種說法是公元前 48 年亞歷山大戰役時被凱薩放火所焚。被圍困在王宮裡的凱薩命令士兵燒燬托勒密八世的戰船，但大火殃及圖書館。這有點像梁元帝焚書的結果，雖然動機不同。「梁王知事不濟，入東閣竹殿，命舍人高善寶，焚古今圖書十四萬卷。」還有一個相似的被毀歷史來自於公元 4 世紀羅馬帝國皇帝狄奧多西一世發動的宗教戰爭。

另一種說法是在公元 640 年阿

拉伯人攻占期間，哈里發對亞歷山大圖書館的圖書如何處置做了如下的最高指示：

　　如果它們的內容與阿拉的一致，我們可以不需要它們，因為在這種情況下，阿拉的書就綽綽有餘了。如果書中內容與阿拉的書相悖，那就絕不需要保留它們。行動吧，將它們毀了。

　　阿拉伯人把這些圖書當做蒸汽浴室的燃料發給了亞歷山大城的所有浴室，據說用了 6 個月的時間才把這些書燒完。這種說法同樣存疑，被認為這是十字軍東征時的傳說，為抹黑阿拉伯人用的。

　　現代也有學者認為圖書館並非因戰爭而毀，只是由於維持運營的預算越來越少，圖書館逐漸沒落直至消失。

　　1974 年，亞歷山大大學校長提議在原亞歷山大圖書館附近建立一座圖書館，實際上原址在何處也無從考察，但這個想法得到了時任總統穆巴拉克的支持。聯合國教科文組織參與建設，並得到了國際社會諸多機構的支持。2002 年 10 月 16 日，新館開

館了。

　　我在 2007 年 8 月前去參觀過一次。依託中國駐埃及使館幾位官員的幫助，我們得到了官方的接待。新館位於地中海沿岸，與海岸僅一條馬路之隔。建築造型奇特，內景極其空曠而又壯觀。直到現在，我也很難見到如此樣式及其規模的圖書館。由於埃及為發展中國家，館內的資源並未有想像中的豐富。館內還有一座博物館，卻是精品薈萃。現在的亞歷山大圖書館是埃及看世界的窗口，也是埃及交給世界的名片。它是古埃及及伊斯蘭文明的文獻收藏和研究中心。它的歷史地位名譽全球，新館的建立得益於國際社會對其歷史貢獻的反哺。

　　2000 多年前的亞歷山大圖書館沒有遺留下來，但新的亞歷山大圖書館在續寫它的輝煌，人類長存，圖書館不死；近 3000 年前的古希臘文明被中斷，但卻一直影響著當今世界的文化進程，「言必稱希臘」永不過時；5000 多年前的莎草紙已成前去埃及旅行的旅遊紀念物，去奧地利國家圖書館參觀莎草紙博物館的贈品，但它對於人類文明的發展和傳承毋庸多言，借 17 世紀末尚・安迪貝爾

（Jeam Imberdis）的一首禮讚長詩為其致敬吧：

人工窮時，幸得天造！

沼沚所生，有曰紙草。

剖之為條，洵美且闊，

經緯成張，靈物人獲。

舊雨故交，天各一方，

借此用其，互訴衷腸。

書籍以載，智慧明光，

已先啟後，訓誨無疆。

唯此紙草，鑄人心智，

浩瀚群書，擴被學網。

……

參考書目

［美］德布拉‧斯凱爾頓，帕梅拉‧戴爾‧亞歷山大帝國 [M]. 郭子林，譯. 北京：商務印書館，2015.

［埃及］穆斯塔法‧阿巴迪‧亞歷山大圖書館的興衰 [M]. 臧慧娟，譯. 北京：中國對外翻譯出版公司，1995.

［法］克琳娜‧庫蕾‧古希臘的交流 [M]. 鄧麗丹，譯. 桂林：廣西師範大學出版社，2005‧鄭也夫‧文明是副產品 [M]. 北京：中信出版社，2016.

吳國盛‧什麼是科學 [M]. 廣州：廣東人民出版社，2016.

［美］J.H. 佈雷斯特德‧地中海的袁洛 [M]. 馬麗娟，譯. 北京：中國友誼出版公司，2015.

［英］湯姆‧斯丹迪奇‧從莎草紙到互聯網 [M]. 林華，譯. 北京：中信出版社，2015.

［美］伊迪絲‧漢密爾頓‧希臘精神 [M]. 葛海濱，譯. 北京：華夏出版社，2014.

［美］伊迪絲‧漢密爾頓‧希臘的回聲 [M]. 曹博，譯. 北京：華夏出版社，2008.

［英］弗雷德里克‧G‧凱尼恩‧古希臘羅馬的圖書與讀者 [M]. 蘇杰，譯. 杭州：浙江大學出版社，2012.

［英］麥可‧伍德‧追尋文明的起源 [M]. 劉耀輝，譯. 杭州：浙江大學出版社，2011.

行走土耳其以弗所圖書館
閱讀古羅馬帝國圖書與圖書館

1. 以弗所圖書館

以弗所圖書館是古羅馬帝國三大圖書館之一，其他兩個為亞歷山大圖書館和帕加馬（Pergamum）圖書館。亞歷山大圖書館的地位毋庸置疑，而帕加馬圖書館僅次於亞歷山大圖書館，且帕加馬人發明了羊皮紙（羊皮紙的英文是 parchment，其詞源即 Pergamum）。但古代亞歷山大圖書館已難尋蹤跡，帕加馬圖書館已成廢墟，亦不復當年之輝煌。而以弗所的塞爾瑟斯（Celsus）圖書館卻依然矗立在古城遺蹟的中心位置，成為現存最早最完整的古代圖書館，讓我們見證古羅馬時期人類文明保存庫，供世人參觀遊覽。

塞爾瑟斯圖書館建於時間說法不一，其一為公元 114 年，完工於 125 年；其二為建於公元 100—110 年。據以弗所圖書館前的說明，它是 Tiberius Julius Aquila Polemaeanus 為紀念其父 Tiberius Julius Celsus Polemaeanus 而建。由於塞爾瑟斯之子在施工建設過程中去世，之後由其孫完成。建成後，館內存有 12000 件左右的圖書，在當時可謂浩繁卷帙了。他規定每年必須購買新書，並且每年要有三次在人像浮雕上放上花環作為裝飾。

以弗所圖書館既是圖書館也是塞爾瑟斯的陵墓，館內穹頂下有一個巨大的石棺。所以，這個建築的裝飾有眾多死亡元素。在正面的頂部有一個飛出花環的雄鷹，一方面代表著修建人的名字（Aquila 為雄鷹之意）；另一方面則表達一位聖賢神聖化地像雄鷹一樣奔向天堂。

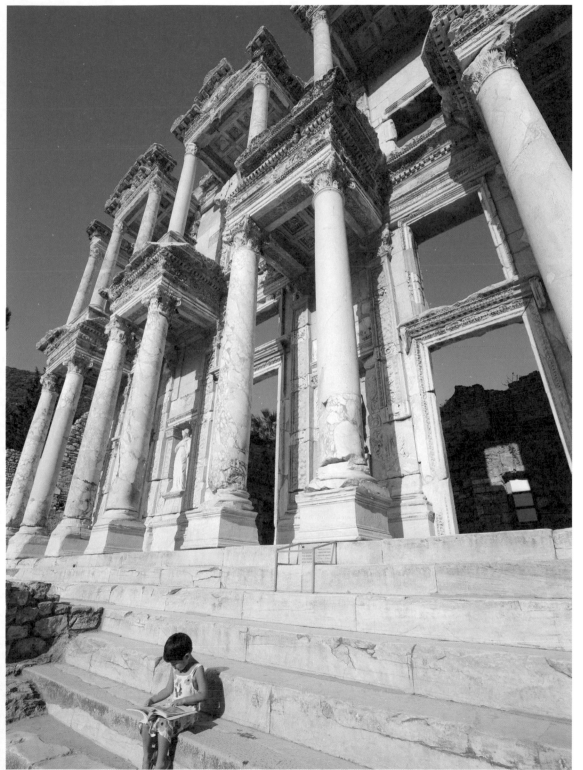

▲ 以弗所塞爾瑟斯圖書館 - 土耳其 · 2015 年

在羅馬帝國，一般情況下，將逝者埋在城市中心的區域是被禁止的，除非埋葬的區域位於他們生前捐建的公共建築下。這可能是塞爾瑟斯之子在其父陵墓上修建這座圖書館的重要原因。同期的圖拉真國王也埋葬在他所修建的兩個圖書館之間的圓柱下。透過考古發現，這種情況是非常少見的。

圖書館的正面牆壁上有四尊雕像，分別代表智慧（Sophia, Wisdom）、知識（Episteme, Erudition 或 Knowledge）、思想（Ennoia, Understanding 或 Intelligence）和勤勉（Arete, Diligence）。

從正面進入，只有一個大房間，面積為 16.7 公尺 ×10.9 公尺，有三層走廊環繞。在後牆上，有一些壁龕用於放書，準確地說，應該是紙草卷軸。羅馬時期的卷軸長度比希臘時期略長，大約 25—33 公分。壁龕的深度約為 60 公分，周圍用木製品封嵌，以防潮防蟲。

以現在的館藏原則來看，壁龕的設計不夠合理：一是每個都是封閉的，外人不知道館藏有多少，這也有

個好處，內部是否有書，都不影響外觀；二是非常浪費面積，畢竟每個壁龕都是獨立的。

在那個時期，收藏的內容依語言分為兩部分：一是希臘文字；二是拉丁文字。館藏也以兩種文字分置。當時文獻雖然還以莎草紙為主，但由於帕加馬王朝為對抗埃及亞歷山大托勒密王朝莎草紙出口的禁令，發明了羊皮紙，所以也收藏了一些羊皮紙。

現存的圖書館也並非原樣如初，經過地震的破壞，當 19 世紀末奧地利考古學家發現此廢墟時，它已經散落堆積為一座兩公尺高的小山。我們看到的是 1970—1978 年間從中所得石材的重新修復，石像也為複製品，原件現在維也納。根據遺蹟處發現的金屬連接部件，有些學者甚至認為原件有可能是青銅的。

如果看土耳其的遊記，很多文章會把塞爾瑟斯圖書館稱為情色圖書館，原因在於圖書館的正對面有一所妓院。被定為妓院的原因在於設在這裡的一些形狀和寫在公廁上的指明文字。在圖書館和妓院相隔的大理石街道，有一處指明妓院的標誌，上面寫著「跟我來」。

2. 古羅馬帝國圖書與圖書館

以弗所是羅馬帝國亞細亞省的首府和羅馬總督駐地。羅馬帝國自公元前 27 年建立，至公元 2 世紀達到鼎盛時期，統治著大約 6000 萬的人口，500 多萬平方公里的土地。那時帝國從英格蘭北部哈德良長城一直延伸到敘利亞幼發拉底河乾涸的河岸。羅馬帝國統治了整個地中海地區，並把地中海作為羅馬人的內海。

它的強盛主要以侵略戰爭為基礎，但侵略的理由卻為保障本土安全，就像公元前一世紀著名演說家西塞羅所言：「發動戰爭的唯一理由是為了我們羅馬人能夠生活在和平之中。」但凱薩那句「我來，我見，我征服」的名句直接揭示和印證了羅馬帝國的強大和為所欲為。寫過《羅馬精神》的伊迪絲・漢密爾頓（Edith Hamilton）有過這樣一段話：「要麼征服，要麼被征服。羅馬人是優秀的戰士，戰爭是他們最自然的表達方式。」

羅馬人有血有肉，孔武有力，卻也不是一介蠻夫。羅馬精神可不止驍勇善戰，從帝國的圖書及圖書館來說，同樣一時無兩。

一般說來，羅馬帝國的第一個公共圖書館於公元前 39 年由 Asinius Pollio 所建，但只見於後人的文字，並未留有任何遺蹟。遺蹟證明最早的羅馬圖書館為奧古斯都建於公元前 28 年 Palatine 山上阿波羅神廟旁的圖書館，我們稱它為阿波羅神廟圖書館或者 Palatine 圖書館。

羅馬學者卡西奧多羅斯（Cassiodorus）記錄，公元 546 年，東哥德國王托提拉（Totila）毀城焚書，羅馬的圖書館也不復存在。但很多學者認為，圖書館的消失是帝國後期財政狀況不佳的結果，這種推測與亞歷山大圖書館的毀滅有相似之處。當代有學者推翻了亞歷山大圖書館被毀的定論，認為這是由於當時經費不足而逐漸地沒落使然。

在體現出帝國經濟繁榮和文化向上的盛世情景中，羅馬帝國不僅修建公共圖書館，還出現了很多私人出資建設的圖書館。它和柱廊、神廟、凱旋門、浴池、露天劇場一樣，都是帝國的達官顯貴表達自我高貴身分和

優越性的外在象徵。這種炫耀般的大興土木一方面是自覺為強大帝國建設增磚添瓦並獲得身分認同；另一方面也是一個戰爭過後，剛剛進入穩定時期為自我寫就的歷史印記。這個印記恰似凱薩名句一樣，「我建設，我高貴，我存在」，他們在一個可能容易變化的社會中能夠留下讓子孫後輩知曉的榮耀。

這樣來去描述羅馬先人的文化意圖顯得刻薄，在很多學者看來也是實情。

《古羅馬人的閱讀》中這樣來表述：「圖書館建築都集中在皇家院落裡，要不就在它的附件。……羅馬人在這方面沒什麼創舉，只是在模仿帕加馬和亞歷山大兩個圖書館的做法。外省的情況與此不同，那裡的圖書館往往和浴室是一體的，後來羅馬也是如此，這大概說明查閱圖書成了一種消遣娛樂活動，而不是學術研究。在羅馬，沒有一座圖書館是在密涅瓦（智慧女神）這個傳統意義上甚或與精神聯繫在一起的神靈的保佑下建立的。」難怪塞內加說「如今，圖書館和澡堂、溫泉浴室一樣成為了講究體面的房屋必不可少的裝飾」。

雖然看上去羅馬人對待文化好像是沽名釣譽，但當時的文化繁榮卻也不虛。從賈巴尼的《目錄》一書中得到古埃及人讀書最多的時間段是在公元二到三世紀。可以推測的是，同樣的情況也適宜於小亞細亞地區或整個羅馬世界。不管是因為人們好讀書而修建圖書館還是因為有了圖書館而有更多人來讀書，帝國的圖書和圖書館的發展值得在整個世界文化史上留下濃重一筆。

小普林尼認為，圖書館的建築外形和收藏的藝術品不僅可以美化城市，還能提高一個地方的文化品位。圖書館往往位於人流量較大的地方，因而這裡就成了社會生活的中心，不論是有文化的人還是普通大眾都經常出入於此。

在這個文化大發展的環境下，審查制度也未逃脫專制基因下的宿命。

卡利古拉皇帝讓人把圖書館裡荷馬、維吉爾和李維的作品通通銷毀，因為他認為這些作家受到了過高的評價。他想銷毀荷馬史詩的理由是借柏拉圖之名，因為柏拉圖在《理想國》裡排除了荷馬。

圖密善統治時期，對史學家塔爾斯（Gernigene de Tarse）的判處更是前所未有：不僅作家本人被處死，就連抄寫過其作品、擴大了作品影響的人也被釘上了十字架。儘管已經剷除了作家、銷毀了書籍，圖密善還是要盡力避免《歷史》（*Histoire*）一書中的內容透過抄寫而悄悄傳播開來。

弒母殺妻的尼祿在民眾心目中是一個殘暴帝王，但他同時也是一個文藝青年，對於文學領域的影響甚大。然而，他卻禁止了很多出版物，這也是情理之中。山東大學有篇碩士學位論文以《尼祿文化政策述論》為題，並在結語部分說：雖然尼祿推行這些政策的目的是自己娛樂或為強化專制權力，但他同時為窮人提供了工作，因此對於尼祿統治的功過還是要分開看待。當然，尼祿時期的文化政策更是其為維護統治而做的努力的體現。無論是主張以藝術征服民眾，透過宗教來引導民眾，還是透過法律強制民眾，都一一體現了他維護專制統治的本質。

既然圖書和圖書館在帝國有著蓬勃的發展和帝國特色的現實環境，那麼這背後的書業環境又是如何呢？

首先，那時的圖書嚴格意義上講是莎草紙。公元一世紀，儘管莎草紙很不結實，經過灰塵、高溫、潮濕的作用容易腐爛，但還是書籍印刷中最常用的紙張。老普林尼曾詳細介紹過紙張生產的技術以及不同類型的莎草紙：質量最好但最貴的紙是「奧古斯都」，略次一些的是「利維安」，這兩種紙是在公元 世紀才得名的，都是優質紙的代名詞。接下來的就是一種叫「聖紙」的紙，它最初是專門用於印刷宗教書籍的。雖然紙張有貴賤，但一本書的價格並不便宜。一本普通版本書的價錢大概是一個平民一週的口糧錢，而一本豪華版本的書則是他們一個月的口糧錢了。作者手稿和舊版書價格更是高出不少，這在某種程度上可以印證讀書並不是一件稀鬆平常之事，讀書人儼如現在能夠出入高級會所之成功人士。塞內加就說過，不要送沒用的禮物，如給一個農民送書。

這種情形像極了同時期中國的東漢王朝。有學者根據《後漢書》統計過，東漢時期近 200 年，也不過有士人 148,600 人。皮錫瑞先生在《經學歷史》有言：漢人無無師之學，訓詁句讀皆由口授，非若後世之書，音

訓備具，可視簡而誦也。書皆竹簡，得之甚難，若不從師，無從寫錄，非若後世之書，購買極易，可兼輛而得也。

從中可以看出，不同於羅馬帝國時期的莎草紙，我們當時的文字載體是竹簡。但與其文字載體相同的一種是石碑。東漢最有名的當屬官定儒家經本石刻「熹平石經」，而在以弗所圖書館遺址旁，我看到了一個石刻博物館。據介紹，這些石刻有三千多塊，原藏於圖密善神廟內。

「訓詁句讀皆由口授」與地中海的帝國文人也有相似之處。賀拉斯說，在廣場的正中央甚至公共浴池裡朗讀自己作品的人非常多。他們為什麼這樣做？主要原因是為了傳播自己的作品，讓人們更加瞭解自己及其作品。為此，甚至還出現了一個新興的服務群體，「靠喝彩吃飯的人」，如果看到電視上的選秀節目中那些激動萬分的粉絲和某些地方葬禮上涕淚交下的哭喪者就不難理解了，說白了，就是假觀眾。

但這種公眾朗讀與我們的口授又是兩回事兒。口授大多是單向道的，照本宣科而已。但公元一、二世紀的羅馬帝國時代，公眾朗讀更像是網路文學，一方面是自我所感所想的流露；另一方面要根據受眾讀者的感受來調整。所以，當時很多知識分子對此很不以為然。他們認為這對於自由地進行文學創作來說是一個巨大的障礙。這種朗誦把文學局限在一個封閉的領域，限制了作家的創作激情，讓他們不得不屈從於聽眾的欣賞品位和想法。

塔西佗悲觀地認為：「假如一場朗誦能贏得掌聲，這種榮譽只維持一兩天就會凋謝而不會帶來切實可觀的收成。……這種榮譽帶給作家的只是輕率的喝彩、表面的讚揚、轉瞬即逝的滿足感，而不是保護人的垂青和長久的好處。」一句話，由公眾朗讀而帶來的作品傳播，後果很嚴重。

這些作者都是一些什麼樣的人呢？佩特羅尼烏斯說，不知道為什麼，才華和貧困總是一對孿生兄弟。一語點中這類群體的穴位。但另有一些作者不同意他的話。

這些作者是曾經或正在出入會所的成功人士。他們有的是沒落貴族，喪失了在共和國時代賴以生存的政治地位，進行寫作成為了標榜自己存在

和地位的一種工具。另外有些當權者也加入其中，為自己填些品位和格調。這樣一來，這些貴族逐漸把寫作變成與位階相聯繫的政治行為了。創作給他們帶來不了多少金錢的回報，大力推廣自己的作品不外乎是為了榮譽。

這和我們「萬般皆下品，唯有讀書高」有異曲同工之意。不同的是，我們讀書是為了做官，而羅馬人卻沒那麼功利，更像我們現在描述知識分子的那句話一樣——「死要面子活受罪」。同時，還有很多人認為，寫作只是假裝熱愛藝術人的一種娛樂、無所事事之人的消遣而已。至於靠賣書為生，那卻真是不易。自信說出「我的書在羅馬人手一卷」的馬提雅爾，終其一生要向富家朋友們乞求財援。以至於有人看到他後說，「就連農民都熟悉他的詼諧幽默」的作家竟然穿得像個貧民。

為了榮譽，為了面子，讓很多讀書人用情懷之意刷存在感。這非我妄斷，馬提亞爾把他的讀者稱為「財富」，這個稱呼既給他帶不來財，也富不了，而是「能讓詩人避免被人遺忘的沮喪」。如果這顯得有些悲觀或消極的話，那用小普林尼的話作為閱讀的上等千年高湯來為本文結尾吧：我們必須延長這種轉瞬即逝的短暫時光，不是用行動而是透過寫作，因為我們不可能長生不死，那就留下一些東西證明我們曾經活過吧。

參考書目

[法] 卡特琳娜 · 薩雷絲 · 古羅馬人的閱讀 [M]. 張平，韓梅，譯 . 桂林：廣西師範大學出版社，2005.

[美] 克里斯多福 · 凱利 · 羅馬帝國簡史 [M]. 黃洋，譯 . 北京：外語教學與研究出版社，2008.

[荷] H.L. 皮納 · 古典時期的圖書世界 [M]. 康慨，譯 . 杭州：浙江大學出版社，2011.

[英] 弗雷德里克 · G · 凱尼恩 · 古希臘羅馬的圖書與讀者 [M]. 蘇杰，譯 . 杭州：浙江大學出版社，2012.

[美] 伊迪絲 · 漢密爾頓 · 羅馬精神 [M]. 王昆，譯 . 北京：華夏出版社，2014.

猶太人的閱讀　以色列的傳統

　　當我們談到閱讀時，經常會提起以色列這個才成立不過 70 年的國家，有數據顯示它是世界人均閱讀量最高的國家之一、國民人均閱讀量是中國的幾倍。從古希伯來民族到如今的猶太民族，他們給世界貢獻了《希伯來聖經》（《舊約》）、三大宗教聖城耶路撒冷和影響世界歷史進行的名人，如耶穌、馬克思、卡夫卡和愛因斯坦等；像羅斯柴爾德的巨賈更是不勝枚舉；作為網路的巨擘，Google 和 Facebook 的創始人也都是猶太人。世界上第一個一神教猶太教由猶太人先祖創立，基督教和伊斯蘭教作為一神教也根源於此，自此派生而出。縱觀世界歷史，很難有這樣一個人數並不多的民族給予世界文明如此巨大的影響。

　　猶太人是如何煉成的？是因為他們自稱為「上帝的選民」之由、國破山河不再的大流散苦難之故，抑或其他？我們很難窮盡以闡明其中原因，但猶太人之所以成為猶太人，閱讀是塑造其民族的基礎。猶太諺語曰：「這世上有三樣東西是別人搶不走的：一是吃進胃裡的食物；二是藏在心中的夢想；三是讀進大腦的書。」

1. 猶太人的閱讀傳統

　　雖說猶太教的根源可追溯到公元前 3760 年，猶太紀年也是據此而成，2017 年為 A.M. 5777 年（AM 是拉丁文創

世紀元的縮寫，即從上帝創造世界那年開始計算），但直到公元前
1400 年左右才算瓜熟蒂落，即猶太教始於亞伯拉罕，發展於摩
西。作為世界上第一個一神教，猶太教影響深遠。基督教脫胎於
此，伊斯蘭教也秉承了相似的神學觀和社會觀。

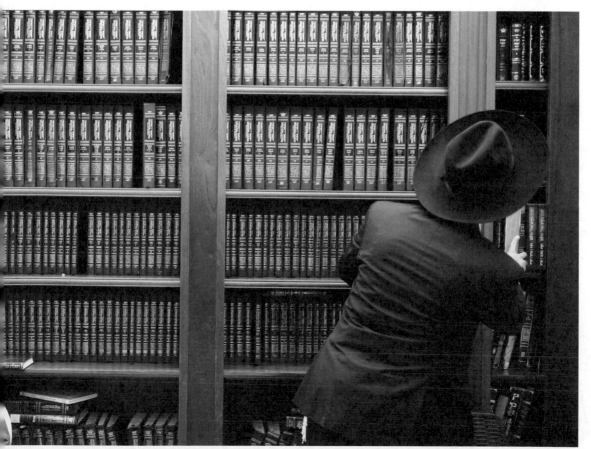

▲ 耶路撒冷哭牆圖書室 - 以色列・2016 年

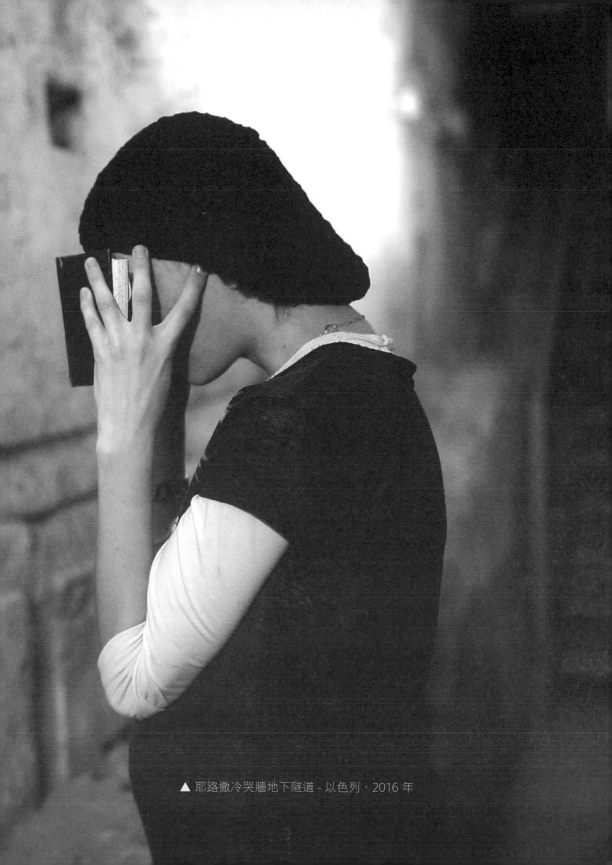
▲ 耶路撒冷哭牆地下隧道 - 以色列・2016 年

　　猶太民族又被稱為「書的民族」，他們的古老傳説印證了這一點：「從原初黑暗的混沌中率先登場的不是光明，而是文字。從《塔木德》（Talmud）中看到，上帝坐下來創造世界的時候，字母表上的 22 個字母從上帝莊嚴的冠冕上落下，請求上帝利用他們來創造世界。上帝同意了他們的請求，讓他們在黑暗中產生的天和地。」根據捷克作家赫拉巴爾名作《過於喧囂的孤獨》改編的同名電影片尾有類似的場景隱喻，在上帝之光的照耀下，大量的圖書從天而降。書是神諭的承載，是心靈的寄託。

　　中國先人和古希伯來人對文字和書的尊崇非常相像，敬惜字紙曾是我們的金科玉律，「不敬惜字紙者，重則盲目折壽，輕則削福減祿」。在猶太教中，有將不用的書籍和載有文字的紙張放在「書塚」妥善保存的傳統，「書塚」在希伯來語中意為「容器」。他們認為破損的文本會像靈魂一樣升到天堂，將其保存後以免遭到褻瀆，這與我們的「字灰深埋淨地」是多麼得相像。

　　在他們看來，如果世界是一本書，那麼它就是《托拉》（Torah）。直到現在，正統的猶太教信眾還是認為這是「上帝的立言」，而非人所作，是上帝授予摩西的聖書。《托拉》廣義上為上帝啟示給人類的教導或指引；狹義上指《舊約》的首五卷，亦稱《律法書》或《摩西五經》：《創世記》、《出埃及記》、《利未記》、《民數記》與《申命記》。因為《舊約》是對應基督教《新約》的説法，猶太人不用「舊約」這一名稱，而採用《希伯來聖經》這一名稱。《托拉》也指全部的《希伯來聖經》，甚至更延伸到口傳律法的範圍，包括了《塔木德》的內容。總而言之，它是猶太人的精神基石，塑造了幾千年來的猶太民族特性，並影響了基督教和伊斯蘭教的出現和興起，直到現在。

　　《托拉》透過宗教思想來培育人的德行，有著鮮明而具體的倫理規範，透過遵從上帝的旨意，作「聖潔的國民」。如果説猶太人是魚，那麼《托拉》就是水，離開水，魚便不能生存。透過民族和宗教的互為作用，使得猶太人有著民族和宗教二元歸一的認同感。這也是猶太人在失去自己土地近兩千年後重新復國的基礎。

消滅了語言和文字，就等於消滅了思想和傳統。千百年來，散居世界各地的猶太人雖說著當地語言，但均將希伯來語作為學術和禮拜用語，並堅持使用希伯來文進行寫作。所以，希伯來語在以色列猶太復國運動中造成了凝聚人心的作用，使得長久以來作為研究使用的語言又回到了猶太人的生活中。復國之後希伯來語重新成為了日常用語，這更加驗證了語言和文字對於一個民族不可估量的影響和作用。

基督教出現後，猶太教與之分歧之一便是對於經書的理解。基督教神學家奧利金（Origen）認為《希伯來聖經》被《新約》取代了，而猶太教拉比約哈南（Yohanan）則認為《希伯來聖經》由口傳《托拉》，也就是拉比對其的闡釋而最終完善。此後，猶太人眼中的第二本《聖經》——《塔木德》正式出現了。

《塔木德》全本有 20 卷。雖然猶太教的出現遠遠早於基督教，但是拉比猶太教的《塔木德》比基督教的立教經義《新約》要晚。仕猶大拉比的指導下創造的律典叫做《米書拿》（訓誨、重述之意），完善了《希伯來聖經》，成為了拉比猶太教的基礎文本，構成了《塔木德》的基礎。後輩托拉對《米書拿》的評註、詮釋和解讀，被稱為《革馬拉》（學習、補充完成之意）。現代的《塔木德》即是《米書拿》和《革馬拉》的總稱，是猶太教的核心文本。《塔木德》有兩種，一是完成於公元 450 年的《以色列塔木德》（又稱《巴勒斯坦塔木德》、《耶路撒冷塔木德》）；二是完成於公元 550 年的《巴比倫塔木德》。後者更豐富，也被認為更加權威。

除了上帝之言的《托拉》，《塔木德》也是猶太家庭必備之巨藏。這並非是作為門面的裝飾或者炫耀的擺設，猶太人經常會邀請朋友或者拉比前來家中研讀，這已成為全體猶太人的必修之事，而不僅僅屬於學院派中的研讀。學院派對於經書的研讀既與一般民眾不同，內部之間也有分化。如 16 世紀，以西班牙和北非為代表的西班牙系猶太學者傾向於概述經文，而少於其細節深究；但以西歐和中歐地區為代表的德系猶太學者則主張對經文逐字逐句地分析。由此，《塔木德》的篇幅越來越長。

《塔木德》中有許多關於教育和

學習的箴言和訓導,如關於教師的讚譽:「教師是學生生活中地位最高的人,配得上比父母更高的榮譽;關於學習的言説:學習以致精密,精密以致熱忱,熱忱以致清潔,清潔以致節制,節制以致純淨,純淨以致脫俗,脫俗以致謙謹,謙謹以致避罪,避罪以致神聖,神聖以致神思,神思以致永生。」

書籍對於人的影響不僅是形而上的陶冶情操,更能夠在現實中落地,讓人感同身受。我們的「書中自有黃金屋」「書中自有顏如玉」就是這個道理。在他們中世紀有一則傳説,《塔木德》的學者哈那尼和何西阿研究《創世之書》,借由將字母作精確的組合,創造出一頭三歲大的小牛,然後拿它來當晚餐。

説到《塔木德》和猶太教歷史,不得不提到一位代表性的拉比約哈南,他是《塔木德》記載的三大拉比之一。在公元 70 年第二聖殿被毀後,約哈南逆主流思潮,希望與羅馬人和談,並透過伴死得以見到了羅馬統帥維斯帕先(Vespasien),請求這位未來的羅馬皇帝保存經學院和拉比,「我希望一個願望幫我實現:給我留下一個能容納十多個拉比的學院,同時承諾永遠不會破壞它。」就這樣,耶路撒冷淪陷後,約哈南的亞布內猶太經學院得以保存,成為了猶太教倖存的火種。驍勇善戰的羅馬人沒有想到一個小小的經學院和人數不多的拉比為大流散的猶太人在逆境中的生存提供了得以發展的精神支撐。以色列首任駐聯合國大使埃班(Abba Eban)認為:「約哈南考慮的不是幾十位老年智者的生命,而是要發揚他們所代表的精神傳統。約哈南的行動為猶太民族的發展指出了正確的方向,這個民族缺少國家獨立的正常條件,因而寄希望於自己的精神財富,他認為只有忠於傳統,才可能作為民族繼續生存下去。這種精神力量在適當的時候就會成為民族起義的積極力量——這一信念將會得到證實。」

所以,即使在長達近 2000 年的大流散時期,猶太人依然保持著對傳統的繼承和世界文明的貢獻。比如摩洛哥的第一本印刷書是由猶太移民印製,古騰堡印刷術誕生不久,猶太人就在義大利、西班牙、葡萄牙等地開設印刷廠。當代猶太裔美國作家強納森·薩佛蘭·佛爾(《心靈鑰匙》的作者)更是為「閱讀療法」做了一句

極好的廣告詞：「沒有家園的人，在書中找到了家園。」

在猶太教歷史上，將神旨從口頭傳統到書面文本的轉變中起真正標誌性作用的是《希伯來聖經》中的《申命記》。自此，猶太教變成了一本書的宗教，這使得猶太教成為更為理性的神學。讀寫能力的提升直接影響了人們對於經書的理解，類似於古騰堡印刷術的誕生催生的馬丁·路德宗教革命一般。有個事例可以說明文本閱讀的普及率：耶路撒冷的聖西里爾（St.Cyril）（315—386 年）曾向教區的女性建議在儀式期間只張嘴不出聲的閱讀。史帝芬·羅傑·費雪在《閱讀的歷史》中更是認為「猶太人對書面文字的讚美，是基督教創立的基礎，也是基督教得以迅速傳播的手段。」當《聖經》成為一本手頭的書，當文字使得語言穿越時空後，它賦予自身更多的可能。

猶太人認為《希伯來聖經》本身就是一座圖書館，無所不包，植根於時間，跨越空間，因此在過去、現在、未來的任何地方都始終存在。《施瑪篇》中說：「你要把上帝的話寫到門柱上，寫到大門上」，拉比解釋《申命記》中《施瑪篇》的前兩段應該用墨水寫到羊皮紙上，放進匣子裡，將其固定到門框上，在進門右首自下而上至少三分之二處。在很多猶太人的門首都能夠看到這種匣子。他們不是用一個神化的人物或動物掛在門柱上避邪，而是透過「門柱經卷」（mezuzah）保護安全。相信《希伯來聖經》的真理高於一切，這就是民族和宗教精神上的忠誠與歸屬感，也是中世紀阿拉伯學者所持的觀點，他們認為「書籍存在於時間，使過去的希臘與阿拉伯時代成為現在的文化典範；也存在於空間，把分散於各地的東西集中在一處，把遠方的東西移近。……書籍變不可見為可見，意在掌握全世界。」

說到以色列，很多人將它和猶太人劃上等號，其實阿拉伯人占了以色列約 20% 的人口數量。伊斯蘭教的影響力在以色列依然很大，圓頂清真寺與猶太人第二聖殿被毀後僅存的哭牆比鄰而居，耶路撒冷老城猶太區和阿拉伯區相連，雖然巴以衝突依然是整個世界的焦點問題之一，但這些年來，以色列國內的兩個民族整體上還處於關係平穩的狀態。兩種宗教都認為，書中得來的知識是上帝賜予的，

透過讀書把對上帝的信仰變成行動的力量。伊斯蘭聖訓有言：「一位讀書人對付魔鬼比一千個普通信徒更有力量。」

2. 死海古卷

1947 年，以色列復國前夕，在靠近死海的昆蘭地區（Qumran），一位牧羊人為了找尋一隻走失的山羊向洞穴內扔石塊，隨後聽到了瓦罐破碎的聲響，由此《死海古卷》重見天日。到 1956 年，人們發現共有 11 個洞穴內藏有古卷，歷史可追溯到公元前三世紀到公元前一世紀，這與 1900 年王圓籙道士發現敦煌莫高窟藏經洞的情景極其相似。死海古卷是以色列重要的文化遺產，它的發現對研究猶太教和基督教歷史是一個重要的轉折點。它提供了現存最古老的《聖經》手稿，使得《聖經》研究翻開了新的一頁。

如果想一睹古卷真容，我們可以到以色列國家博物館內的死海古卷博物館（又稱聖書博物館，Shrine of Books）參觀。它建於 1965 年，由美籍猶太建築師阿爾芒・巴托斯（Armand P.Bartos）及弗雷德里克・凱斯勒（Frederic J.Kiesler）共同設計，博物館的外形獨特，別具一格，形似儲藏死海古卷的古瓦罐。

古卷大約有 3 萬張殘片，可以組成 800～900 部單獨的殘卷（還有一種說法更為精確到 825～870 部，因為沒有一份殘片是完整的，所以計數上會有很大的差異）。它的內容主要分兩部分，一是猶太人的《希伯來聖經》，其重要價值是告訴我們《聖經》文本定型前的樣貌以及它是否和基督教的《舊約》相同；二是某個宗派的觀點。古卷大多由希伯來文書寫，只有少部分是由希臘文和亞蘭文（波斯時期猶太人的日常語言文字）寫成，還有一部分是特殊密碼，沒有標點符號，所用材料主要是羊皮，也有少量的莎草紙，甚至還有銅片。

考古學家透過羊皮紙的羊皮、紙上的墨、裝經卷的陶罐比對分析，將古卷年代劃分為三個時期：古代（公元前 250—前 150 年），哈斯蒙尼時期（公元前 150—前 30 年）和希律王時期（公元前 30—公元 70 年）。

經過考古學家的考證，部分經卷就是在昆蘭製作的，這說明當時此地就有人居住並在此抄寫經卷，而不是

僅把這個沙漠地區當作一個藏經閣。當時，這裡的主人是猶太教的艾賽尼派，他們不滿當時耶路撒冷的宗教氛圍，遷移至昆蘭地區過著隱居、遁世的生活。作為禁慾派或苦修派的艾賽尼派教徒極度重視清潔，不僅在身體上，而且在恪守上帝福音的方式上，並信守不結婚、不蓄奴。另一部分經卷來自反抗羅馬人的猶太人，在第二聖殿被毀後，他們帶著經卷逃至此處，並留存至今。另外，他們還逃至離昆蘭不遠的天塹要塞馬薩達，堅守了三年。在即將淪陷之時，猶太人集體自殺。後人從現在這個以色列愛國主義教育基地內發現了經卷，說明猶太人在流散時期也帶著經卷，從側面印證了昆蘭古卷的來源之一。

死海古卷的發現不僅對於《希伯來聖經》的研究非常重要，而且對理解早期教會和《新約》也有重要意義。同時，它展現了第二聖殿時期猶太教和各宗派的豐富情形。由此，「死海古卷」成為了對古代手抄本重大發現的代名詞。因為古卷在昆蘭發現，考古學中新增了一門學科，名為昆蘭學（Qumranology）。

古卷被發現之後，關於它的爭議不斷。一方面是研究者對於經卷編修的使用權之爭，並於 1991 年達到白熱化局面，以至於以色列文物局在同年 10 月 29 日宣布實行一項新的使用權政策，即自由使用，打破此前僅有少數人參與整理研究的壟斷。此前有學者抨擊這種祕密性的整理是考古學的恥辱，甚至認為這是梵蒂岡的天主教會因為古卷內有不利於教會的敏感材料而施壓造成的；另一方面是關於基督教是否與古卷有關，如何看待古卷內的次經和偽經的內容等。

2011 年起，以色列國家博物館聯合 Google 推出死海古卷數位計劃（http://dss.collections.imj.org.il/ch/home），使普通網路使用者能夠「以前所未有的近距離接觸和觀察這些來自第二聖殿時期最古老的手抄本」。透過網路，我們可以看到高解析度的古卷圖像，並能夠搜尋經卷文本。目前已經數位化的五卷死海古卷為：《以賽亞書卷》（the Great Isaiah Scroll），《社群守則》（the Community Rule Scroll），《哈巴谷書註釋》（the Commentary on Habakkuk Scroll），《聖殿古卷》（the Temple Scroll）和《戰卷》（the War Scroll）。使用者可透過放大五卷古卷來看清楚古卷的詳細細

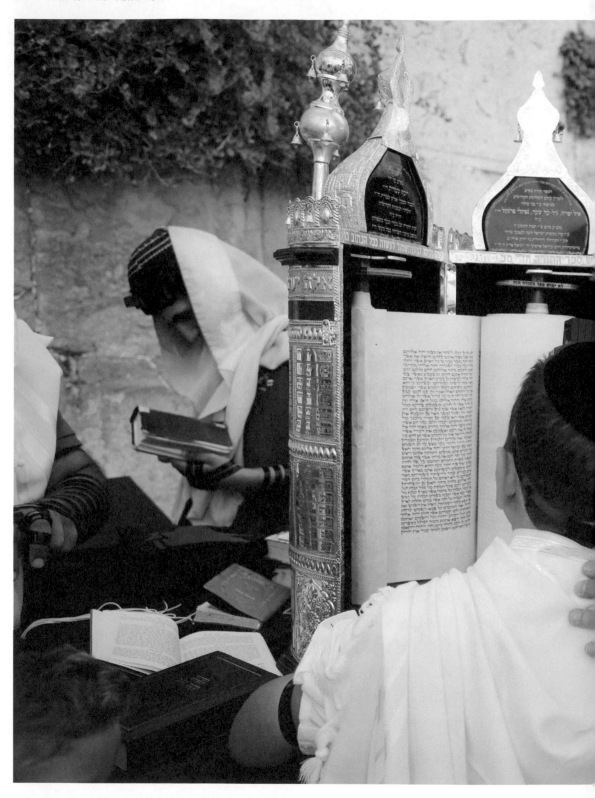

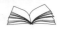

▲ 耶路撒冷哭牆前的成人禮 - 以色列 · 2016 年

節，包括用裸眼無法觀測到的細節。這五卷數字化的古卷簡介如下：

- 《以賽亞書卷》（*the Great Isaiah Scroll*）：於公元前 125 年前完成，刻有以賽亞書，是現存《聖經》經典中唯一完整的古卷。

- 《戰卷》（*the War Scroll*）：於約公元前一世紀末或公元一世紀初完成，提及了一場長達四十九年的關於「光明之子」與「黑暗之子」的戰爭，戰爭以「光明之子」得勝、獻祭和聖殿供職得以恢復結束。

- 《聖殿古卷》（*the Temple Scroll*）：於公元一世紀初完成，記載了上帝對於耶路撒冷聖殿的建設和運作的詳細指示。

- 《社群守則》（*the Community Rule Scroll*）：守則規定了會社的生活方式，內容提及不同事項，如新成員的招納、會社聚餐的行為守則、祈禱和清潔儀式以及神學教義。

- 《哈巴谷書註釋》（*the Commentary on Habakkuk Scroll*）：該卷詮釋了聖經中哈巴谷書的頭兩章，是瞭解昆蘭會社的屬靈生命的主要依據，也揭示了會社對其自身的看法。

3. 關於蜜與閱讀的考證

無論是坊間，還是學術文章，當我們談到閱讀的作用和閱讀對於兒童的影響時，經常會引用這樣一個例子：以色列兒童在初學時，透過舔食家長放在書上的蜂蜜，從而認為知識的甜蜜的，便愛上閱讀。加拿大作家阿爾維托·曼古埃爾（Alberto Manguel）在《閱讀地圖：人類為書癡狂的歷史》中如此描述：「在中世紀的猶太社會中，學習閱讀是以公開的儀式來加以慶祝。在五旬節（Feast of Shavuot）——這是摩西從上帝之手接過《托拉》的日子——正準備開始受教的男孩帶上了有穗飾的長方形披巾，並由父親帶著走向老師。老師引領男孩坐在他的大腿上，並展示一塊石板給他看，上面寫著希伯來文的字母、《聖經》上的一段引文，及『但願《托拉》成為你的終身職志』。老師宣讀每一個字，小孩跟著唸。然後，石板上沾滿蜂蜜，小孩去舔它，代表身體將聖言同化。同時，《聖經》

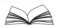

的詩歌也被寫在煮熟蛋的蛋殼和蜂蜜蛋糕上，小孩在向老師大聲朗讀這些詩歌之後將其吃下。」作者給出了出處，它來自於 1896 年在倫敦由伊斯瑞爾·亞伯拉罕所著的《中世紀的猶太人生活》（*Jewish Life in the Middle Ages*）。

雖然館藏豐富的北京大學圖書館有此書的 1969 年版（此書有不同年代的多個版本），我還是透過 Google Books（books.google.com） 和 Internet Archive（archive.org） 找到了本書的電子版，其中 Archive 收錄的是倫敦麥克米倫公司在紐約出版的 1919 年版本，Google 收錄的是曼古埃爾引用的 1896 年版本，由哈佛大學圖書館 1952 年的館藏掃描而成。透過查看，發現還是有部分的引用出入，但整體差不多。原文中還提到，一般在兒童五歲時對其進行第一次學校教育，但也有可能因身體原因推遲幾年。這本書對此事例的主要引用來源標註為中世紀的一本書《Machzor Vitry》（公元十一、十二世紀的法國《塔木德》學者 Simhah ben Samuel of Vitry 對經書的詮釋作品）。

但我還是很好奇此事的真實性。帶著這個問題，我在以色列詢問了幾個人，包括國家圖書館的資深館員 David，參加過六日戰爭的七十多歲資深導遊 Dov 和遠嫁到此並育有兩個可愛兒女的朋友 Jiaojiao。然而，他們卻給了我一個意想不到的答案：沒有這回事兒。

他們都認為，猶太人非常熱愛閱讀，但他們確實沒有這個傳統，甚至大多從未聽說過這個說法。回國後，我又做了一點考證，發現這並非無中生有。它出自《塔木德》中：「猶太小孩第一次上課，要穿上最好的衣服，由拉比或者有學問的人帶到教室。在那裡，他會得到一塊乾淨的石板，石板上有用蜂蜜寫好的希伯來字母和簡單的《聖經》文句。孩子一邊誦讀字母的名稱，一邊舔掉石板上的蜂蜜，隨後，還要請他吃蜜糕、蘋果和核桃。此舉的目的是告訴孩子，知識是甜蜜的。」（塞妮亞編譯·塔木德·上海三聯書店，2015）

可當我透過幾個關鍵詞搜尋英文版的《塔木德》時，卻並未發現類似的表述。英文資料顯示（同樣沒有出處），猶太人確實在某個時期有過類

▲ 耶路撒冷大衛王之墓 - 以色列 · 2016 年

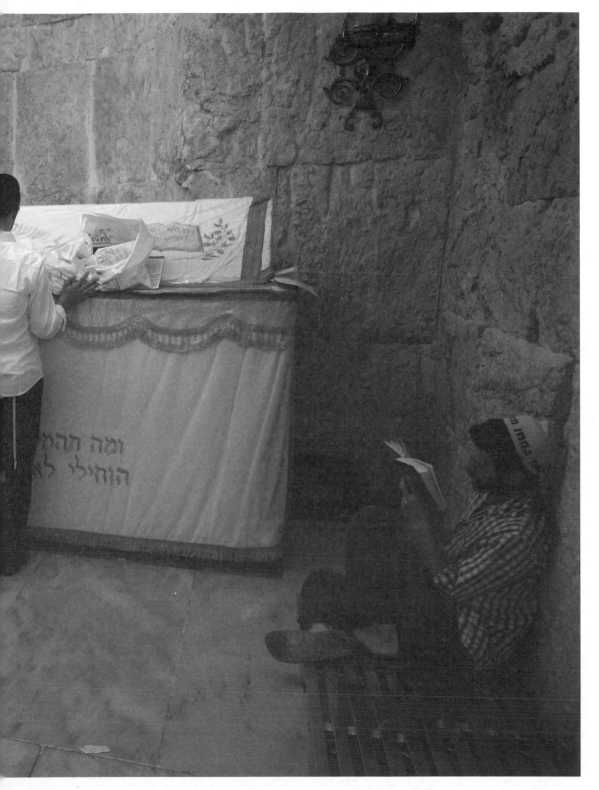

似的傳統，比如中世紀的歐洲。上文說到在石板上用蜂蜜寫好希伯來字母，後來則用蜂蜜蛋糕做成的希伯來字母來幫助孩童記憶字母表。猶太孩子一般是三歲識字母表，六歲到十歲學習《摩西五經》(狹義的《托拉》)，而在學習之初會以蜂蜜作為神諭的甜蜜而教導孩童愛上帝、愛經書、愛閱讀。

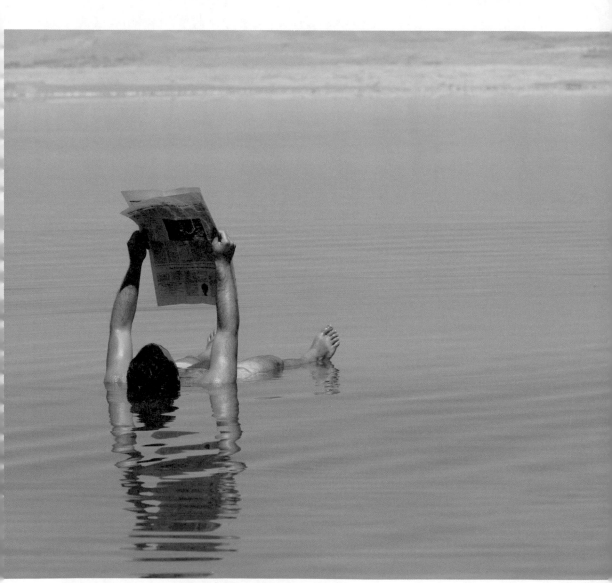

▲ 死海 - 以色列・2016 年

現在，這個猶太特有的兒童教育方式雖幾近失傳，但並非只是一個傳說。我在 YouTube 上看過一個影片。2012 年，在美國巴爾的摩一個猶太人幼稚園中，一對夫妻在女兒第一天進入幼稚園時拍下了這個閱讀傳統，並稱是復興傳統。我與以色列國家圖書館的 David 在郵件中討論這個問題時，他坦承並沒有見過這個場景，但發來了幾張相關的照片。我並不確定它是否出自《塔木德》，但這應是對《聖經》中關於經書讚美的詮釋。我摘錄如下：

- 《以西結書》（3：3）：他又對我說：「人子啊！把我賜給你的那書卷吃下去，填滿你的肚子。」於是我吃了，這書卷在我口裡像蜜糖一樣甘甜。

- 《啟示錄》（10：9）我就去到天使那裡，對他說：「請你把小書卷給我。」他對我說：「你拿著吃盡了，便叫你肚子發苦，然而在你口中要甜如蜜。」

- 《啟示錄》（10：10）我從天使手中把小書卷接過來，吃盡了，在我口中果然甜如蜜；吃了以後，肚子覺得發苦了。

經書伴隨著孩童的成長，猶太人有著自己特有的傳統。當男孩十三歲時，家長會為其舉行成人禮，很多人選擇在耶路撒冷哭牆進行。他們都著有傳統服裝，而且有披巾（tallit）和禱告文匣（tefillin），文匣是兩個捆在一起的皮匣子，裡面裝有四段《聖經》文字，將一匣系於左臂對準心臟處，另一匣系於前額。我曾親歷過這一非常莊重而又輕鬆歡快的儀式時刻。成人禮一般是上午進行，誦讀《托拉》是一個非常重要的環節，經卷置於金屬圓筒中，並存放在哭牆邊的櫃中。長輩取出後高高舉起，少年會選擇部分章節進行誦讀，最後孩子騎

在父親肩頭，在眾人的簇擁下開懷大笑，好似班師回朝的勝者。

4. 現代的以色列閱讀

現代的以色列非常多元，猶太人主要分為正統、改良和世俗三類，城市間的氣質也有較大差異。當我漫步在特拉維夫 - 雅法城時，簡直無法想像它與幾十公里外的耶路撒冷屬於同一個國家。特拉維夫 - 雅法沒有那麼多的猶太教色彩，如果不是街頭的希伯來文，我甚至覺得它應該是歐洲的某個繁華都市。而在耶路撒冷，除了哭牆，至今還有一片區域屬於極端正統的猶太人，他們身穿傳統服裝，即使酷暑也是如此。他們不工作，專心研修經書，不使用現代的科技，基本不與外界交流，也不歡迎我們這些外來人。街上張貼的手寫大字報就像我們的閱報欄，成為他們瞭解世界的途徑。所以，對於世俗的猶太人來說，這些信徒是曖昧和過時的。雖說猶太人是血統和宗教為一體的，但有很多猶太人已不再信奉猶太教，如2016 年諾貝爾文學獎得主鮑勃・迪倫（Bob Dylan），他是血統上的猶太人，成年後皈依了基督教。在大流散時期，為了保全自己，很多猶太人也不再信奉猶太教。更有甚者，有些猶太人對猶太教多有批評，如卡爾・馬克思雖出身猶太拉比世家，但他卻認為猶太教既非宗教，也非民族意識，只不過是貪婪而已。

現代的以色列是一個民主開放的國家，整個國家的閱讀氛圍依然濃厚，這是傳統的延續，也是現代教育的結果。以色列政府對於教育的投入居世界前列，敢於挑戰和質疑老師的權威使得以色列人有著很強的獨立思考能力和創造力。他們的圖書館發展良好，2000 年，國際圖聯大會曾在耶路撒冷召開。由於以色列還保留著安息日的傳統，每週五晚到週六，商店關門，公車停運，人們大多在家中，不能用電、用火，給予傳統閱讀最好的環境，這可能也是猶太人圖書閱讀量高的一個很重要原因吧。

以我有限的旅行經歷來推薦閱讀氛圍最濃的地點，非耶路撒冷的哭牆莫屬。哭牆，又稱西牆，是古猶太國第二聖殿被毀後留下的一堵牆，它被稱為猶太人的第一聖地。哭牆因流散世界各地的猶太人回到此地禱告、哭訴流亡之苦而得名。它 24 小時開

放，即便我在凌晨前去也是人潮洶湧，猶太人大多著有正裝，拿著經書，誦讀時常伴有低頭貓腰，如果長時間重複此動作後，便透過身體左右搖晃來調節，有著強烈的儀式感。哭牆邊有大量的圖書，任何人都可以取出一本閱讀。除了安息日不能拍照外，他們對於相機基本無視，都沉浸在與上帝對話的情境中。

說個題外話，耶路撒冷是我旅行中最喜歡的一個城市，是因為它的歷史、文化還是留存的古建築和可愛的居民，我難以言表。這座城市歷經滄桑，骨子裡透露出讓人憐愛的美。英國歷史學家湯因比在 1957 年來到耶路撒冷時，他還在書中將其歸入約旦的城市（當時屬約旦領土），如今它作為以色列首都仍舊充滿爭議。借由幾個名句來表達對這座城市的讚美吧：「世界若有十分美，九分在耶路撒冷」；「觀察耶路撒冷就是在考量這個世界的歷史」；「沒有見過耶路撒冷之輝煌的人終其一生也見不到一個合意的城市」；「耶路撒冷啊，我若忘記你，情願我的右手忘記技巧。我若不紀念你，若不愛耶路撒冷甚於我所喜樂的，情願我的舌頭貼於上膛」。

百年歷史的諾貝爾獎共有獲獎者 800 多位，其中 20% 為猶太人，而猶太人現今的人口數量僅為中國的 1% 多一點。其中，文學獎獲得者有 15 位，包括以色列國籍的山謬·約瑟夫·阿格農（1966 年獲獎）。他因「敘述技巧深刻而獨特，並從猶太民族的生活中汲取主題」而獲得殊榮。當代以色列最有影響力的作家應屬艾默思·奧茲，也是中國引入希伯來語譯著最多的作家。他的《愛與黑暗的故事》影響較大，並被好萊塢搬上銀幕。初讀這部作品時，有些篇章較為費解，甚至有些晦澀，但當我在耶路撒冷重讀這部小說時，則有了更多的理解，這可能是讀萬卷書離不開行萬里路的道理。本書雖是小說，但很像紀實文學，是一部猶太民族近現代史的個體縮影，從中可以看出猶太人幾十年的滄桑。作為局外人，可以與愛德華·W. 薩義德的《最後的天空之後：巴勒斯坦人的生活》一起來看，對巴以衝突下兩個民族的發展會有更加全面的瞭解。

以色列是一個科技大國，從奈米版的《希伯來聖經》就可見一斑。以色列理工學院的學者烏里·斯萬（Uri Sivan）教授和奧哈德·佐哈爾

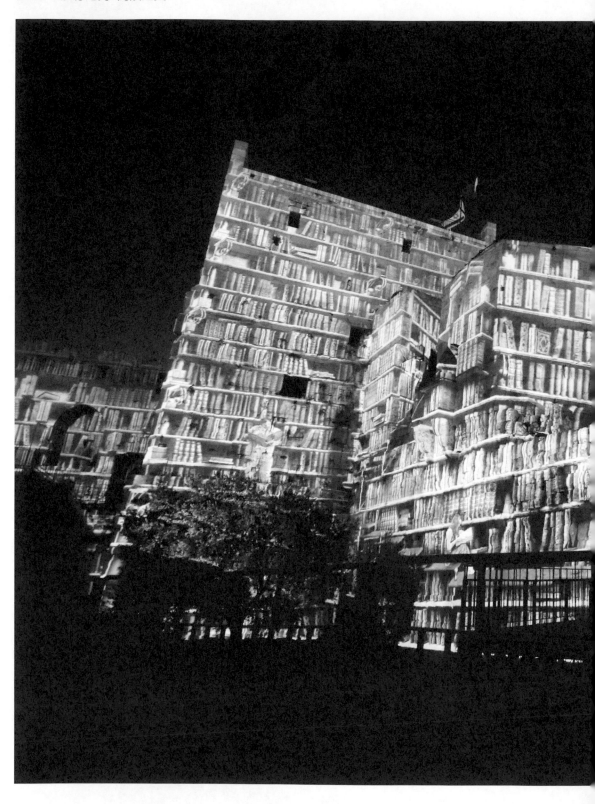

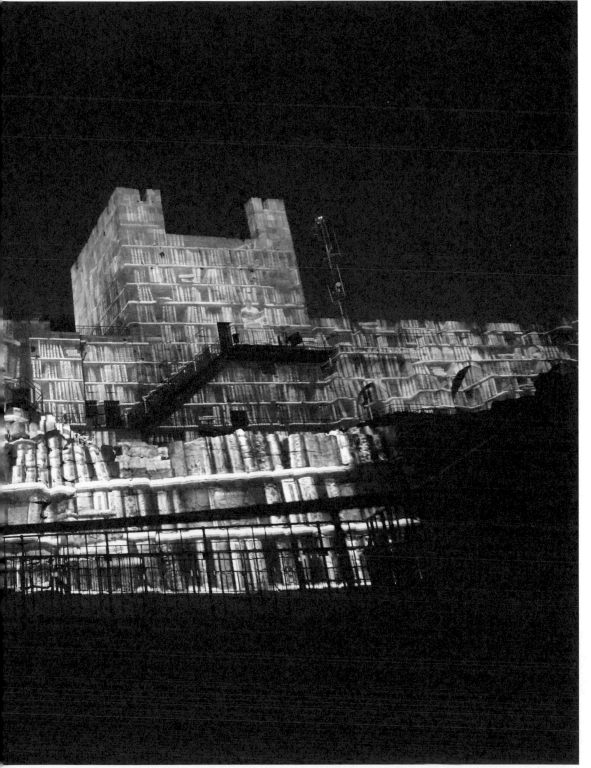

▲ 耶路撒冷大衛塔 - 以色列‧2016 年

（Ohad Zohar）博士用聚焦離子束在 0.5 平方毫米的鍍金矽片上雕刻了全本《希伯來聖經》，共兩個拷貝。2009 年，教皇本篤十六世出訪耶路撒冷時，以色列總統希蒙‧裴瑞斯將其中一個贈送給教皇。另一個則展覽在死海古卷博物館中，並為博物館的資訊與研究中心使用。博物館專門為這個小芯片做了一個展廳，四周是一個經書載體的演化史介紹，從公元前九世紀左右的但丘石碑（Tel Dan Stele）（第一次在《聖經》之外提到大衛的文獻）到世界上最小的奈米《希伯來聖經》，讓人感受到歷史的滄桑和思想的積澱，以及科技發展給我們帶來的閱讀方式的改變。

約在公元前 1200 年，麥倫普塔赫石碑（Merneptah Stele）完成。這是一片刻有銘文的石板，自此歷史上第一次出現了有關以色列人的記載；公元前 168 年，耶路撒冷的猶太圖書館被馬卡比父子（Maccabees）領導的暴動摧毀；公元 1933 年，納粹宣傳部長戈培爾當眾焚燒包括眾多猶太學者的圖書；2020 年，一座嶄新的現代化以色列國家圖書館將開放給世人。書籍不死，文明長存。現代以色列第一任總理大衛‧班-古里昂更是簡明扼要地表達了書籍對於民族的重要性：「我們保存了書籍，書籍保護了我們。」

參考書目

［加］提摩太•H•林 • 死海古卷概說 [M]. 傅有德，唐茂琴譯 . 北京：外語教學與研究出版社，2007.

［英］諾曼•所羅門 • 猶太人與猶太教 [M]. 王廣州，譯 . 南京：譯林出版社 • 2014.

［美］伯納德•J•巴姆伯格 • 猶太文明史話 [M]. 肖憲，譯 . 北京：商務印書館，2013.

［新］史蒂文•羅杰•費希爾 • 閱讀的歷史 [M]. 李瑞林，等，譯 . 北京：商務印書館，2009.

［加］阿爾維托•曼古埃爾 • 閱讀史 [M]. 吳昌杰，譯 . 北京：商務印書館，2002.

［英］西門•沙馬 • 猶太人的故事 [M]. 黃福武，譯 . 北京：化學工業出版社，2016.

［英］西蒙•蒙蒂菲奧裡 • 耶路撒冷三千年 [M]. 張倩紅，等，譯 . 北京：民主與建設出版社，2015.

［加］阿爾貝托•曼古埃爾 • 夜晚的書齋 [M]. 楊傳緯，譯 . 上海：上海人民出版社，2008.

書店與圖書館迷人的閱讀空間：
旅行之閱 閱讀之美

作　　者：顧曉光

發 行 人：黃振庭

出 版 者：沐燁文化事業有限公司

發 行 者：沐燁文化事業有限公司

E-mail：sonbookservice@gmail.com

粉 絲 頁：https://www.facebook.com/sonbookss/

網　　址：https://sonbook.net/

地　　址：台北市中正區重慶南路一段六十一號八樓 815
室

Rm. 815, 8F., No.61, Sec. 1, Chongqing S. Rd., Zhongzheng
Dist., Taipei City 100, Taiwan

電　　話：(02)2370-3310

傳　　真：(02)2388-1990

印　　刷：京峯數位服務有限公司

律師顧問：廣華律師事務所 張珮琦律師

定　　價：550 元

發行日期：2024 年 02 月第一版

◎本書以 POD 印製

國家圖書館出版品預行編目資料

書店與圖書館迷人的閱讀空間：旅
行之閱 閱讀之美 / 顧曉光 著 . -- 第
一版 . -- 臺北市：沐燁文化事業有
限公司 , 2024.02
面；　公分
POD 版
ISBN 978-626-7372-18-0(平裝)
1.CST: 攝影集
958.2　　113000753

電子書購買

臉書

爽讀 APP